故宮的風花雪月

修訂版

U0134671

故宮的風花雪月

修訂版

祝勇

OXFORD
UNIVERSITY PRESS

牛津大學出版社隸屬牛津大學，以環球出版為志業，
弘揚大學卓於研究、博於學術、篤於教育的優良傳統
Oxford 為牛津大學出版社於英國及特定國家的註冊商標

牛津大學出版社（中國）有限公司出版
香港九龍灣宏遠街 1 號一號九龍 39 樓

ISBN: 978-0-19-399950-3

10 9 8 7 6 5 4 3 2 1

牛津大學出版社在本出版物中善意提供的第三方網站連結僅供參考，
敝社不就網站內容承擔任何責任。

Published & Printed in Hong Kong

書　名　故宮的風花雪月
作　者　祝勇
版　次　2013 年第一版（精裝）
　　　　2023 年修訂版（平裝）

目　錄

vii　　　自序：逆光的旅行

1　　　永和九年的那場醉

55　　　韓熙載，最後的晚餐

93　　　張擇端的春天之旅

127　　　秋雲無影樹無聲

161　　　死生契闊，與子成説

201　　　如花美眷，似水流年

自序：逆光的旅行

李自成登基那一天，他沒敢選擇太和殿，那氣場太強大，讓這個草莽英雄一下子就失了底氣，於是選擇了偏居西側的武英殿。登基的當天夜裏，李自成就帶着他的人馬匆匆離開，再也沒有回來。功敗垂成的李自成不會知道，三百六十多年以後，有一個名叫祝勇的北京故宮博物院研究人員，上班時都要從那座讓他刻骨銘心的宮殿旁邊走過，心裏想像着他登基時的窘迫與倉皇。

每當我穿過西華門清涼的門洞進入宮殿，透過一片稀稀疏疏的樹林，就看到了武英殿。大明王朝被推翻以前，這座宮殿先後做過皇帝經常御臨的便殿、齋宮和皇后生日時接受命婦們朝賀的地方。明中期以後，這裏經常出現一些宮廷畫師的身影，他們被稱為武英殿待詔。到了清代，這裏又成為「皇家出版社」所在地，為宮廷編修和刊印書籍。如今，這座古老的宮殿成了北京故宮博物院的書畫館，陳列和展出院藏歷代書畫。朝代的紛爭早已塵埃落定，如同退去的潮水，留下一堆遺物。在消除了政治紛爭之後，它們珠璣閃亮，恢復了它們原本的含義。

在武英殿，我們終於有機會和那些歷久彌新的紙上藝術品謀面。它們曾經是皇帝們的囚徒，紫禁城是它們華麗的監獄。北京故宮博物院收藏的歷代書畫，上起西晉，下至晚清，跨越十七個世紀，是中國古代書畫珍品的大本營。它們被判了無期徒刑，從一個皇帝手裏輾轉到另一個皇帝手裏。一代代的皇帝在這些書畫上鈐下自己的鑒賞之寶，以此表明自己的佔有權，宮廷藏畫上的皇帝印璽不斷疊加，像牛皮癬一樣等級繁殖，最多的達到幾十方，它們所代表的真實肉體卻無一例外地成了過眼雲煙。皇帝們留在書畫上的鑒賞符號，因此具有很強的「到此一遊」的性質，只有藝術是永恆的，它們以沉默的方式宣示着自身的話語權，嘲笑着帝王的無上權威。如今，皇帝的面孔消失了，而這些藝術品卻依然青春勃發。這足以見證它們的偉大。從物理的角度講，這些紙頁輕薄得不堪一擊，只因上面承載了古代藝術家們精神的偉大，紙張自身也偉大起來，彷彿接受了神的旨意，擁有了穿越時光的能力。它們遠比龐貝古城的精美壁畫更加幸運，因為龐貝壁畫中表現的「世俗美意，千姿萬態，最終不敵瞬間一劫，化為灰燼」。但更幸運的是我們，可以在時間的任意角落、在皇帝的控制之外，見證它們的存在。

這是故宮真正讓人動情之處，故宮的風花雪月、萬種風情，都寄託在上面，使這座生鏽的帝王宮殿有了生

命的氣息。故宮是死物，但那些書畫卻是活的，呼吸吐納，永不衰老，如丹納（Hippolyte Taine）在《藝術哲學》中所說，「天才的作品正如自然界的出品，便是最細小的部分也有生命」；宮殿是有限的，但它們卻是無限的，精神的無限性，無疑會放大物質的有限性，這才是我們迷戀故宮的根本所在。在〈永和九年的那場醉〉中，我講述了那些古老紙頁穿越時光的頑強生長過程。即使到了當下，它們仍然沒有停止繁殖，像層層波浪，複製着自身，變成無限的極數。在陳丹青的畫室，我見過他以古畫冊頁為主題的油畫組畫，比如《八大山人重奏曲》、《文徵明與董其昌》。他說：在紐約，他的寫實畫路久已失去語境，直到重新打量故國的這些古畫，才重新恢復了自信，也重新找到了語言。他畫古人的畫，像 Vivienne Westwood，強調對藝術史的臨摹，她的許多系列於是滲入了繪畫經典的重新引用。陳丹青的那個系列因而成了名副其實的「畫中畫」，美術史映現在他的油畫裏，又被寫入新的美術史。如同鏡子裏的鏡子，衍生出無窮無盡的寓意。這剛好又驗證了故宮藏畫的波浪性質、它的無窮極數、它的生命力。

當我說到故宮，心裏想的往往是北京故宮。實際上中國有三個故宮：北京故宮、台北故宮和瀋陽故宮。這三個故宮實際上是一體的，在物質層面上可以分割，但精神層面上卻水乳交融。它們出生於相同的母體，成長

歷程也相互交織。鄭欣淼先生在擔任中華人民共和國文化部副部長、北京故宮博物院院長時寫過一本專門比較兩岸故宮博物院文物藏品的學術專著《天府永藏》，在這部書中，他說：「北京故宮與台北故宮法書繪畫的收藏，合起來超過十五萬件（包括碑帖，其中北京故宮約十四萬件多，台北故宮近一萬件），可以說薈萃了中國法書墨跡及繪畫作品的精華，有相當多的名跡鉅品，完整地反映了中國書法史、繪畫史的發展歷程，是中國古代書畫史不可分割的一個整體。兩岸故宮的書畫藏品互補性強、對應點多、聯繫面廣，既各有千秋，又不可孤立存在。如台北故宮王羲之《快雪時晴帖》與北京故宮王獻之《中秋帖》、王珣《伯遠帖》合為乾隆皇帝的『三希』，特別是許多互有關聯的書畫分藏兩岸故宮，甚至台北故宮有些文物如唐代懷素《自敘帖》等精美的原包裝盒留在北京故宮，珠櫝相分，令人感慨。」這是我在寫作此書時經常遇到的尷尬，比如寫唐伯虎的〈死生契闊，與子成說〉，就需要涉及現藏北京故宮博物院的《孟蜀宮妓圖》軸和藏在台北故宮博物院的《陶穀贈詞圖》軸。它們空間上很遠，在精神上很近。將它們放在一起，才能拼合出唐伯虎的精神版圖。兩岸故宮先後合作辦過雍正、乾隆兩個大展，將雙方的相關藏品完美合璧，這是歷史性的，也預示着兩岸故宮有更廣闊的合

作前景。與展覽相比，書寫有着更大的自由度，但這需要非凡的筆力，我只能勉力為之。

每逢面對那些久遠的墨跡，我都會怦然心動。除了感歎古代藝術家的驚人技法，心裏還會聯想到那些紙頁背後的故事，就像我每當看到沉落到飛簷上的夕陽，心裏總會想起李煜的那首〈烏夜啼〉：「胭脂淚，相留醉，幾時重，自是人生長恨水長東」，浮現出那些在紫禁城出現過又消失掉的人與事。那些藝術品遠比朝代更加偉大，但它們畢竟是朝代的產物，身上糾纏着朝代的氣息，揮之不去。它們有孤立的價值，卻也是時間的肌體上切割下來的一個碎片，像一隻吸水的根鬚，讓我想到養育它的肥田沃土。看見書畫，我們見到的不只是書畫，而是它們與時代的互動關係。它們是在經歷了層層的互動推演之後來到我們面前，倘若我們對歷史還保留着些許的好奇，我們完全可以從面前的一幅書畫開始，一步步地倒推回去，就像逆光的旅行，去尋找它們原初的形跡。

本書不是一部藝術史的學術著作，它只是一場遊戲，也是一場精神上的尋根之旅。它或許會讓我們知道這些古代藝術品是怎樣出生，又在經歷了怎樣在的坎坷之後抵達我們的面前。這只是第一步，卻絕不是最後一步。感謝北京《十月》雜誌為這個系列的文章開設了專

欄「故宮的風花雪月」。感謝林道群先生率先出版了這本書的繁體字版，能在香港牛津大學出版社出版著作，對我來說是莫大的榮耀。

<div align="right">

祝 勇

2013年5月10日於北京

</div>

永和九年的那場醉

一

　　我到北京故宮博物院故宮學研究所上班的第一天，鄭欣淼先生的博士徐婉玲說，午門上正辦「蘭亭特展」，相約一起去看。儘管我知道，王羲之的那份真跡，並沒有出席這場盛大的展覽，但這樣的展覽，得益於兩岸故宮的合作，依舊不失為一場文化盛宴。那份真跡消失了，被一千六百多年的歲月隱匿起來，從此成了中國文人心頭的一塊病。我在展廳裏看見的是後人的摹本，它們苦心孤詣地復原着它原初的形狀。這些後人包括：虞世南、褚遂良、馮承素、米芾、陸繼善、陳獻章、趙孟頫、董其昌、八大山人、陳邦彥，甚至宋高宗趙構、清高宗乾隆……幾乎書法史上所有重要的書法家都臨摹過《蘭亭序》[1]。南宋趙孟堅，曾攜帶一本蘭亭刻帖過河，不想舟翻落水，救起後自題：「性命可輕，《蘭亭》至寶。」這份摹本，也從此有了一個生動的名字──「落水《蘭亭》」。王羲之不會想到，他的書

[1]　《蘭亭序》，又稱《蘭亭集序》、《蘭亭宴集序》、《臨河序》、《禊序》、《禊帖》。

法，居然發起了一場浩浩蕩蕩的臨摹和刻拓運動，貫穿了其後一千六百多年的漫長歲月。這些複製品，是治文人心病的藥。

東晉永和九年（公元353年）的暮春三月初三，時任右將軍、會稽內史的王羲之，夥同謝安、孫綽、支遁等朋友及子弟四十二人，在山陰蘭亭舉行了一次聲勢浩大的文人雅集，行「修禊」之禮，曲水流觴，飲酒賦詩。魏晉名士尚酒，史上有名。劉伶曾說：「天生劉伶，以酒為名；一飲一斛，五斗解醒。」[2] 阮籍飲酒，「蒸一肥豚，飲酒二斗。」[3] 他們的酒量，都是以「斗」為單位的，那是豪飲，有點像後來水泊梁山上的人物。王羲之的酒量，我們不得而知，但天籟閣舊藏宋人畫冊中有一幅《羲之寫照圖》，圖中的王羲之，橫坐在一張台座式榻上，身旁有一酒桌，有酒童為他提壺斟酒，酒杯是小的，氣氛也是雍容文雅的，不像劉伶的那種水滸英雄似的喝法。總之，蘭亭雅集那天，酒酣耳熱之際，王羲之提起一支鼠鬚筆，在蠶繭紙上一氣呵成，寫下一篇《蘭亭序》，作為他們宴樂詩文的序言。那時的王羲之不會想到，這份一蹴而就的手稿，以後成為被代代中國人記誦的名篇，而且為以後的中國書法提供了一個至高無上

2 [南朝宋]劉義慶：《世說新語》，鄭州：中州古籍出版社，2008年，
 第334頁。

3 [南朝宋]劉義慶：《世說新語》，第336頁。

的標竿，後世的所有書家，只有翻過臨摹《蘭亭序》這座高山，才可能成就己身的事業。王羲之酒醒，看見這幅《蘭亭序》，有幾分驚豔、幾分得意，也有幾分寂寞，因為在以後的日子裏，他將這幅《蘭亭序》反復重寫了數十百遍，都達不到最初版本的水平，於是將這份原稿秘藏起來，成為家族的第一傳家寶。

然而，在漫長的歲月中，一張紙究竟能走出多遠？

一種說法是，《蘭亭序》的真本傳到王氏家族第七代孫智永的手上，由於智永無子，於是傳給弟子辯才，後被唐太宗李世民派遣監察御史蕭翼，以計策騙到手。還有一種說法：《蘭亭序》的真本，以一種更加離奇的方式流傳。唐太宗死後，它再度消失在歷史的長夜裏。後世的評論者說：「《蘭亭序》真跡如同天邊絢麗的晚霞，在人間短暫現身，隨即消沒於長久的黑夜。雖然士大夫家刻一石讓它化身千萬，但是山陰真面卻也永久成謎。」

二

現在回想起來，中國文化史上不知有多少名篇鉅製，都是這樣率性為之的，比如蘇東坡、辛棄疾開創所謂的豪放詞風，並非有意為之，不過逞心而歌而已，說白了，是玩兒出來的。我記得黃裳先生曾經回憶，1947年

時，他曾給沈從文寄去空白紙箋，請他寫字，沒想到這考究的紙箋竟令沈從文步履維艱，寫出來的字如「墨凍蠅」，沈從文後來乾脆又另寫一幅寄給黃裳，寫字筆是「起碼價錢小綠穎筆」，意思是最便宜的毛筆，紙也只是普通公文紙，在上面「胡畫」，卻「轉有嫵媚處」[4]。他還回憶，1975年前後，沈從文又寄來一張字，用是明拓帖扉頁的襯紙寫的，筆也只是七分錢的「學生筆」，黃先生說他這幅字，「舊時面目仍在，但平添了如許宛轉的姿媚。」[5] 所以黃裳先生也說：「好文章、好詩……都是不經意作出來的。」[6]

文人最會玩兒的，首推魏晉，其次是五代。兩宋以後，文人漸漸變得認真起來，詩詞文章，都做得規規矩矩，有「使命感」了。以今人比之，猶如莫言之《紅高粱》，設若他先想到諾貝爾獎，鼓足幹勁，力爭上游，決心為國爭光，那份汪洋恣肆、狂妄無忌，就斷然做不出來了。

王羲之時代的文人原生態，盡載於《世說新語》。魏晉文人的好玩兒，從《世說新語》的字裏行間透出來，所以我的博士導師劉夢溪先生說，他時常將《世說新語》放在枕畔，沒事時翻開一讀，常啞然失笑。比如寫鍾會，他剛寫完一本書，名叫《四本論》——別弄錯

4　黃裳：《故人書簡》，北京：海豚出版社，2012年，第35頁。
5　黃裳：《故人書簡》，第37頁。
6　黃裳：《故人書簡》，第35頁。

了，不是《資本論》——想讓嵇康指點，就把書稿揣在懷裏，由於心裏緊張，不敢拿給嵇康看，就在門外遠遠地把書稿扔進去，然後撒腿就跑。再比如呂安去嵇康家裏看望這位好友，正巧嵇康不在家，呂安在門上寫了一個「鳳」字就走了。嵇康的兄長嵇喜看到「鳳」字，心裏很得意，以為是呂安誇自己，沒想到呂安是在挖苦他，「鳳」的意思，是説他不過一隻「凡鳥」而已。曹雪芹在給王熙鳳的判詞中把「鳳」字拆開，説「凡鳥偏從末世來」，不知是否受了《世説新語》的啟發。

中國文化史上，正襟危坐的書多，像《世説新語》這樣好玩兒的書，屈指可數。劉義慶寥寥數語，就把魏晉文人的形態活脱脱展現出來了。劉義慶是南朝宋武帝劉裕的侄子、長沙景王劉道憐的公子，是皇親國戚、高幹子弟，同時是骨灰級的文學愛好者，《宋書》説他「招聚文學之士，近遠必至」。他愛玩兒，所以他的書，就專撿好玩兒的事兒寫。

《世説新語》寫王羲之，最著名的還是那個「東床快婿」的典故：東晉太尉郗鑒有個女兒，名叫郗璿，年方二八，正值豆蔻年華，郗鑒愛如掌上明珠，要為她尋覓一位如意郎君。郗鑒覺得丞相王導家子弟甚多，都是品學兼優的三好學生，於是希望能從中找到理想人選。

一天早朝後，郗鑒把自己的想法告訴了丞相王導。王導慨然説：「那好啊，我家裏子弟很多，就由你到家

裏挑選吧，凡你相中的，不管是誰，我都同意。」郗鑒就命管家，帶上厚禮，來到王丞相的府邸。

王府的子弟聽說郗太尉派人為自己的寶貝女兒挑選意中人，就個個精心打扮一番，「正襟危坐」起來，唯盼雀屏中選。只有一個年輕人，斜倚在東邊床上，敞開衣襟，若無其事。這個人，正是王羲之。

王羲之是王導的姪子，他的兩位伯父王導、王敦，分別為東晉宰相和鎮東大將軍，一文一武，共為東晉的開國功臣，而王羲之的父親王曠，更是司馬睿過江稱晉王首創其議的人物，其家族勢力的強大，由此可見。「舊時王謝堂前燕，飛入尋常百姓家」，循着唐代劉禹錫這首〈烏衣巷〉，我們輕而易舉地找到了王導的地址——詩中的「王謝」，分別指東晉開國元勳王導和指揮淝水之戰的謝安，他們的家，都在秦淮河南岸的烏衣巷。烏衣巷鼎盛繁華，是東晉豪門大族的高檔住宅區。朱雀橋上曾有一座裝飾着兩隻銅雀的重樓，就是謝安所建。

相親那一天，王羲之看見了一座古碑，被它深深吸引住了。那是蔡邕的古碑。蔡邕是東漢著名學者、書法家、蔡文姬的父親，漢獻帝時曾拜左中郎將，故後人也稱他「蔡中郎」。他的字，「骨氣洞達，爽爽有神力」，被認為是「受於神人」，讓王羲之癡迷不已。

王羲之對書法如此迷戀，自然與父親的影響關係甚大。王羲之的父親王曠，歷官丹楊太守、淮南內史、淮

南太守，善隸、行書。明陶宗儀《書史會要》卷三載：「曠與衛氏，世為中表，故得蔡邕書法於衛夫人。」王羲之12歲的時候，在父親枕中發現《筆論》一書，便拿出來偷偷看。父親問：「你為什麼要偷走我藏的東西？」羲之笑而不答。母曰：「他是想瞭解你的筆法。」父親看他年少，就說：「等你長大成人，我會教你。」王羲之說：「等到我成人了，就來不及了。」父親聽了大喜，就把《筆論》送給了他，不到一個月，他的書法水平就大有長進。

那天他看見蔡中郎碑，自然不會放過，幾乎把相親的事拋在腦後，突然想起來，才匆匆趕往烏衣巷裏的相府，到時，已經渾身汗透，就索性脫去外衣，袒胸露腹，偎在東床上，一邊飲茶，一邊想那古碑。郗府管家見他出神的樣子，不知所措。他們的目光對視了一下，卻沒有形成交流，因為誰也不知道對方在想什麼。

管家回到郗府，對郗太尉做了如實的彙報：「王府的年輕公子二十餘人，聽說郗府覓婿，都爭先恐後，唯有東床上有位公子，袒腹躺着，一副漫不經心的樣子。」管家以為第一輪遭到淘汰的就是這個不拘小節的年輕人，沒想到郗鑒選中的人偏偏是王羲之，「東床快婿」，由此成為美談，而這樣的美談，也只能出在東晉。

王羲之的袒胸露腹，是一種別樣的風雅，只有那個時代的人體會得到，如今的岳父岳母們，恐怕萬難認

同。王羲之與郗璿的婚姻，得感謝老丈人郗鑒的眼力。王羲之的藝術成就，也得益於這段美好的婚姻。王羲之後來在《雜帖》中不無得意地寫道：

> 吾有七兒一女，皆同生。婚娶已畢，唯一小者尚未婚耳。過此一婚，便得至彼。今內外孫有十六人，足慰目前。

他的七子依次是：玄之、凝之、渙之、肅之、徽之、操之、獻之。這七個兒子，個個是書法家，宛如北斗七星，讓東晉的夜空有了聲色。其中凝之、渙之、肅之都參加過蘭亭聚會，而徽之、獻之的成就尤大。故宮「三希堂」，王羲之、王獻之父子佔了「兩希」，其中我最愛的，是王獻之的《中秋帖》，筆力渾厚通透，酣暢淋漓。王獻之的地位始終無法超越他的父親王羲之，或許與唐太宗、宋高宗直到清高宗這些當權者對《蘭亭序》的抬舉有關。但無論怎樣，如果當時郗鑒沒有選中王羲之，中國的書法史就要改寫。王羲之大抵不會想到，自己這一番放浪形骸，竟然有了書法史的意義，猶如他沒有想到，酒醉後的一通塗鴉，成就了書法史的絕唱。

三

　　一千六百多年後，我們依然能夠呼吸到永和九年春天的明媚。三國時代，縱然有雄姿英發、羽扇綸巾的英雄，有亂石穿空、驚濤拍岸的浩蕩，但總的來說，氣氛仍是壓抑的，充滿了刀光血影。「強虜灰飛煙滅」，對於英雄豪傑，彷彿信手拈來的功業，對百姓，卻是無以復加的災難。繼之而起的魏晉，則是一個「鐵腕人物操縱、殺戮、廢黜傀儡皇帝的禪代的時代」[7]。先是曹操「挾天子以令諸侯」，他的兒子曹丕篡奪漢室江山，建立魏朝；繼而魏的大權逐步旁落到司馬氏手中，司馬懿的兒子司馬師和司馬昭相繼擔任大將軍，把持朝廷大權。曹髦見曹氏的權威日漸失去，司馬昭又越來越專橫，內心非常氣憤，於是寫了一首題為〈潛龍〉的詩。司馬昭見到這首詩，勃然大怒，居然在殿上大聲斥責曹髦，嚇得曹髦渾身發抖，後來司馬昭不耐煩了，乾脆殺死了曹髦，立曹奐為帝，即魏元帝。曹奐完全聽命於司馬昭，不過是個傀儡皇帝。但即使傀儡皇帝，司馬氏也覺得礙事，司馬昭死後，長子司馬炎乾脆逼曹奐退位，自己稱帝。經過司馬懿、司馬昭和司馬炎三代人的「努力」，終於奪權成功，建立了西晉。

7　　張節末：《狂與逸》，北京：東方出版社，1995年，第36頁。

西晉是一個偷來的王朝。這樣一個不名譽的王朝，要借助鐵腕來維繫，那是一定的。所以司馬氏的西晉，壓抑得喘不過氣來。當年曹操殺孔融，孔的兩個兒子尚幼，一個9歲，一個8歲，曹操斬草除根，沒有絲毫的猶豫，留下了「覆巢之下，焉有完卵」的成語。此時的司馬氏，青出於藍勝於藍，殺人殺得手酸。「竹林七賢」過得瀟灑，嵇康「彈琴詠詩，自足於懷」[8]，劉伶整日捧着酒罐子，放言「死便埋我」，也好玩，但那瀟灑裏卻透着無盡的悲涼，不是幽默，是裝瘋賣傻，企圖借此躲避司馬家族的專政鐵拳。最終，嵇康那顆美侖美奐的頭顱，還是被一刀剁了去。

太熙元年（公元290年），晉武帝死，皇后和諸王爭奪權力，互相殘殺，釀成「八王之亂」。對於當時的慘景，虞預曾上書道：「千里無煙爨之氣，華夏無冠帶之人。自天地開闢，書籍所載，大亂之極，未有若茲者。」[9]這份亂，可謂登峰造極了。建興五年（公元317年），皇帝司馬鄴被俘，西晉滅亡。王家的功業，恰是此時建立的，建武二年（公元318年），王曠、王導、王敦等人推司馬睿為皇帝，定都建康，建立東晉。動盪的王朝在建康（南京）得到暫時的安頓，社會思想平靜得多，各處都夾入了佛教的思想。再至晉末，亂也看慣

8　[唐]房玄齡等撰：《晉書》，北京：中華書局，2000年，第906頁。

9　[唐]房玄齡等撰：《晉書》，第1430頁。

了，篡也看慣了，文章便更和平。與西晉相比，東晉士人不再崇尚形貌上的衝決禮度，而是禮度之內的嫻雅從容。昏暗的油燈下，魯迅恍惚看到了一個好的故事：「這故事很美麗，幽雅，有趣。許多美的人和美的事，錯綜起來像一天雲錦，而且萬顆奔星似的飛動着，同時又展開去，以至於無窮。」這些美事包括：山陰道上的烏柏，新秋，野花，塔，伽藍……

所以東晉時代的郊遊，暢飲，醋歌，書寫，都變得輕快起來，少了「建安七子」、「竹林七賢」的曲折和吞咽，連呼吸吐納都通暢許多。永和九年，暮春之初，不再有奔走流離，人們像風中的渣滓，即使飛到了天邊，也終要一點一點地落定，隨着這份沉落，人生和自然本來的色澤便會顯露出來，花開花落、雁去雁來、雨絲風片、微雪輕寒，都牽起一縷情慾。那份慾念，被生死、被凍餓遮掩得太久了，只有在這清澈的山林水澤，才又被重新照亮。文化是什麼？文化是超越吃喝拉撒之上的那絲慾念，那點渴望，那縷求索，是為人的內心準備的酒藥和飯食。王羲之到了蘭亭，才算是找到了真正的自己，或者說，就在王羲之仕途困頓之際，那份從容、淡定、逍遙，正在會稽山陰之蘭亭，等待着他。

會稽山陰之蘭亭，種蘭的傳統可以追溯到春秋時代，據說越王就曾在這裏種蘭，後人建亭以誌，名曰蘭亭。而修禊的風俗，則始於戰國時代，傳說秦昭王在三

月初三置酒河曲，忽見一金人，自東而出，奉上水心之劍，口中唸道：「此劍令君制有西夏。」秦昭王以為是神明顯靈，恭恭敬敬地接受了賜贈，此後，強秦果然橫掃六合，一統天下。從此，每年三月三，人們都到水邊祓祭，或以香薰草蘸水，灑在身上，洗去塵埃，或曲水流觴，吟詠歌唱。所謂曲水流觴，就是在水邊建一亭子，在基座上刻下彎彎曲曲的溝槽，把水流引進來，把酒杯斟酒，放到水上，讓酒杯在水上浮動，到誰的面前，誰就要舉起酒杯，趁着酒液熨過肺腑，吟誦出胸中的詩句。

東晉的酒具，今天在北京故宮博物院是見得到的。比如那件青釉雞頭壺（圖1.1），有一個雞頭狀短流，圓腹平底，腹上壁有兩橋形繫，一弧形柄相介面沿和器身，便於提拿，通體青釉，點綴褐彩，有畫龍點睛之妙。這種雞頭壺，始見於三國末期，歷經魏晉南北朝，到唐代就消失了，被執壺取代。北京故宮博物院還有一件南朝時期的青釉羽觴（圖1.2），正是曲水流觴中的那隻「觴」，它的外形小巧可愛，像一隻小船，敏捷靈動，我們可以想像它在水中隨波逐流的輕巧宛轉，以及飲酒人將它高高擎起，袍袖被風吹動的那副神韻。

一件小小的文物，讓魏晉的優雅、江左的風流具體化了，變得親切可感，也讓後世文人思慕不已。甚至大清的乾隆皇帝，也在紫禁城寧壽宮花園的一角，建了一

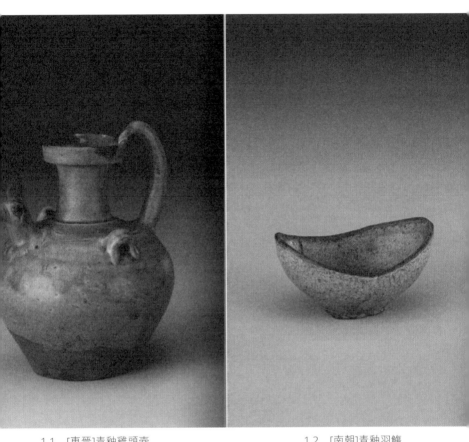

1.1 [東晉]青釉雞頭壺 1.2 [南朝]青釉羽觴

座禊賞亭，企圖通過複製曲水流觴的物理空間，體驗東晉士人的風雅神韻。在他看來，假若少了這份神韻，這座宮殿縱然雕欄玉砌、鐘鳴鼎食，也毫無品位。

或許得不到的永遠是最好的，王羲之式的風雅，讓後世許多帝王將相豔羨不已，紛紛效仿，與此相比，王羲之最嚮往的，卻是拯救社稷蒼生的功業。

與郗璿結婚三年後，王羲之就憑藉庾亮等人的舉薦，以及自己根正苗紅的家世，官至會稽內史、右軍將軍——「王右軍」之名由此而來。但官場的渾濁，依舊容不下一個清風白袖的文人書生。官場上的王羲之，像相親時一樣我行我素。他與謝安一同登上冶城，在謝安悠然遠想的時候，他居然批評謝安崇尚虛談，不務實際：「今四郊多壘，宜人人自效，而虛談費務，浮文妨要，恐非當今所宜。」[10] 還反對妄圖通過北伐實現個人野心的桓溫、殷浩：「以區區吳越經緯天下十分之九，不亡何待？」《晉書》說他「以骨鯁稱」[11]，還說他「雅性放誕，好聲色」[12]。他入世，卻不按官場的既定方針辦，他不倒楣，誰倒楣呢？果然，王羲之被官場風暴，徑直吹到會稽。

10　[南朝宋]劉義慶：《世說新語》，第59頁。
11　[唐]房玄齡等撰：《晉書》，第1393頁。
12　同上。

離開政治漩渦建康，讓他既失落，又欣慰。他離自己的理想越來越遠，卻離自然越來越近。即使在病中，他還寫下這樣的詩句：

　　取觀仁智樂，寄暢山水陰。
　　清泠澗下瀬，歷落松竹林。

　　和朋友們相約雅集的那一天，天朗氣清，惠風和暢，桑甚的芬芳飄盪在泥土之上，陽光透過密密匝匝的竹林漏到溪水邊，使彎曲的流水變成一條斑駁的花蛇。光線晶瑩通透，飽含水汁。落花在風中出沒，在光影中流暢地迂迴，那份纏綿，看着讓人心軟。所有的刀光劍影都被隱去了，歲月被這縷陽光抹上一層淡金的光澤。唯有此時，人才能沉下來，呼應着自然的啟發，想些更玄遠的事情，「仰觀宇宙之大，俯察品類之盛，所以遊目騁懷，足以極視聽之娛，信可樂也。」從這文字裏，我們看到王羲之焦灼的表情終於鬆弛下來。我們看見了他的側臉，被蟬翼般細膩和透明的陽光包圍着，那樣的柔和。他忽然間沉默了，他的沉默裏有一種長久的力量。
　　在那一刻，謝安、孫綽、謝萬、庾蘊、孫統、郗曇、許詢、支遁、李充、袁嶠之、徐豐之一干人等，正忙着飲酒和賦詩，他們吟出的詩句，也大抵與眼前的景象相關。其中，謝安詩云：

相與欣嘉節，率爾同褰裳。
薄雲羅物景，微風扇輕航。
醇醪陶元府，兀若遊羲唐。
萬殊混一象，安復覺彭殤。

孫綽詩云：

流風拂枉渚，停雲蔭九皋。
嬰羽吟修竹，游鱗戲瀾濤。
攜筆落雲藻，微言剖纖毫。
時珍豈不甘，忘味在聞韶。

　　他們或許並不知道，望着眼前的燦爛美景，王羲之在想些關於短暫與永久的話題，也快樂，也憂傷。
　　儒家學說有一個最薄弱、最柔軟的地方，就是它過於關注處理現實社會問題，協調人的關係，而缺少宇宙哲學的形而上思考。它所建構的家國倫理把一代代的中國士人推進官場，卻缺少提供對於存在問題的深刻解答，這一缺失，直到宋明理學時代才得到彌補。而在宋明理學產生之前數百年，被權力者邊緣化了的知識分子，就已經開始了這種本原性的思考，中國的哲學史，就在這權力的縫隙間獲得了生長的空間，為後來理學的

誕生奠定了基礎。在宦海中沉浮的王羲之，內心始終缺了一角，此時，面對天地自然，面對更加深邃的時空，他對生命有了超越功利的思考，他心靈中缺失的一角，彷彿得到了彌補。那份快樂自不必說，對於度盡劫波的王羲之來說，這份快樂，他自會在內心裏妥貼收藏；而他的憂傷，則是緣於這份「樂」，來得快，去得也快。因為人的生命，猶如這暮春裏的落花，無論怎樣燦爛，轉眼之間，就會消逝得無影無蹤。

花朵還有重新開放的時候，彷彿一場永無止境的輪迴，在春風又起的時候，接續它們的前世。所以那花，是值得羨慕的。但是，每當春蠶貪婪地吸吮桑葉上黏稠甜美的汁液，開始一段即將啟程的路途，眼前這些活生生的人們，可能都已不在人世了。只有那崇山峻嶺，茂林修竹，清流激湍，映帶左右，千古不會變化。

王羲之特立獨行，對什麼都可以不在乎，包括官場的進退、得失、榮辱，但有一個問題他卻不能不在乎，那就是死亡。死亡是對生命最大的限制，它使生命變成一種暫時的現象，像一滴露、一朵花。它用黑暗的手斬斷了每個人的去路。在這個限制面前，王羲之瀟灑不起來，魏晉名士的瀟灑，也未必是真的瀟灑，是麻醉、逃避，甚至失態。在這個問題上，他們並不見得比王羲之想得深入。

所以，當參加聚會的人們準備為那一天吟誦的37首

詩彙集成一冊《蘭亭集》，推薦主人王羲之為之作序時，王羲之趁着酒興，用鼠鬚筆和蠶繭紙一氣呵成《蘭亭序》。全文如下：

永和九年，歲在癸丑，暮春之初，會於會稽山陰之蘭亭，修禊事也。群賢畢至，少長咸集。此地有崇山峻嶺，茂林修竹；又有清流激湍，映帶左右，引以為流觴曲水，列坐其次。雖無絲竹管弦之盛，一觴一詠，亦足以暢敘幽情。是日也，天朗氣清，惠風和暢，仰觀宇宙之大，俯察品類之盛，所以遊目騁懷，足以極視聽之娛，信可樂也。夫人之相與，俯仰一世，或取諸懷抱，悟言一室之內；或因寄所托，放浪形骸之外。雖趣舍萬殊，靜躁不同，當其欣於所遇，暫得於己，快然自足，不知老之將至。及其所之既倦，情隨事遷，感慨係之矣。向之所欣，俯仰之間，已為陳跡，猶不能不以之興懷。況修短隨化，終期於盡。古人云：「死生亦大矣。」豈不痛哉！每覽昔人興感之由，若合一契，未嘗不臨文嗟悼，不能喻之於懷。固知一死生為虛誕，齊彭殤為妄作。後之視今，亦猶今之視昔。悲夫！故列敘時人，錄其所述，雖世殊事異，所以興懷，其致一也。後之覽者，亦將有感於斯文。

文字開始時還是明媚的，是被陽光和山風洗濯的通透，是呼朋喚友、無事一身輕的輕鬆，但寫着寫着，調子卻

陡然一變，文字變得沉痛起來。真是一個醉酒忘情之人，笑着笑着，就失聲痛哭起來。那是因為對生命的追問到了深處，便是悲觀。這種悲觀，不再是對社稷江山的憂患，而是一種與生俱來、又無法擺脫的孤獨。《蘭亭序》寥寥324字，卻把一個東晉文人的複雜心境一層一層地剝給我們看。於是，樂成了悲，美麗作成了淒涼。實際上，莊嚴繁華的背後，是永遠的淒涼。打動人心的，是美，更是這份淒涼。

四

由此可以想見，唐太宗之喜愛《蘭亭序》，不僅因其在書法史的演變中，創造了一種俊逸、雄健、流美的新行書體，代表了那個時代中國書法的最高水平（趙孟頫稱《蘭亭》是「新體之祖」，認為「右軍手勢，古法一變，其雄秀之氣出於天然，故古今以為師法」；歐陽詢〈用筆論〉說：「至於盡妙窮神，作範垂代，騰芳飛譽，冠絕古今，唯右軍王逸少一人而已。」），也不僅因為其文字精湛，天、地、人水乳交融（《古文觀止》只收錄了六篇魏晉六朝文章，《蘭亭序》就是其中之一），更因為它寫出了這份絕美背後的淒涼。我想起揚之水評價生於會稽的元代詞人王沂孫的話，在此也頗為適用：「他有本領寫出一種淒豔的美麗，他更有本領

寫出這美麗的消亡。這才是生命的本質，這才是令人長久感動的命運的無常。它小到每一個生命的個體，它大到由無數生命個體組成的大千世界。他又能用委曲、吞咽、沉鬱的思筆，把感傷與淒涼雕琢得玲瓏剔透。他影響於讀者的有時竟不是同樣的感傷，而是對感傷的欣賞。因為他把悲哀美化了，變成了藝術。」[13]

唐太宗李世民是一個迷戀權力的人，玄武門之變，他是踩着哥哥李建成的屍首當上皇帝的。但他知道，所有的權力，所有的榮華，所有的功業，都不過是過眼雲煙。他真正的對手，不是現實中的哪一個人，而是死亡，是時間，如海德格爾所說：「死亡是此在本身向來不得不承擔下來的存在可能性」，「作為這種可能性，死亡是一種與眾不同的懸臨。」[14] 艾瑪紐埃爾· 勒維納斯則說：「死亡是行為的停止，是具有表達性的運動的停止，是被具有表達性的運動所包裹、被它們所掩蓋的生理學運動或進程的停止。」[15] 他把死亡歸結為停止，但在我看來，死亡不僅僅是停止，它的本質是終結，是否定，是虛無。

13　揚之水：《無計花間住》，上海：上海人民出版社，2011年，第16頁。

14　[德] 馬丁·海德格爾：《存在與時間》，北京：生活·讀書·新知三聯書店，2006年，第288頁。

15　[法] 艾瑪紐埃爾·勒維納斯：《上帝·死亡和時間》，北京：生活·讀書·新知三聯書店，1997年，第7頁。

虛無令唐太宗不寒而慄，死亡將使他失去他業已得到的一切，《蘭亭序》寫道：「況修短隨化，終期於盡。古人云：『死生亦大矣。』豈不痛哉！」，這句一定令他悚然心驚。他看到了美麗之後的淒涼，會有一種絕望攫取他的心，於是他想抓住點什麼。

他給取經歸來的玄奘以隆重的禮遇，又資助玄奘的譯經事業，從而為中國的佛學提供了一個新的起點。我們無法判斷唐太宗的行為中有多少信仰的成分，但可以見證他為抗衡人生的虛無所做的一份努力，以〈大悲咒〉對抗人生的悲哀和死亡的咒語。他癡迷於《蘭亭序》，王羲之書法的淋漓揮灑自然是一個不可小覷的因素，但更重要的原因卻在於它道出了人生的大悲慨，觸及了他最敏感的那根神經，就是存在與虛無的問題。在這一詰問面前，帝王像所有人一樣不能逃脫，甚至於，地位越高、功績越大，這一詰問，就越發緊追不捨。

從這個意義上說，《蘭亭序》之於唐太宗，就不僅僅是一幅書法作品，而成為一個對話者。這樣的對話者，他在朝廷上是找不到的。所以，他只能將自己的情感，寄託在這張字紙上。在它的上面，墨跡尚濃，酒氣未散，甚至於永和九年（公元353年）暮春之初的陽光味道還彌留在上面，所有這一切的信息，似乎讓唐太宗隔着兩百多年的時空，聽得到王羲之的竊竊私語。王羲之的悲傷，與他悲傷中疾徐有致的筆調，引發了唐太宗，以及所有後來者無比複雜的情感。

一方面，唐太宗寧願把它當作一種「正在進行時」，也就是說，每當唐太宗面對《蘭亭序》的時候，都彷彿面對一個心靈的「現場」，讓他置身於永和九年的時光中。東晉文人的灑脫與放浪，就在他的身邊發生，他伸手就能夠觸摸到他們的臂膀。

　　另一方面，它又是「過去時」的，它不再是「現場」，它只是「指示」（denote）了過去，而不是「再現」（represent）了過去，這張紙從王羲之手裏傳遞到唐太宗的手裏，時間已經過去了兩百多年，它所承載的時光已經消逝，而他手裏的這張紙，只不過是時光的殘渣、一個關於「往昔」的抽象剪影、一種紙質的「遺址」，甚至不難發現，王羲之筆劃的流動，與時間之河的流動有着相同的韻律，不知是時間帶走了他，還是他帶走了時間。此時，唐太宗已不是參與者，而只是觀看者，在守望中，與轉瞬即逝的時間之流對峙着。

　　《蘭亭序》是一個「矛盾體」（paradox），而人本身，不正是這樣的「矛盾體」嗎？——對人來說，死亡與新生、絕望與希望、出世與入世、迷失與頓悟，在生命中不是同時發生，就是交替出現，總之它們相互為伴，像連體嬰兒一樣難解難分，不離不棄。

　　當然，這份思古幽情，並非唐太宗獨有，任何一個面對《蘭亭序》的人，都難免有感而發。但唐太宗不同的是，他能動用手裏的權力，巧取豪奪，派遣監察御史

蕭翼，從辯才和尚手裏騙得了《蘭亭序》的真跡，唐代何延之〈蘭亭記〉詳細記載了這一過程[16]，從此，「置之座側，朝夕觀覽」[17]。

他還命令當朝著名書法家臨摹，分賜給皇太子和大公大臣。唐太宗時代的書法家們有幸，目睹過《蘭亭序》的真跡，這份真跡也不再僅僅是王氏後人的私家收藏，而第一次進入了公共閱讀的視野。

這樣的複製，使王羲之的《蘭亭序》第一次在世間「發表」，只不過那時的印製設備，是書法家們用以描摹的筆。唐太宗對它的巧取豪奪，是王羲之的不幸，也是王羲之的大幸。而那些臨摹之作，也終於跨過了一千多年的時光，出現在故宮午門的展覽中。其中，我們目前能夠看到的最早的摹本是虞世南的摹本，以白麻紙張書寫，筆劃多有明顯勾筆、填湊、描補痕跡；最精美的摹本，是馮承素摹本（圖1.3），卷首因有唐中宗「神龍」年號半璽印，而被稱為「神龍本」，此本準確地再現了王羲之遒媚多姿、神清骨秀的書法風神，將許多「破鋒」[18]、「斷筆」[19]、「賊毫」[20]等，都摹寫得生動細緻，一絲不苟。

16 明代李日華、近代余紹宋皆認為此文不可信。
17 [唐]何延之：〈蘭亭記〉，見故宮博物院編：《蘭亭圖典》，北京：
 紫禁城出版社，2011年，第401頁。
18 如「歲」、「群」等字。
19 如「仰」、「可」等字。
20 如「蹔（暫）」字。

才可遇軒詩于己悕如　自足不

知老之將至及其所之既惓情

隨事遷感慨係之矣向之所

欣俛仰之間以為陳迹猶不

能不以之興懷況修短隨化終

期於盡古人云死生亦大矣

不痛哉每攬昔人興感之由

若合一契未嘗不臨文嗟悼不

能喻之於懷固知一死生為虛

誕齊彭殤為妄作後之視今

亦由今之視昔悲夫故列

敘時人錄其所述雖世殊事

異所以興懷其致一也後之攬

者亦將有感於斯文

1.3　[唐]馮承素摹本

永和九年歲在癸丑暮春之初會
于會稽山陰之蘭亭脩稧事
也群賢畢至少長咸集此地
有崇山峻領茂林脩竹又有清流激
湍暎帶左右引以為流觴曲水
列坐其次雖無絲竹管弦之
盛一觴一詠亦足以暢叙幽情
是日也天朗氣清惠風和暢仰
觀宇宙之大俯察品類之盛
所以遊目騁懷足以極視聽之
娛信可樂也夫人之相與俯仰
一世或取諸懷抱悟言一室之内

千年之後，被稱為「元四家」的大畫家倪瓚在題王羲之《七月帖》時寫下這樣的話：

> 右軍書在唐以前未有定論，觀太宗力辨蕭子雲之書，可以知當時好尚之所在矣。自後，士大夫心始厭服，歷千百年無有異者。而右軍之書，謂非太宗鑒定之力乎？……[21]

而王羲之《蘭亭序》的真跡，據說則被唐太宗帶到了墳墓裏，或許，這是他在人世間最後的不捨。臨死前，他對兒子李治說：「吾欲從汝求一物，汝誠孝也，豈能違吾心耶？汝意如何？」他對兒子最後的要求，就是讓兒子在他死後，將真本《蘭亭序》殉葬在他的陵墓裏。李治答應了他的要求，從此「繭紙藏昭陵，千載不復見」。

或許，這張繭紙，為他平添了幾許面對死亡的勇氣，為死後那個黑暗世界，博得幾許光彩，或許在那一刻，他知道了自己在虛無中想抓住的東西是什麼——唯有永恆的美，能夠使他從生命的有限性中突圍，從死亡帶來的巨大幻滅感中解脫出來。赫伯特·曼紐什說：「一切藝術基本上也是對『死亡』這一現實的否定。事實證明，最偉大的藝術恰恰是那些對『死』之現實說出

21　[元]倪瓚：《清閟閣集》，杭州：西泠印社出版社，2012年，第362頁。

一個否定性的『不』字的藝術。」[22]

唐太宗以他驚世駭俗的自私，把王羲之《蘭亭序》的真跡帶走了，令後世文人陷入永久的歎息而不能自拔。它彷彿在人們視野裏出現、又消失的流星，一場風花雪月、又轉眼成空的愛情，令人緬懷、又無法證明。

它是一個傳說、一縷傷痛、一種想像，朝朝暮暮朝朝，模糊而清晰地存在着。慢慢地，它終又變成一個無法被接受的現實、一場走遍天涯道路也不願醒來的大夢，於是各種新的傳說應運而生。有人説，唐太宗的昭陵後來被一個「盜墓狂」盜了，這個人，就是五代後梁時期統轄關中的節度使溫韜。《新五代史》記載，溫韜曾親自沿着墓道潛進昭陵墓室，從石床上的石函中，取走了王羲之《蘭亭序》，那時的《蘭亭序》，筆跡還像新的一樣。宋人所著《江南餘載》證實了這一點，説：昭陵墓室「兩廂皆置石榻，有金匣五，藏鍾王墨跡，《蘭亭》亦在其中。嗣是散落人間，不知歸於何所。」

如果這些史料所記是真，那麼，《蘭亭序》在唐太宗死後，又死而復生，繼續着它在人間的旅程。在宋人《畫墁集》中，我們又能查到它新的行蹤──在宋神宗元豐（公元1078年至1085年）末年，有人從浙江帶着《蘭亭序》的真本進京，準備用它在宋神宗那裏換個官

22　[德] 赫伯特·曼紐什：《懷疑論美學》，瀋陽：遼寧人民出版社，1990年，第222頁。

職，沒想到半路傳來宋神宗駕崩的消息，就乾脆在途中把它賣掉了。這是我們今天能夠打探到的關於真本《蘭亭序》的最後的消息，它的時間，定格在元豐八年（公元1085年）。

<div align="center">五</div>

但人們依然想把它「追」回來，他們發明了一種新的方式去「追」，那就是臨摹。

臨，是臨寫；摹，則是雙勾填墨的複製方法。與臨本相比，摹本更加接近原帖，但對技術的要求極高。唐太宗時期，馮承素、趙模、諸葛貞、韓道政、湯普徹等人都曾用雙勾填墨的方法對《蘭亭序》進行摹寫，而歐陽詢、虞世南、褚遂良、劉秦妹等則都是臨寫。宋高宗趙構將《蘭亭序》欽定為行書之宗，並通過反復臨摹、分賜子臣的方式加以倡導，使對《蘭亭序》摹本的收藏成為風氣，元明清幾乎所有重要的書法家，包括趙孟頫、俞和臨，明代祝允明、文徵明、董其昌，清代陳邦彥等，都前仆後繼，加入到浩浩蕩蕩的臨摹陣營中，使這場臨摹運動曠日持久地延續下去。他們密密麻麻地站在一起，彷彿依次傳遞着一則古老的寓言。

他們不像唐朝書法家那樣幸運，已經看不到《蘭亭序》的真跡，他們的臨摹，是對摹本的臨摹，是對複製品

的複製，他們以這樣的方式，完成對《蘭亭序》的重述。

但這並非機械的重複，而是在複製中，滲透進自己的風格和時代的審美趣味，這些仿作，見證了「一切歷史都是當代史」這一真理。於是有了陳獻章行書《蘭亭序》卷、八大山人行書《臨河敘》軸這些傑出的作品。清末翁同龢在團扇上書寫趙孟頫《蘭亭十三跋》中一段跋語，雖小字行書，亦得沉着蒼健之勢；無獨有偶，他的政治對手李鴻章，也酷愛《蘭亭序》，年過七旬，依舊「不論冬夏，五點鐘即起，有家藏一宋拓蘭亭，每晨必臨摹一百字，其臨本從不示人。」[23]

於是，《蘭亭序》借用了一代又一代人的手，反反復復地進行着表達。王羲之的《蘭亭序》，像一個人一樣，經歷着成長、蛻變、新陳代謝的過程。在不同的時代，呈現出不同的形狀。這些作品，許多為北京故宮博物院收藏，許多亦在午門的「蘭亭特展」上一一呈現。它們與我近在咫尺，藝術史上那些大家的名字，突然間密密匝匝地排在一起，讓我屏住呼吸，不敢大聲出氣，而面前的玻璃幕牆，又以冰冷的語言告訴我，它們身份尊貴，不得靠近。

這時我突然想到一個問題——歷代文人，為什麼對一片字紙如此情有獨鍾，以至於前仆後繼地參與到一項

23　梁啟超：《李鴻章傳》，天津：百花文藝出版社，2000年，第109頁。

重複的工作中？寫字，本是一種實用手段，在中國，卻成為一種獨特的視覺藝術——西方人也講究文字之美，尤其在古老的羊皮書上，西方字母總是極盡修飾之態勢，但他們的書法，與中國人相比，實在是簡陋得很，至於日本書法，則完全是從中國學的。世界上沒有一種文化，像中國這樣陷入深深的文字崇拜。這種崇拜，通過對《蘭亭序》的反復摹寫、複製，表現得無以復加。

公元六世紀的一天，一個名叫周興嗣的員外散騎侍郎突然接到梁武帝的一道聖旨，要他從王羲之書法中選取一千個字，編纂成文，供皇子們學書之用，要求是這一千個字不得有所重複。這一要求看上去並不苛刻，實際上難度極高。

周興嗣煞費苦心，終於完成了領導交給的光榮任務，美中不足，是全篇有一個字重複，就是「潔」字（潔、絜為同義異體字）。因此，此篇《千字文》實際只收選了王羲之書寫的999個字。但不論怎樣，中國歷史上有了第一篇《千字文》。從此開始，每代人開蒙之際，都會讀到這樣的文字：「天地玄黃　宇宙洪荒　日月盈昃　辰宿列張　寒來暑往　秋收冬藏……」

琅琅的誦讀之聲，一直延續到二十世紀中葉，在十四個世紀裏從未中斷。於是，每個人在學習知識的起始階段，都會與那個遙遠的王羲之相遇，王羲之的字，也成為每一代中國人的必修課，貫注到中國人的生命記

憶和知識體系中。古老的墨汁，在時光中像酒一樣發酵，最終變成血液，供養着每個生命個體的成長。後來，千字文又不斷變形，彷彿延續着一項古老的文字遊戲，出現了《續千字文》、《敍古千字文》、《新千字文》等不同版本。

中國人把自己對文字的這種崇拜，毫無保留地寄託到王羲之的身上。原因是文字在中國文化中佔有絕對的中心地位，它的地位，比圖像更加重要，也可以說，文字本身就是圖像，因為漢字本身就是在象形的基礎上創造出來的。李澤厚說：「漢字書法的美也確乎建立在從象形基礎上演化出來的線條章法和形體結構之上，即在它們的曲直適宜，縱橫合度，結體自如，佈局完滿。」[24]

中國人把對世界、對生命的全部認識都容納到自己的文字中，黑白二色，猶如陰陽二極，窮盡了線條的所有變化，而線條飛動交會時的婉轉錯讓，也容納了宇宙的雲雨變幻、人生的聚散離合。即使在宗教的世界，文字的權威也顯露無遺，比如佛教史上重要的北京房山石經山雷音洞，並不像一般佛教洞窟那樣，在洞壁上進行彩繪，而是以文字代替圖像，在洞壁上鑲嵌了大量的刊刻佛經，秘密恰在於文字是中國文化的核心。密密麻麻的文字，以中文講述着來自印度的佛教經典，這種「以

24　李澤厚：《美的歷程》，北京：生活・讀書・新知三聯書店，2009年，第43頁。

永和九年的那場醉　· 31 ·

文字代替圖像」的做法，也被「視為佛教中國化的另一種方式」。[25]

　　除了摹本，《蘭亭序》還以刻本、拓本的形式複製、流傳（圖1.4、圖1.5）。刻本通常是刻在木板或石材上，而將它們搥拓在紙上，就叫拓本。僅北京故宮博物院收藏的《蘭亭序》刻本，數量超過三百，刻印時間從宋代一直延續到清代，源遠流長，僅「定武蘭亭」（圖1.6、圖1.7、圖1.8）系統，就分成「吳炳本」、「獨孤本」（均為日本東京國立博物館藏）、「落水蘭亭」、「春草堂本」、「玉枕蘭亭」（均為北京故宮博物院藏）、「定武蘭亭真拓本」（台北故宮博物院藏）等諸多支脈，令人眼花繚亂。

　　畫家也是不甘寂寞的，他們不願意在這場追懷古風的運動中落伍。於是，一紙畫幅，成了他們寄託歲月憂思的場域。僅《蕭翼賺蘭亭圖》，就有多件流傳至今，其中有台北故宮博物院藏唐代閻立本《蕭翼賺蘭亭圖》卷（圖1.9）、北京故宮博物院藏宋人《蕭翼賺蘭亭圖》卷（圖1.10）、遼寧省博物館藏宋人《蕭翼賺蘭亭圖》卷、北京故宮博物院藏明人《蕭翼賺蘭亭圖》軸。四幅不同朝代的同題作品，在午門的「蘭亭大展」上完美合璧。此外，還可看到北京故宮所藏宋代梁楷的《右軍

25　[德]雷德侯：〈雷音洞〉，見巫鴻主編：《漢唐之間的視覺文化與物質文化》，北京：文物出版社，2003年，第264頁。

書扇圖》卷（圖1.11）、台北故宮藏南唐巨然《蘭亭修禊圖》卷、宋代郭忠恕《摹顧愷之蘭亭燕集圖》卷、宋代劉松年《曲水流觴圖》卷、元代王蒙《蘭亭雪霽》圖卷、明代李宗謨《蘭亭修禊圖》卷、文徵明《蘭亭修禊圖》卷（圖1.12）、仇英《修禊圖》卷、《蘭亭圖》扇面、趙原初《蘭亭圖》卷、尤求《修禊圖》卷（圖1.13）、許光祚《蘭亭圖》卷（圖1.14）等畫作，不斷對這一經典瞬間進行迴溯和重放，在各自在視覺空間中挽留屬於東晉的詩意空間。還有更多的蘭亭畫作沒有流傳到今天，比如，宋徽宗命令編撰的、記錄宮廷藏畫的《宣和畫譜》中，就記錄了顏德謙的《蕭翼取蘭亭》圖卷，「風格特異，可證前說，但流落未見」。[26]

　　畫家的參與，使中國的書法史與藝術史交相輝映。這至少表明照搬西方的學科分類對中國藝術進行分科，是不科學的，因為中國書法和繪畫，是那麼緊密地纏繞在一起，像骨肉筋血，再精密的手術刀也難以將它們真正切割。

　　《蘭亭序》的輻射力並沒有到此為止。在北京故宮博物院的藏品中，除了蘭亭墨跡、法帖、繪畫外，還有一些以宮殿器物，延續着對蘭亭雅集的重述。它們有一部分是御用實物器物，御用筆、墨、硯等；也有一部分是陳設性和純裝飾性器物，如明代漆器、瓷器等。

26　　《宣和畫譜》，長沙：湖南美術出版社，1999年，第93頁。

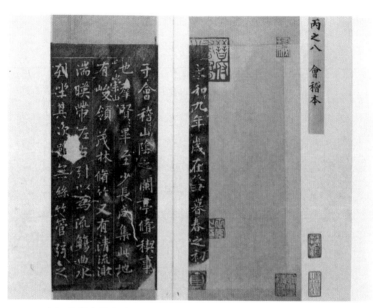

1.4 宋拓會稽本蘭亭序冊

1.5　宋拓湯舍人本蘭亭序冊

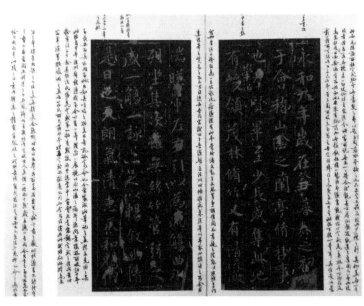

1.6　宋拓定武蘭亭序冊

　故宮的風花雪月

1.7　宋拓定武蘭亭序冊

1.8　明拓定武蘭亭序卷

1.9　[唐]閻立本《蕭翼賺蘭亭圖》卷

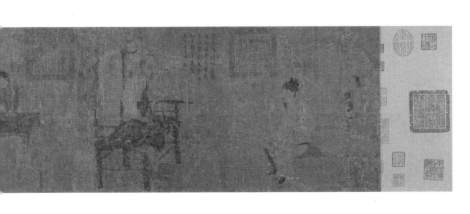

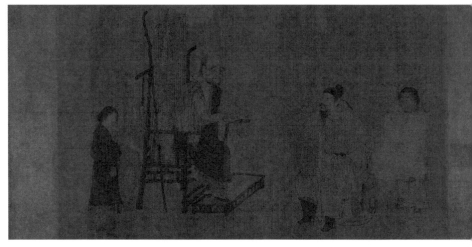

1.10 宋人繪《蕭翼賺蘭亭圖》

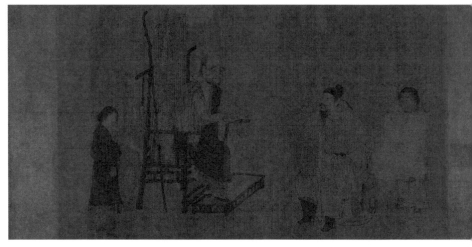

1.11 [南宋]梁楷《右軍書扇圖》

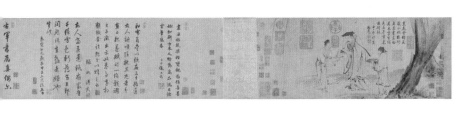

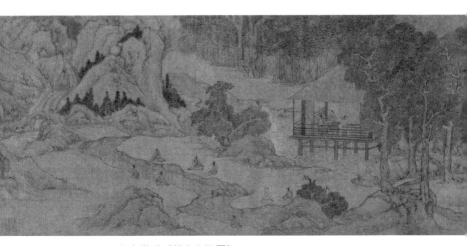

1.12 [明]文徵明《蘭亭修禊圖》

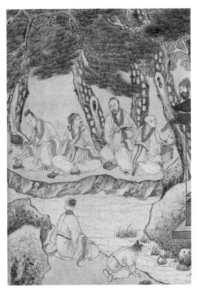

1.13 [明]尤求《修褉圖》（局部）

1.14　[明]許光祚《蘭亭圖》卷

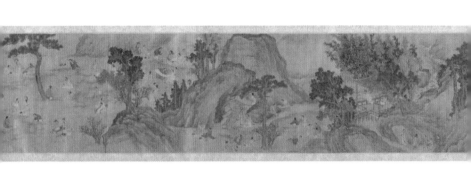

1.15　[清]乾隆剔紅《曲水流觴圖》盒

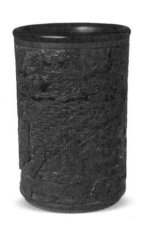

1.16 [清]小松款竹雕《羲之題扇圖》
筆筒

有關蘭亭的神話，就這樣一步步升級，並滲透到宮廷的日常生活中。

北京故宮博物院所藏御用實物器物中，清乾隆款剔紅《曲水流觴圖》盒（圖1.15）堪稱精美絕倫。此盒為蔗段式，子母口，平底，通體髹紅漆，盒內及外底髹黑漆，蓋面雕《曲水流觴圖》，蓋面邊沿雕連續迴紋，蓋壁和盒壁均刻六角形錦紋，蓋內中央刀刻填金楷書「流觴寶盒」器名款，外底中央刀刻填金楷書「大清乾隆年製」款。

清代宮廷版的蘭亭器物也很多，文房用品中，有一件乾隆時期的竹管蘭亭真賞紫毫筆，筆管上刻有藍色「蘭亭真賞」四字陰文楷書，筆管逐漸微斂。以蘭亭為主題的墨、硯也很多。蘭亭的精氣神，就這樣通過筆墨流傳。

這些文房用具中，我最喜歡的，是那件清小松款竹雕《羲之題扇圖》筆筒（圖1.16），此筒為圓體，筒壁很薄，鑲木口，口稍稍外傾，筒身上以細膩的鏤雕和淺浮雕方式，刻劃出王羲之坐在榻上、凝神寫字時的形象，他的身旁，有一位侍女捧茶侍立，還有一位鶉衣婦人提插扇竹器，在一旁靜候。背面雕着池水，有兩隻鵝在水中游弋，一小童在池邊洗硯，還有一小童正在扇火烹茶，一縷一縷的煙氣在升騰，白鶴在雲煙裏飛舞出沒。湖石上有兩個陰刻篆書：「小松」，盤旋在筆筒的

外壁上。雕刻中的人物分為三組，或相攜而行，或亭榭聚談，或臨水飲酒，樣貌生動無比。筆筒全身的雕刻繁複精密，鏤空處琢磨細膩光潤，極富立體效果。尤其隨着視角的變化，各場景相互勾連，巧妙錯落，使畫面有如夢境一般變化無窮。

除了上述實物器物，還有一些裝飾性器物，如蘭亭玉冊、蘭亭如意、玉山子、插屏、漆寶盒等。這些器物，大多是螺螄殼裏作道場，於細微中見精深。比如那件青玉《蘭亭修禊圖》山子（即玉石雕刻），雕刻的人物眾多，形態各異，最寬處卻只有31.5厘米；而那件雕刻了《蘭亭序》全文的乾隆款碧玉蘭亭記雙面插屏，也只有18厘米。它們不是以宏大來征服人，而是以小來震撼人。

《蘭亭序》，一頁古老的紙張，就這樣形成了一條漫長的鏈條，在歲月的長河中環環相扣，從未脫節。在後世文人、藝術家的參與下，《蘭亭序》早已不再是一件孤立的作品，而成為一個藝術體系，支撐起古典中國的藝術版圖，也支撐着中國人的藝術精神。它讓我們意識到，中國傳統文化是一個強大的有機體，有着超強的生長能力，而中國的朝代江山，又給藝術的生長提供了天然土壤。

在這樣一個漫長的鏈條上，摹本、刻本、拓本（除了書法之外，上述畫作也大多有刻本和拓本傳世），都

被編入一個緊密相連的互動結構中。白紙黑字的紙本，與黑紙白字的拓本的關係，猶如畫與夜、陰與陽，互相推動，互相派生和滋長，輪轉不已，永無止境。中國的文字和圖像，就這樣在不同的材質之間輾轉翻飛，搖曳生姿，如老子所說：「一生二，二生三，三生萬物」[27]，周而復始，衍生不息。

中文的動詞沒有時態的變化，那是因為在中國人的精神結構裏，時間的概念是模糊不清的；過去、現代、未來的關係，有如流水，很難被斬斷；所有的過去，都可能在現實中翻版，而所有的現實，也將無一例外地成為未來的模版。

西方人則不同，他們對於時態的變化非常敏感。對他們來說，過去是過去，現在是現在，將來是將來，它們是性質不同的事物，各自為政，不能混淆、替代。在他們那裏，時間是一個科學的概念，它是線性的，一去不回頭，而對於中國人來說，時間則更像一個哲學的概念。

於是，中國人在循環中找到了對抗死亡的力量，因為所有流逝的生命和記憶都在循環中得以再生。《蘭亭序》的流傳過程，與中國人的時間觀和生命觀完全同構——每一次死亡，都只不過是新一輪生命的開始。

對中國人來說，時間一方面是單向流動的，如孔子

27　李存山注譯：《老子》，鄭州：中州古籍出版社，2008年，第101頁。

所說：「逝者如斯夫，不舍晝夜」；另一方面，又是循環往復的，它像水一樣流走，但在流杯渠中，那些流走的水還會流回來。因此，面對生命的流逝，中國人既有文學意義上的深切感受，又能從過去與未來的二元對立中解脫出來，獲得哲學意義上的昇華超越。

「思筆雙絕」的王沂孫曾寫：「把酒花前，剩拚醉了，醒來還醉。」一場醉，實際上就是一次臨時死亡，或者說，是一次死亡的預演，而醉酒後的真正快樂，則來源於酒後的蘇醒，宛若再生，讓人體會到來世的滋味。也就是說，在死亡之後，生命能夠重新降臨在我們身上。

面對着這些接力似的摹本，我們已無法辨識究竟那一張更接近它原初的形跡，但這已經不重要了，永和九年暮春之初的那個晴日，就這樣在歷史的長河中被放大了，它容納了一千多年的風雨歲月，變得浩蕩無邊，一代又一代的藝術家把個人的生命投入進去，轉眼就沒了蹤影，但那條河仍在，帶着酒香，流淌到我的面前。

藝術是一種醉，不是麻醉，而是能讓死者重新醒來的那種醉，這一點，已經通過《蘭亭序》的死亡與重生，得到清晰的印證。在這個世界上，還找不出一個人能夠真正地斷送《蘭亭序》在人間的旅程。王義之或許不會想到，正是他對良辰美景的流連與哀悼，對生命流逝、死亡降臨的愁緒，使一紙《蘭亭序》從時間的囚禁

中逃亡，獲得了自由和永生。而所有浩蕩無邊的歲月，又被壓縮、壓縮，變得只有一張紙那麼大，那麼的輕盈可感。

它們的輕，像蟬的透明翅膀，可以被一縷風吹得很遠，但中國人的文化與生命，就是在這份輕靈中獲得了自由，不像西方，以巨大的石質建築，宣示與自然的分庭抗禮。

中國文化一開始也是重的，依託於巨大的青銅器和紀念碑式的建築（比如長城），通過外在的宏觀控制人們的視線，文字也附着在青銅禮器之上，通過物質的不朽實現自身的不朽，文字因此具有了神一般的地位，最早的語言——銘文，也借助於器物，與權力緊緊地結合在一起。

紙的發明改變了這一切，它使文字擺脫了權力的控制，與每個人的生命相吻合，書寫也變成均等的權力。自從紙張發明的那一天，它就取代了青銅與石頭，成為文字最主要的載體，漢字的優美形體，在紙頁上自由地伸展騰挪。在紙頁上，中國文字不再帶有刀鑿斧刻的硬度，而是與水相結合，具有了無限舒展的柔韌性，成了真正的活物，像水一樣，自由、瀟灑和率性。它放開了手腳，可舞蹈，可奔走，也可以生兒育女。它們血脈相承的族譜，像一株枝椏縱橫的大樹，清晰如畫。

當一場展覽將這十幾個世紀裏的字畫卷軸排列在一起，我們才能感覺到文字水滴石穿一般的強大力量。紙張可以腐爛、焚毀，但那些消失的字，卻可以出現在另一張紙上，依此類推，一步步完成跨越千年的長旅。文字比紙活得久，它以臨摹、刻拓的方式，從死亡的控制下勝利大逃亡。僅從物質性上講，紙的堅固度遠遠比不上青銅，但它使複製和流傳變得容易，文字也因為紙的這種屬性而獲得了真正意義上的永恆。當那些紀念碑式的建築化作了廢墟，它們仍在。它們以自己的輕，戰勝了不可一世的重。

「繁華短促，自然永存；宮殿廢墟，江山長在。」[28] 那一縷愁思、一握柔情，都凝聚在上面，在瞬間中化作了永恆。一幅字，以中國人的語法，破解了關於時間和死亡的哲學之謎。

六

王羲之死了，但他的字還活着，層層推動，像一支船槳，讓其後的中國藝術有了生生不息的動力，又似一朵浪花，最終奔湧成一條波瀾壯闊的大河。那場短暫的酒醉，成就了一紙長達千年、淋漓酣暢的奇跡。《蘭亭序》不是一幅靜態的作品、一件舊時代的遺物，而是一

28　李澤厚：《美的歷程》，第43頁。

幅動態的作品，世世代代的藝術家都在上面留下了自己的生命印跡。如果說時間是流水，那麼這一連串的《蘭亭》就像曲水流觴，酒杯流到誰的面前，誰就要端起這隻杯盞，用古老的韻腳抒情。而那新的抒情者，不過是又一個王羲之而已。死去的王羲之，就這樣在以後的朝代裏，不斷地復活。

由此我產生了一個奇特的想像——有無數個王羲之坐在流杯亭裏，王羲之的身前、身後、身左、身右，都是王羲之。酒杯也從一個王羲之的手中，輾轉到另一個王羲之的手中。上一個王羲之把酒杯遞給了下一個王羲之，也把毛筆，傳遞給下一個王羲之。這不是醉話，也不是幻覺，既然《蘭亭序》可以被複製，王羲之為何不能被複製？王羲之身後那些接踵而來的臨摹者，難道不是死而復生的王羲之？大大小小的王羲之、長相不同的王羲之、來路各異的王羲之，就這樣在時間深處濟濟一堂，摩肩接踵。很多年後，我來到會稽山陰之蘭亭，迎風坐在那裏，一扭身，就看見了王羲之，他笑着，把一支筆遞過來。這篇文章，就是用這支筆寫成的。

2012年10月於北京
11月6日一改
11月15日二改
2013年1月13日三改
5月3日四改

韓熙載，最後的晚餐

空即是色，色即是空。

夜宴的那個晚上，當所有的客人離去，整座華屋只剩下韓熙載一個人，環顧一室的空曠，韓熙載會想起《心經》裏的這句話麼？

或者，連韓熙載也退場了。他喝得酩酊，就在畫幅中的那張床榻上睡着了。那一晚的繁華與放縱，就這樣從他的視線裏消失了。連他也無法斷定，它們是否確曾存在。

彷彿一幅卷軸，滿眼的迷離絢爛，一捲起來，束之高閣，就一切都消失了。

倘能睡去，倒也幸運。因為夢，本身就是一場夜宴。所有迷幻的情色，都可能得到夢的縱容。可怕的是醒來。醒是中斷，是破碎，是失戀，是一點點恢復的痛感。

李白把夢斷的寒冷寫得深入骨髓：「簫聲咽，秦娥夢斷秦樓月」。夢斷之後，靜夜裏的明月簫聲，加深了

這份淒迷悵惘。所謂「寂寞起來搴繡幌，月明正在梨花上」。

韓熙載決計醉生夢死。

不是王羲之式的醉。王羲之醉得灑脫，醉得乾淨，醉得透徹；而韓熙載，醉得恍惚，醉得昏瞆，醉得糜爛。

如果，此時有人要畫，無論他是不是顧閎中，都會畫得與我們今天見到的那幅《韓熙載夜宴圖》不一樣。風過重門，觥籌冰冷，人去樓空的廳堂，只剩下佈景，荒疏淩亂，其中包括五把椅子、兩張酒桌、兩張羅漢床、幾道屏風。可惜沒有畫家來畫，倘畫了，倒是描繪出了那個時代的頹廢與寒意。十多個世紀之後，《韓熙載夜宴圖》（圖2.1）出現在北京故宮博物院的陳列展上，清豔美麗，令人傾倒，唯有真正懂畫的人，才能破譯古老中國的「達·芬奇密碼」。透過那滿紙的鶯歌燕語、歌舞昇平，看到那個被史書稱為南唐的小朝廷的虛弱與顫慄，以及畫者的惡毒與冷峻。像一千年後的《紅樓夢》，以無以復加的典雅，向一個王朝最後的迷醉與顛狂發出致命的咒語。

二

韓熙載的腐敗生活，讓皇帝李煜都感到驚愕。

李煜自己就過着紙醉金迷的生活，史書上將他定性為「性驕侈，好聲色，又喜浮圖，為高談，不恤政事」[1]。南唐中主李璟，前五個兒子都死了，只有這第六個兒子活了下來，得以在北宋建隆二年（公元961年）25歲時繼承了王位。九死一生的幸運、意外得來的帝位，讓李煜徹底沉迷於花團錦簇、群芳爭豔的宮闈生活，而忘記了這份安逸在當時環境下是那麼的弱不禁風。

　　北宋《宣和畫譜》上記載，李煜曾經畫過一幅畫，名叫《風虎雲龍圖》。宋人從這幅畫上看到了他的「霸者之略」，認為他「志之所之有不能遏者」[2]，就是説，他的畫透露出一個有志稱霸者的殺氣。可惜他的畫作，沒有一幅留傳下來，我們也就無緣得見他的「霸者之略」。倘有，也必然如其他末代皇帝一樣，只是最初的曇花一現，隨着權力快感源源不斷的到來，他曾經堅挺的意志必然報廢，像冰融於水，了無痕跡。北宋開寶元年（公元968年），南唐大饑，到處瀰漫着死亡的氣息，腐爛的屍體變成越積越厚的肥料，荒野上盤旋着腥臭的沼氣。然而，在宮殿鼎爐裏氤氳的檀香與松柏的芳香中，李煜是聞不出任何死亡氣息的。對於李煜來説，這只是他案頭奏摺上的輕描淡寫。他的目光不屑於和這些

1　[北宋]歐陽修撰：《新五代史》，北京：中華書局，2000年，第510頁。

2　《宣和畫譜》，第349頁。

2.1　[五代]顧閎中《韓熙載夜宴圖》　北京故宮博物院藏

　故宮的風花雪月

熙載唐清
為元宦侍郎以
隨爲時論所詬
乾隆御覽圖

污穢的文字糾纏，他目光雅致，它是專為那些世間美好的事物存在的。他以秀麗的字體，在「澄心堂紙」上輕輕點染出一首〈菩薩蠻〉，將一個少女在繁花盛開、月光清淡的夜晚與情人幽會的情狀寫得銷骨蝕魂：

> 花明月暗籠輕霧，今宵好向郎邊去。剗襪步香階，手提金縷鞋。　　畫堂南畔見，一向偎人顫。奴為出來難，教君恣意憐。

這首詞的主人公，實際上是李煜自己和他的小周后。大周后和小周后是姐妹，先後嫁給李煜作了皇后。李煜十八歲時先娶了姐姐大周后。十年後，萬千寵愛於一身的大周后病死，就在南唐大饑這一年，李煜又娶了妹妹小周后。史傳記載：李煜與小周后在成婚前，就把這首詞製成樂府，絲毫不去顧及個人隱私，任憑它外傳，似乎有意炫耀自己的風流韻事，兒女柔情。大婚之夜，韓熙載、許鉉等寫詩，「四海未知春色至，今宵先入九重城」，將皇帝挖苦一番，李煜也滿不在乎。然而，就在這香風嫋娜之間、顛鸞倒鳳之際，已經建立八年的宋朝，已經在他絢爛的夢境中劃出一條血色的傷口。北宋開寶四年（公元971年），潮水般的宋軍踏平了南漢，惶恐之餘，李煜非但不思如何抵抗宋軍，反而急急忙忙地上了一道〈即位上宋太祖表〉，向宋朝政府做

出了對宋稱臣的政治表態，主動去掉了南唐國號，印文改為江南國，自稱江南國主，在江南一隅苟延殘喘。

韓熙載曾經是一個理想主義者，自恃文筆華美，蓋世無雙，因而鋒芒畢露，從來不把別人放在眼裏，所以很容易得罪人。每逢有人請他撰寫碑誌，他都讓宋齊丘起草文字，他來繕寫。宋齊丘也不是等閒之輩，官至右僕射平章事（宰相），主宰朝政，文學方面也建樹頗高，晚年隱居九華山，成就了九華山的盛名，陸游曾在南宋乾道六年（公元1170年）七月二十三日〈入蜀記第三〉中寫道：「南唐宋子嵩辭政柄歸隱此山，號『九華先生』，封『青陽公』，由是九華之名益盛。」即使如此，宋齊丘的文字，還是成為韓熙載譏諷的對象，每次韓熙載抄寫他的文章，都用紙塞住自己的鼻孔。有人不解，問他為什麼，他回答道：「文辭穢且臭。」對於自己的頂頭上司，他不給一點面子。有人投文求教，每當遇到那些粗陋文字，他都命女伎點艾燻之。這是他的個性，不講真話他會死，所以不適合在官場上混。就在發生饑荒的這一年五月，身為吏部侍郎的韓熙載，上疏「論刑政之要，古今之勢，災異之變」，還把他新寫的《格言》五卷、《格言後述》三卷進呈到李煜面前。這一次李煜沒有歇斯底里，相反認為他寫得好，升任他為中書侍郎、光政殿學士承旨，這是韓熙載摸到了頭彩，也是他平生擔任的最高官職。

李煜甚至還想到拜韓熙載為相，《宋史》、《新五代史》、《續資治通鑑長編》、《湘山野錄》、《玉壺清話》、陸游《南唐書》等諸多典籍都證實了這一點。但韓熙載看到了這份信任背後的兇險。他知道，面前的這個李煜是一個扶不起來的阿斗，他不止一次地向他獻策，出師平定北方，都被這個膽小鬼拒絕了。沒有人比韓熙載更清楚，一心改革弊政的潘佑、李平，還有許多從北方來的大臣都是怎麼死的。李煜的刀法，像他的筆法一樣，精準、細緻、一絲不苟，所有的忠臣，都被他準確無誤地剷除了，連那個辭官隱居的宋齊丘，都被李煜威逼，在九華山自縊而死。李煜不是昏庸，是喪心病狂。遼、金、宋、明，歷朝歷代的末代皇帝，都有着絲毫不遜於李煜的特異功能，將自己朝廷上的有用之臣一個一個地殺光。

就在南唐王朝自相殘殺的同時，剛剛建立的宋朝已經對南唐拔出了劍鞘，以南唐國力之虛弱、政治之腐敗，根本不是宋的對手。韓熙載知道，一切都太晚了，他已經預見到了南唐這艘精巧的小帆板將被翻滾而來的血海徹底吞沒，最多只留下一堆鬆散柔弱的泡沫。

最耐人琢磨的，還是韓熙載的內心。他清清楚楚地知道，眼前的鄰鄰春波、翩翩飛燕、唼喋游魚、點點流紅，都只是一種幻像，轉眼之間，就像蕩然無存。他是魯迅所說的鐵屋裏的醒者，想做「一個振臂一呼應者雲

集的英雄」，但他發現自己被困在塵世間最華麗的囚牢裏，命中注定，無路可逃。當他發現自己的洞察力和預見性最終只能使自己受到懲罰，別人依舊昏天黑地醉生夢死，才知道自己是天底下最大的傻瓜。他決定改變自己的活法，樹雄心，立壯志，努力做一個符合時代要求的合格流氓。如果此時有人問他：「你幸福嗎？」他一定會斬釘截鐵地回答：「在這個世界上，只有流氓才配談幸福。」

很多年後，范仲淹說了一句讓讀書人記誦了一千年的名言：「先天下之憂而憂，後天下之樂而樂。」韓熙載沒有聽到過這句話，也沒有宋代知識分子的莊嚴感，在他看來，「先天下之樂而樂」，才是唯一正確的選擇。這是一種以毒敗毒，以荒淫對荒淫的策略。一個人做一次流氓並不難，難的是一輩子做流氓，不做君子。在這方面，他表現出青出於藍而勝於藍的超強實力。韓熙載本來就「不差錢」，他的資金來源，首先是他豐厚的俸祿，其次是他的「稿費」——由於他文章寫得好，有人以千金求其一文，第三是皇帝的賞賜，三者相加，使韓熙載成為南唐先富起來的那部分人。於是，他蓄養妓樂，宴飲歌舞，纖手香凝之中，求得靈魂和寂滅和死亡。他以一個個青春勃發的女子來供奉自己，用她們旺盛的青春映襯自己的死亡。

同是沉溺於女人的懷抱，韓熙載與李煜有着本質的不同。李煜是單純的小男生，而韓熙載則是偉大的老流氓。李煜的腦海裏只有兒女私情，沒有任何宏大的設想，他被女人的懷抱遮住了眼，看不到遠方的金戈鐵馬、獵獵征塵，不知道快樂對於帝王來說構成永恆的悖論──越是沉溺於快樂，這種快樂就消失得越快。現實世界與帝王的情慾常常構成深刻的矛盾，當「性器官渴望着同另一個性器官匯合，巴掌企圖撫摸另一具豐腴的軀體，這些眼看可以滿足的事情卻時常在現實秩序面前撞得粉碎。」[3] 在實現慾望方面，帝王當然擁有特權，能夠保證他的身體慾望得以自由實現，他試圖通過權力把這份「絕對」的自由合法化，然而，這只是一種表面上的自由，它背後是更黑暗的深淵，萬劫不復。從這個意義上說，帝王的所謂自由，實際上是一種偽自由，一個以華麗的宮殿和冰雪的肌膚圍繞起來的巨大的陷阱，他將為此承受更加猛烈的懲罰。李煜與所有沉迷於情色的皇帝一樣，沒有看透這一點。如果一定説出他與那些皇帝的區別，那就是他更有藝術才華，把他那份纏綿的情感寫入詞中。

　　而韓熙載早已洞察了一切，他只追求快樂地死亡。他知道所有的「樂」，都必然是「快」的。在法語裏，

3　南帆：〈軀體的牢籠〉，《叩訪感覺》，上海：東方出版中心，1999年，第165頁。

「喜樂」（Bonheur）是由「好」和「鐘點」組成的合成詞，一針見血地指明了「樂」的時間屬性；昆德拉在小說《不朽》中也曾經悲哀地說，把一個人一生的性快感全部加在一起，也頂多不過兩小時左右。但在韓熙載看來，這種很「快」的「樂」，將使他擺脫瀕死的恐懼，使死亡這種慢性消耗不再是一種可怕的折磨。他不像李煜那樣無知者無畏，他越是醉生夢死，就說明他越是恐懼。他試圖以這樣的方式進行反抗，讓身體在這個荒謬的世界上橫衝直撞，在這種「近於瘋狂的自我報復之中獲得快感」，等待和迎接最後的滅亡一刻，所有的愛憎、悲喜、成敗、得失，都將在這個時刻被一筆勾銷。魯迅曾將此總結為：「憎惡這熟悉的本階級，毫不可惜於它的潰滅」[4]。縱情聲色，是他給自己開的一副解藥。他知道自己，還有這個王朝，都已經無藥可救，他只能把自己當成一匹死馬來醫。治療的結果已經無足輕重，重要的是過程，那是他的情感所寄。

他揮金如土，很快就身無分文。但他並不心慌，每逢這時，韓熙載就會換上破衣襤衫，手持獨弦琴，去拍往日家妓的門，從容不迫地挨家乞討。有時偶遇自己妓妾正與小白臉廝混，韓熙載不好意思進去，就擠出笑臉，說對不起，不小心掃了你們的雅興。

4　魯迅：〈《二心集》序言〉，《魯迅全集》，第四卷，北京：人民文學出版社，1981年，第191頁。

他知道自己「千金散盡還復來」，等自己重新當上財主，他就會捲土重來，進行報復式消費。《五代史補》說韓熙載晚年生活荒縱，每當他大筵賓客，都先讓女僕與之相見，或調戲，或毆擊，或加以爭奪靴笏，無不曲盡——看起來還有性虐待傾向。這樣荒淫的場合，居然還有僧人在場，升堂入室，與女僕等雜處。怪不得連李煜都被驚住了，他沒想到這世上還會有人比自己更加風流，他肅然起敬。

三

如果沒有那幅畫，我們恐怕不可能知道那場夜宴的任何細節，更不會注意到韓熙載室內的那幾道屏風。作為韓熙載享樂現場的重要證據，它們最容易被忽視，但我認為它們十分重要。

屏風共有四道，畫中間有兩道，再向兩邊，各有一道，把整幅長卷均分成五幕：聽琴（圖2.2）、觀舞（圖2.3）、休閒（圖2.4）、清吹（圖2.5）和調笑（圖2.6），像一齣五幕戲劇，環環相扣，榫卯相合。這讓我們看到了畫者構思的用心。他不僅用屏風把一個漫長的故事巧妙地分段，連分段本身，都成了故事的一部分。

男一號韓熙載在第一幕就隆重出場了，他頭戴黑色高冠，與客人郎粲同在羅漢床上，凝神靜聽妙齡少女的

演奏，神情還有些端莊；第二幕中，韓熙載已經脫去了外袍，穿着淺色的內袍，一面觀舞，一面親自擊鼓伴奏；第三幕，韓熙載似乎已經興奮過度，正坐在榻上小憩，身邊有四名少女在榻上陪侍他，強化了這種不拘禮節的氣氛；到了第四幕，韓熙載已經寬衣解帶，露出自己的肚腩，盤膝而坐，體態十分鬆弛，一面欣賞笙樂的吹奏，一面飽餐演奏者的秀色；似乎是受到了韓熙載的鼓勵，在最後一幕，客人們的肢體語言也變得放縱和大膽，或執子之手，或乾脆將眼前的酥胸柔腕攬入懷中。著名美術史家巫鴻寫道：「我們發現從第一幕到這最後一幕，畫中的傢具擺設逐漸消失，而人物之間的親密程度則不斷加強。繪畫的表現由平鋪直敘的實景描繪變得越來越含蓄，所傳達的含義也越發曖昧不定。人物形象的色情性越發濃郁，將觀畫者漸漸引入『窺視』的境界。」[5]

唯有屏風是貫穿始終的傢具。在如此親切友好的氣氛中，屏風本是一個不合時宜的介入者。畫軸上的一切行動，目的地只有一個，就是床，然而出人意料的是，畫中的床一律是空曠的背景，只有屏風的前後人滿為患。屏風的本意是拒絕，它不是牆，不是門，它對空間的分割，沒有強制性，可以推倒，可以繞過，防君子不

5　[美]巫鴻：《時空中的美術——巫鴻中國美術史文編二集》，北京：生活‧讀書‧新知三聯書店，2009年，第238頁。

2.2 《韓熙載夜宴圖》第一幕「聽琴」

坐在床上的是韓熙載，身邊穿緋袍、戴襆頭的是狀元郎粲，床前的
兩位賓客，大約是太常博士陳致雍和紫微朱銑；彈琵琶者為教坊副
使李家明的妹妹，躬身側望者為李家明，李家明身邊的少女是擅長
六么舞的王屋山，另外兩位官人，其中一人是韓熙載的門生舒雅。

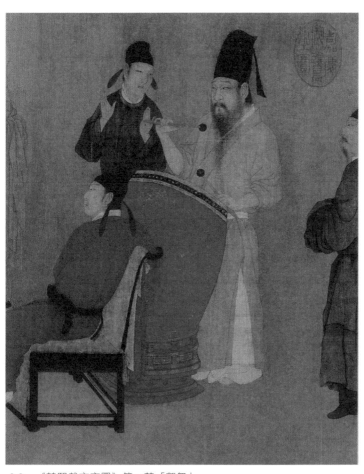

2.3 《韓熙載夜宴圖》第二幕「觀舞」

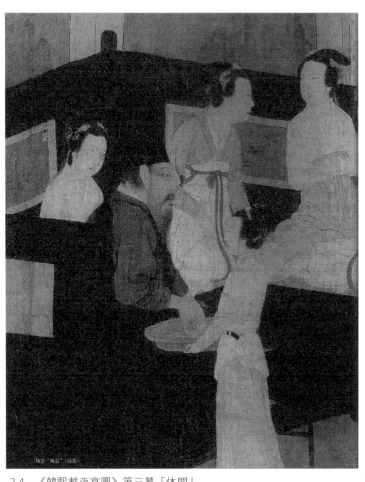

2.4 《韓熙載夜宴圖》第三幕「休閒」

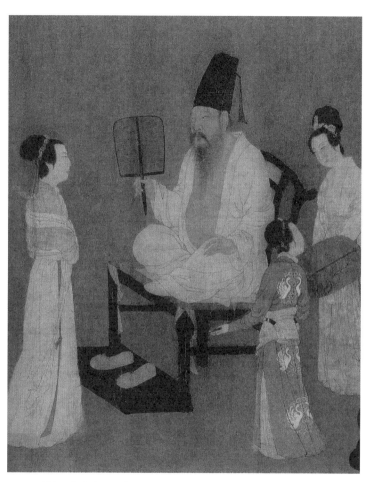

2.5　《韓熙載夜宴圖》第四幕「清吹」

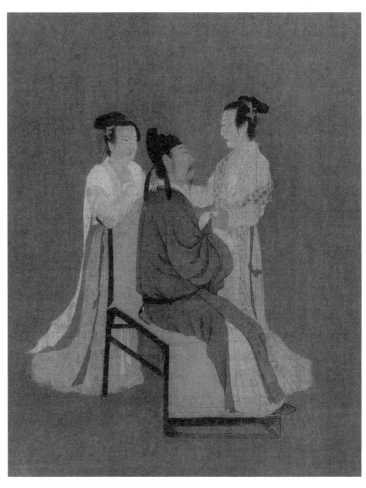

2.6　《韓熙載夜宴圖》第五幕「調笑」

防小人，它以一種優雅的、點到為止的方式，成為公共空間和私密空間的分界線、抵禦視覺暴力和身體冒犯的物質屏障。一個經受過禮儀馴化的人，知道什麼是非禮勿視、非禮勿聽，所以屏風站立的地方，就是他腳步停止的地方，「閒人免進」。但在《韓熙載夜宴圖》裏，屏風的本意卻發生了扭轉。拒絕只是它們表面的詞意，深層的意義卻是誘惑與慫恿。它是以拒絕的方式誘惑，在它們的引導下，整幅畫越向內部，情節越曖昧和淫靡。

我們可以先看畫幅中間連續出現的那兩道屏風。一道是環繞韓熙載與四名少女的坐榻的那道屏風，緊靠坐榻，是一張空床，也被屏風三面圍攏，屏風深處，被衾舒卷，更增添了幾許幽魅與色情。它們是一種床上屏風，一種折疊式的「畫屏」，拉開後，可以繞床一周，也可以三面圍合，留一個上下床的出入口。韋莊〈酒泉子〉寫：「月落星沉，樓上美人春睡。綠雲傾，金枕膩，畫屏深。」李賀也有類似的語句：「夜遙燈焰短，睡熟小屏深。」描摹的都是美人在畫屏中酣睡的場景。當美人半夢半醒，或者在晨曦中醒來，攬衣推枕之際，睜眼看到四周的畫屏，也不失一種別致的體驗。至於畫屏的作用，不僅是擋風禦寒，更是最大限度地保護床榻的私密性，然而，任何與床相關的器物，都容易引起人們色情想像，比如我們說「上床」，在今天早已不再是

一個中性詞語，而被賦予了濃重的色情意味，畫屏也是一樣，嚴嚴實實的遮擋，換來的是窺視的慾望，歐陽炯一首〈春光好〉，將屏風的色情意味表現得十分露骨：

> 垂繡幔，掩雲屏，思盈盈。雙枕珊瑚無限情，翠釵橫。幾見纖纖動處，時聞款款嬌聲。卻出錦屏妝面了，理秦箏。

我們的目光再向畫軸的左側移動，這時我們會看見連接第四、第五幕的那道屏風——屏風前的男人，與屏風後的女性，正在隔屏私語。畫幅猶如默片，忽略了他們的聲音，卻記錄了他們情狀的甜膩。妖嬈的女性身影，因其在屏風後幽魅地浮現而顯得越發柔媚和性感，猶如性感的挑逗並非來自一覽無遺的裸露，而是對露與不露的分寸拿捏。調情的行家手裏都明白這點常識：有限的遮掩比無限的袒露更懾人心魄，原因很簡單——一望無遺的袒露帶來的只是視覺刺激的飽和，只有有限度的遮掩更能刺激對身體的色情想像。羅蘭‧巴特說：「人體最具色情之處，難道不就是衣飾微開的地方嗎？」與直奔主題的床比起來，屏風更有彈性，這種彈性，使它具有了拒絕和半推半就的雙重可能，也更能引起某種想入非非的模糊想像。屏風帶來的這種空間上的轉折與幽深，讓夜宴的現場陡生幾分神秘和曲折。畫幅之間，香風嫋娜、情慾盪漾，令我想起唐代郭震的詩：

「羅衣羞自解，綺帳待君開」，也想起當下歌星的低吟淺唱：「越過道德的邊境……」在《韓熙載夜宴圖》中，屏風不再用於圍困，相反是用來勾引——它以欲蓋彌彰的方式，為情慾的奔湧提供了一個先抑後揚的空間，也使畫中人在情慾的催促下不能自已，一往無前。

四

因此，《韓熙載夜宴圖》構成了一個窺視的空間，只是這種窺視，不是單向的，而是多向的，不是平面的，而是立體的。它的內部，存在着一個由窺視構成的權力金字塔。

在這個權力金字塔中，第一層權力建立在韓熙載與歌舞妓之間。它構成男女兩性之間的權力關係。這一點只要看看畫上男人們的眼神就知道了——鬍鬚像情慾一樣旺盛的韓熙載、身穿紅袍的郎粲，與他們對坐、面孔卻扭向琵琶女的太常博士陳致雍和紫微朱銑，躬身側望的教坊司副使李家明，還有恭恭敬敬站在後面的韓熙載門生舒雅，他們個個衣着體面、舉止端莊，只有眼神充滿色慾，如孔夫子所感歎的：「吾未見好德如好色者也。」[6] 衣着、舉止都可以偽飾，唯有眼神無法偽飾。這

6　齊沖天、齊小乎譯注：《論語》，鄭州：中州古籍出版社，2008年，第144頁。

是畫者的厲害之處，他用窺視的眼神，將現場所有曖昧與色情的眼神一網打盡，一覽無遺。這證明了女權主義者蘿拉·莫爾維的著名判斷——「觀察對象一般來說是女性……觀察者一般來說是男性」[7]，從仕女圖、色情小說到三級片，無不是男性目光的延伸，它們所展現的，也無不是女性身體的柔媚性感，以男性為欣賞對象的色情作品一直是不佔主流的。正是男性在窺視鏈條中的先天優勢地位，鼓勵了韓熙載這些畫中人的目光，使它們旁若無人，目不轉睛。

第二層權力建立在顧閎中與韓熙載之間。對於歌舞妓而言，韓熙載是看者；而對於畫家顧閎中而言，韓熙載則是被看者。顧閎中的「看」，與韓熙載的「被看」，凸顯了畫者對「看」的特權。應當說，畫者是一個徹頭徹尾的窺視者。只有窺視者的目光，才能掠過建築外部的華美，而直接落在建築的內部空間中，因此，在這幅漫長的卷軸中，畫者摒棄了對建築本身的描摹，隱去了重門疊院、雕樑畫棟，而專注於對室內空間的表達，使這幅《韓熙載夜宴圖》，既有半公開半隱私的坐榻，也有空床、畫屏這類內室傢具。

中國古代繪畫中，出現最多的應該是書案、琴桌、酒桌、坐椅、坐榻這類傢具，是供人正襟危坐的，而直

7　[英]珍尼弗·克雷克：《時裝的面貌》，北京：中央編譯出版社，2000年，第157頁。

接把畫筆深入到隱私空間的，並不多見；古畫中的女人，也有一個特別的稱謂：仕女。我相信仕女這個詞會讓許多翻譯家感到棘手，她們不是淑女，不是貴婦，而是一種以「仕」命名的女人。在古代，「仕」與「士」曾經分別用來指稱男女，如《詩經》上說：「士與女方秉蘭兮」，「有女懷春，吉士誘之」。到了唐代，「仕女」才成為專有名詞，畫家也開始塑造女性由外表到精神的理想之美，到了宋代，這種端莊典雅的「仕女」形象，則在畫紙上普遍出現。元代湯垕將「仕女」的形象概括為：「仕女之工，在於得閨閣之態……不在於施朱傅粉，鏤金佩玉，以飾為工。」這種精神、體態與美貌完美結合的女性，雖與歐洲中世紀的宮廷貴婦有所不同，卻也有某些相似之處，約阿希姆·布姆克在《宮廷文化》一書中說：「宮廷女性以其美麗的容貌、優雅的舉止和多才多藝的才華喚起男人歡悅歡暢的情感，激起他們為高貴的女性效勞的決心。」[8]

但《韓熙載夜宴圖》卻有所不同，因為它畫的不是理學興起的宋代，而是秩序紛亂的五代。在時代的掩護下，畫者的目光變得無所顧忌。他略過了廳堂而直奔內室。因為廳堂是假的，哪個在廳堂裏高談闊論的人不戴着虛偽的面具？唯有內室是真的，無論什麼樣的社會賢

8 [德]約阿希姆·布姆克：《宮廷文化》，上冊，北京：生活·讀書·
 新知三聯書店，2006年，第420頁。

達、高級官員，在這裏都撕去假面，露出赤裸裸的本性。所以，要瞭解明代社會，最好的教科書不是官方的正史，而是《金瓶梅》和《肉蒲團》這樣的「民間文學」。儘管《韓熙載夜宴圖》它比它們看上去更文藝，但從窺視的角度上說，它們沒有區別。

繪畫是窺視的一種方式，讓我們的目光可以穿透空間的阻隔，在私密的空間裏任意出沒。實際上，攝影、電影，甚至文學，都是窺視的藝術。本雅明早就明確提出，攝影是對於視覺無意識的解放。它們呼應的，正是身體內部某種隱秘的慾望。沒有溫庭筠〈酒泉子〉，我們就無法進入「日映紗窗，金鴨小屏山碧」這樣私密的空間；沒有毛熙震〈菩薩蠻〉，我們也無法體會「寂寞對屏山，相思醉夢間」這樣私密的感受。約翰·艾利斯說：「電影中典型的窺視態度就是想知道即將發生什麼，想看到事件的展開。它要求事件專為觀眾而發生。這些事件是獻給觀眾的，因此暗示着展示（包括其中的人物）本身默許了被觀看的行動。」[9] 所有的藝術，都可以用窺視二字總結。通過這種窺視，觀察者與畫中人形成了「看」與「被看」的關係。之所以把這種「觀看」稱為窺視，是因為觀看行為本身並沒有干擾畫中人的舉動，或者說，畫中人並不知道觀看者的存在，所以他們

9　轉引自[美]巫鴻：《時空中的美術——巫鴻中國美術史文編二集》，第240頁。

的言談舉止沒有絲毫的變化。在韓熙載的夜宴上，每個人的身體都處於放鬆的狀態，他們的動作越是私密，窺視的意味也就越強。

第三層權力建立在李煜與顧閎中之間。在那場夜宴上，顧閎中的目光無處不在，彷彿香爐上漫漶的輕煙，遊蕩在整幅畫面。但作為南唐王朝的官方畫師，顧閎中的創作是受控於皇帝李煜的，《韓熙載夜宴圖》也是皇帝給他的命題作文，他只能遵命行事。它體現了皇帝對臣子的權力。《宣和畫譜》記載，顧閎中受李煜的派遣，潛入韓熙載的府第，窺探他放浪的夜生活，歸來後全憑記憶，畫了這幅畫，《宣和畫譜》對這一史實的記錄是：顧閎中「夜至其第，竊窺之，目識心記，圖繪以上。」[10]

據說南唐還有兩位著名宮廷畫家畫過同題材作品，一是顧大中的《韓熙載縱樂圖》，《宣和畫譜》上有記載；二是周文矩《韓熙載夜宴圖》，歷史上曾經有人見過這幅畫，這個見證人是南宋藝術史家周密，他還把它記入《雲煙過眼錄》一書，說它「神采如生，真文矩筆也。」[11] 元代也有人見過周文矩版的《韓熙載夜宴圖》，這個人也是一個藝術史家，名叫湯垕，他還指出了

10　《宣和畫譜》，第151頁。

11　[南宋]周密：《雲煙過眼錄》，《叢書集成初編》，第1553冊，長沙：商務印書館，1939年。

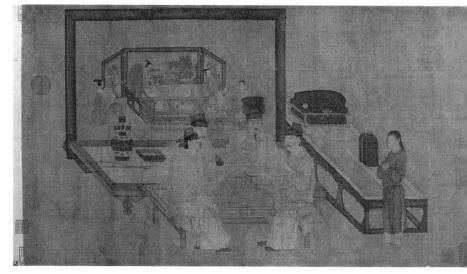

2.7　[五代]周文矩《重屏會棋圖》　北京故宮博物院藏

周文矩版《韓熙載夜宴圖》與顧閎中版《韓熙載夜宴圖》的不同，但自湯垕之後，就再也沒有人證實過這幅畫的存在，它在時間流傳中神秘地消失了，我們今天能夠看到的，只剩下顧閎中的那幅《韓熙載夜宴圖》，這也是顧閎中唯一的傳世作品。

今天我們已經無法知道，這兩幅《韓熙載夜宴圖》到底有哪些區別。李煜找了不同的畫家記錄韓熙載的聲色犬馬，似乎說明了他做事的小心。他不相信孤證，如果有多種證據參照對比，他會放心得多。畫畫的目的，一是因為他打算提拔韓熙載為相，又聽說了有關韓熙載荒縱生活的各種小道消息，「欲見樽俎燈燭間觥籌交錯之態度不可得」[12]，於是，他派出畫家，對韓熙載的夜生活進行描摹寫實，試圖根據顧閎中等人的畫做出最後的決斷。從這個意義上說，這幅畫本質上是一份情報，而並非一件藝術品。或許顧閎中也沒有將它當作一份藝術品，它只是特務偷拍的微縮膠卷，只不過顧閎中把它拍在腦海裏了，回來以後，沖洗放大，還原成他記憶中的真實。但我們也不能不承認，作為一個在縱情聲色方面有着共同志趣的人，韓熙載的深度沉迷，也吸引着李煜探尋的目光，在他的內心世界裏激起暗中的震盪，對此，《宣和畫譜》上的記載是：「寫臣下私褻以觀，則

12　《宣和畫譜》，第151頁。

泰至多奇樂」[13]，意思是把大臣的私密猥褻畫下來觀看，顯得過於好奇淫樂。所以，在對待這件事情的態度上，李煜是自相矛盾的，既排斥，又認同。他一方面準備用這幅畫羞辱韓熙載，讓大臣們引以為戒，起到遏制腐敗的作用；另一方面，他自己是朝廷中最大的腐敗分子，對韓熙載的「活法」頗有幾分好奇和羨慕，就像今天有些黃色文學是以「法制文學」的面目出現的，李煜則是從這幅以「反腐」為主題的畫中，最大程度地滿足了自己的窺淫「性」趣。

但有人認為顧閎中版《韓熙載夜宴圖》也在時間中丟失了，《宣和畫譜》說顧閎中「善畫，獨見於人物⋯⋯」[14] 但那只是一個傳說。故宮的那幅《韓熙載夜宴圖》作者是誰？沒有人知道，它的身世也變得模糊不清。早在清朝初年，孫承澤就已經隱隱地感到，《韓熙載夜宴圖》「大約南宋院中人筆」[15]，北京故宮博物院書畫鑒定大師徐邦達先生確認了這一點，認為孫承澤的說法「是可信的」[16]，北京故宮博物院古畫研究專家余輝先生通過這幅畫中的諸多細節，特別是服飾、傢具、舞姿

13　《宣和畫譜》，第151頁。

14　同上。

15　[清]孫承澤：《庚子銷夏記》，卷八，鮑氏知不足齋刊本，乾隆二十六年（公元1761年）刊印。

16　徐邦達：《古書畫偽訛考辯》，上卷，南京：江蘇古籍出版社，1984年，第159頁。

和器物，證明它帶有濃烈的宋代風格，認定這幅畫「真正的作者是晚於顧閎中三百年的南宋畫家，據作者對上層社會豐富的形象認識，極有可能是畫院高手。畫中嫻熟的院體畫風是寧宗至理宗（公元1195年至1264年）時期的體格，而史彌遠（卒於理宗紹定六年，公元1233年）的收藏印則標誌着該圖的下限年代」[17]。

南宋人熱衷於對《韓熙載夜宴圖》的臨摹，或者與偏安江南一隅的南宋小朝廷與南唐有着驚人的相似性有關，甚至到了明代，唐伯虎也對此畫進行過臨摹，只是唐伯虎版的《韓熙載夜宴圖》，全畫分成六幕，原來第四幕「清吹」被分成兩幕，其中袒胸露腹的韓熙載和身邊的侍女被移到了卷首，獨立成段，夜宴也在室內外交替進行。

這等於說，在顧閎中、李煜這些最初的窺視者之外，還有更新的窺視者接踵而來，於是，這些大大小小、來路各異的《韓熙載夜宴圖》，變成了一扇扇在時間中開啟的窗子。一代代畫者，都透過這些由畫框界定出的窗子，向韓熙載的窗內探望，讓人想起《金瓶梅》第八、第十三和第二十三回中那些相繼舔破窗紙的滑潤的舌頭。韓熙載的窗子，不僅是向顧閎中、向李煜敞開的，也是向後世所有的窺視者敞開的，無論窺視者來自

17　余輝：〈《韓熙載夜宴圖》卷年代考──兼探早期人物畫的鑒定方法〉，原載《故宮博物院院刊》，1993年第4期。

何方，也無論他來自哪個朝代，只要他面對一幅《韓熙載夜宴圖》，有關韓熙載夜生活的所有隱私都會裸露出來，一覽無遺。接二連三的《韓熙載夜宴圖》，彷彿一扇扇相繼敞開的窗子，讓我們有了對歷史的「穿透感」，我們的視線可以穿過層層疊疊的夜晚，直抵韓熙載縱情作樂的那個夜晚。作為這幅畫的後世觀者，我們的位置，其實就在李煜的身旁。

這構成了窺視的第四層權力關係，那就是後世對前世的權力關係。後代人永遠是前代人的窺視者，而不能相反。當然，所謂前世與後世，是一個相對的概念，每代人都是上一代人的後世，同時也是下一代人的前世，因此，每代人都同時扮演着後世與前世的角色。這是在時間中建立起來的等級關係，無法逾越。當一個人以後世的身份出現的時候，相對於前世，他有着強烈的優越感，一句「糞土當年萬戶侯」，就充分體現出這樣的優越感；相反，即使一個「指點江山、激揚文字」的強人，面對後世時，也不得不面臨「千秋功罪，任人評說」的無奈與尷尬。前代人的一切都將在後代人的視野中袒露無遺，沒有隱私，無法遮掩，這凸顯了時間超越性別、超越世俗地位的終極權威。

滿室的秀色讓韓熙載和他的客人們目不轉睛，但畫中的這些觀看者並不知道自己也成了觀看的對象，像卞之琳〈斷章〉詩所寫，「你站在橋上看風景，看風景人

在樓上看你」，他們更不知道，前仆後繼的窺視者，將他們打量了一千多年。

於是，在這齣五幕戲劇層層遞進的情節的背後，掩藏着更深層的起承轉合。它不是一個特定時代的孤立的碎片，而是一齣由韓熙載、顧閎中、李煜，以及後世一代代的畫家、官僚、皇帝參與的大戲、一幅遼闊的歷史長卷，反復講述着有關王朝興廢的永恆主題，每一代人，都有自己的「最後的晚餐」。它不只是在空間中一點點地展開，更是在時間中一點點地展開，充滿懸念，又驚心動魄。

<center>五</center>

但顧閎中向李煜提供的「情報」裏卻暗含着一個「錯誤」，那就是韓熙載的醉生夢死，是刻意為之，是表演，説白了，是裝。他知道李煜在打探自己的底細，所以才裝瘋賣傻，花天酒地，不再為這個不可救藥的王朝賣命。這就是説，他已經知道自己在窺視的權力鏈條上完全處於一個弱勢的地位，於是利用了自己的弱勢地位，也利用了皇帝的窺視癖，將計就計送去假情報。如果説李煜利用自己的王權完成了一次成功的窺視，那麼韓熙載則憑藉自己的心計完成了一次成功的反窺視。

或許顧閎中並沒有上當，所以作為五代最傑出的人

<div align="right">韓熙載，最後的晚餐　·85·</div>

物畫家，他在這幅畫上留了伏筆——韓熙載的表情上，沒有沉迷，只有沉重。韓熙載不是演技派，而只是一個本色派演員，喜怒形於色，他的放蕩，始於身體而終於身體，入不了心。但李煜的頭腦過於簡單，所以他沒有注意到顧閎中的提醒，這位美術鑒賞大師對朝政從來沒有做出過正確的判斷，他王朝的命運，也就可想而知了。

一切都不出韓熙載所料，北宋開寶七年（公元974年），趙匡胤遣使，詔李煜入朝，李煜拒絕了，大宋王朝對這個蠅營狗苟的南唐小朝廷終於不耐煩了，開始了對南唐的全面戰爭。一年後，南京城陷，赤身裸體的李煜被五花大綁押出京城，成了大宋王朝的階下囚。

被俘後，李煜在詞中對自己繁華逸樂的帝王生涯進行了反復的重播：

四十年來家國，三千里地山河。鳳閣龍樓連霄漢，玉樹瓊枝作煙蘿。幾曾識干戈？

韓熙載死於南唐滅亡之前四年，那一年，他69歲。死前，他已經變成窮光蛋，連棺槨衣衾，都由李煜賞賜。韓熙載被安葬在風景秀美的梅頤嶺東晉著名大臣謝安墓旁。李煜還令南唐著名文士徐鉉為韓熙載撰寫墓誌銘，徐鍇負責收集其遺文，編集成冊。

人生最大的悲哀是人死了錢沒花了，這樣的悲劇，他避免了。

韓熙載沒有做宋朝的階下囚，從這個意義上說，他更比李煜幸運得多。

六

韓熙載的糜爛之夜，讓我們陷入深深的矛盾——一方面，對於韓熙載、對於李煜、對於歷朝歷代耽於享樂的特權階層，我們似乎應該心存感激，正是他們貪婪的目光、挑剔的身體、精緻的感覺，把我們的物質文化推向了耀眼的精緻，否則就沒有了兩岸故宮的浩瀚收藏，當然，也就沒有了《韓熙載夜宴圖》這幅曠世的繪畫珍品，故宮之所以能夠成為一座規模驚人的博物院，與權力者慾望的不受限制有密切關係，在這些精美絕倫的藏品背後，我們依稀可以看見王朝更迭的痕跡；但另一方面，人類的理性，卻對這般極致化的唯美做出了否定，佛洛伊德說：「文明的發展限制了自由，公正要求每個人都必須受到限制」。享樂與道德，似乎成了對立物，魚與熊掌不可兼得，那些精美絕倫的器物、服飾、藝術品上面，鐫刻着慾望馳騁的腳步，它們盤踞的地方，也成為各種理論廝殺的戰場。

與馬克思、毛澤東並稱「三M」的德裔美籍哲學家

和社會理論家馬爾庫塞（Herbert Marcuse）在《愛慾與文明》中莊嚴宣告，文明對於身體快樂的剝奪是特定歷史階段的產物，取締身體和感性的享受是維持社會綱紀的需要，然而，現今已經到了中止這種壓抑的時候了，現代社會的經濟條件已經成熟，社會財富的總量已經有能力造就一個新的歷史階段。[18]在這些理論家的鼓動之下，身體慾望贏得了合法的地位。應當承認，資本主義商業和技術的大發展，是以承認身體慾望為前提的。如果沒有肢體對速度的慾望，就不會有汽車、火車和飛機；如果沒有眼睛對「看」的慾望，就不會有電影、電視和網絡；如果沒有耳朵對「聽」的慾望，就沒有電報、電話和無線通訊。早就不是讚美禁慾主義和苦行主義的年代了，因為沒有人能夠拒絕這場物質的盛宴。但另一方面，我們的物質享樂早已經透支了。對於這一點，無所不在的廣告就是最好的證明。所有的廣告，都眾口一詞地煽動着人們對於物質的貪慾，因為柴米油鹽這些生活基本需求，是由胃來提醒，而不需要廣告來提醒的，可以斷言，廣告都是為過剩的慾望服務的。試看今日之中國，不是早已成為世界奢侈品的大倉庫了嗎？世界奢侈品協會曾在2009年預言，中國奢侈品市場將在五年內勇攀全球奢侈品消費的頂峰，然而，只過了三年，這一宏

18　[美]馬爾庫塞：《愛慾與文明》，上海：上海譯文出版社，1987年，
　　第147頁。

偉目標就被國人提前實現了──2012年，中國奢侈品市場就佔據了全球分額的百分之二十八，成為全球最大奢侈品消費國。媒體將國人爭購奢侈品的踴躍場面比喻為「買大白菜」，西方人更是驚呼：「這是我導遊生涯中見過的最壯觀的景象，中國人橫掃第五大道，買走了一切最好最貴的東西。」[19] 在感官享樂方面，電影公司爭先恐後地以一擲千金的豪邁製造出豪華而荒誕的盛大幻象，觀眾們則對那些以毀掉美酒、汽車、樓宇甚至城市為賣點的電影大片樂此不疲。資本家為了利益而把牛奶倒向大海的警示言猶在耳，我們已經置身於以毀滅物質來贏得快感的世界了。啥叫有錢？有錢不是拼命花錢，而是玩命兒燒錢，看誰燒得兇狠，燒得徹底，燒得驚天地泣鬼神。我相信當今的富豪生活一定會使韓熙載自愧弗如，今天的色情網站也一定會令西門慶大驚失色。他們那點放縱的伎倆，早就顯得小兒科了。我們已無法判斷身體狂歡的底線在哪裏，更無從知曉自己身處彼岸的天堂，還是俗世的泥潭。2012年盛行的末日傳說，似乎驗證了一個古老的信條，那就是「過把癮就死」，是「我死以後，哪管洪水滔天」。韓熙載式的及時行樂變成了一種無意識的集體狂歡，所有人都能面不改色心不跳地湧向那場華麗而奢靡的「最後的晚餐」。

　　從《韓熙載夜宴圖》到《紅樓夢》，「最後的晚

19　詳見陝西衛視《開壇》節目，2012年7月15日。

餐」幾乎成為中國藝術不斷重複的「永恆主題」。只是這一中國式的「最後的晚餐」，全無達·芬奇《最後的晚餐》中耶穌得知自己被出賣後的那份寧靜與莊嚴、赴死前的那份神聖感。中國式的「最後的晚餐」的含義，是極樂後的毀滅，是秦可卿預言過的「盛筵必散」——她給王熙鳳托夢時說：「眼見不日又有一件非常喜事，真是烈火烹油、鮮花着錦之盛。要知道，也不過是瞬息的繁華，一時的歡樂，萬不可忘了那『盛筵必散』的俗語……」[20] 在「榮國府歸省慶元宵」盛大場面中，曹雪芹將這場晚餐的恢宏絢爛鋪陳到了極致，彷彿焰火綻放之後，留下的只有長久的黑暗和空寂，就像第二十二回中的賈政，當他猜到燈謎的謎底是爆竹時，想到爆竹是「一響而散之物」，內心升起無盡的悲涼慨歎。如果我們能夠看到他彼時的表情，我想也一定與韓熙載如出一轍。

滅掉南唐之後，南方的各種享樂之物被陸陸續續運到汴京，構成了對大宋官員的強烈誘惑，也構成了對江山安危的強大威脅，宋太祖趙匡胤意識到了它們的危險性，於是下令把它們封存起來，不是建博物館，而是建了一座集中營——物的集中營，把它們統統關押起來，以防止這些糖衣炮彈對帝國官員們的拉攏腐蝕。對於窮

20　[清]曹雪芹著，無名氏續：《紅樓夢》，上卷，北京：人民文學出版社，2008年，第170頁。

奢極慾的生活方式，宋太祖不僅反感，而且痛恨，一再要求官員們艱苦奮鬥、戒驕戒躁。宋太祖的低調還體現在建築上，於是有了宋式建築的低矮與素樸。據説他的宮殿陳設十分簡單，吃穿都不講究，衣服洗得掉了色也捨不得扔，還一再減少身邊工作人員的人數，偌大的皇宮，只留下五十多名宦官和三百多名宮人。他知道坐天下如同過日子一樣，不能大手大腳，要細水長流，只有保持艱苦奮鬥的工作作風，才能力保大宋江山千秋萬代永不變色。遺憾的是，他的以身作則，敵不過身體本能的誘惑，在絕對權力的唆使下，後世皇帝很快回到感官放縱的慣性中，不斷通過對身體快感的獨佔，在不絕如縷的「哎喲哎喲」聲中體驗權力的快感。他們貪享着帝王這一職業帶來的空前自由，而忘記了它本身是一種高危職業，命運常把帝王推到一種極端的處境中。任何權力都是有極限的，連皇帝也不例外，當他沉浸於自己所認為的無限權力時，命運的罰單已經在那裏等候多時了。如果做一番統計，我相信中國歷史上絕大多數帝王是不得好死的。但他們的下場算不上悲劇，也不值得尊敬，因為悲劇是只對高貴者而言的，而這些皇帝，有的只是高貴的享樂，而從無高貴的信仰，就像福克納所歎息的：「連失敗都沒有高貴的東西可失去！勝利也是沒有希望，沒有同情和憐憫的糟糕的勝利。」

北宋靖康二年（公元1127年）的春天，宋徽宗和宋

欽宗被捆綁着押出汴京，那場景就像他們大宋的軍隊當年將李煜押出南京一樣。中國五千年歷史中，沒有哪個王朝取得過真正意義上的勝利。對於所有的王朝來說，成功都是失敗之母。只有到了這步田地，徽、欽二帝才有所覺悟，自己透支了太多的「幸福」。但新上任的皇帝依舊不會在意這一切，「臨安」——首都的名字裏，就已經透露了當權者對於臨時安樂的死心塌地。南宋建炎三年（公元1129年），宋高宗趙構率領他的寵妃們奔赴臨安（杭州）城外觀看錢塘潮，歡天喜地之中，早已把父兄在天寒地凍的五國城坐井觀天的慘狀拋在腦後。如此沒心沒肺，讓一個名叫林升的詩人實在看不過眼，情不自禁寫下了一首詩，詩中的譏諷與憂憤，與當年的韓熙載一模一樣。八百多年後，這首詩出現在學生課本上，化作孩子們清越的讀書聲：

山外青山樓外樓，西湖歌舞幾時休？
暖風熏得遊人醉，直把杭州作汴州。

2012年12月寫
2013年1月6日改定

張擇端的春天之旅

一

　　張著[1] 沒有經歷過六十年前的那場大雪，但是當他慢慢將手中的那幅長達五米的《清明上河圖》畫卷展開的時候，他的腦海裏或許會閃現出那場把歷史塗改得面目全非的大雪。《宋史》後來對它的描述是「天地晦冥」，「大雪，盈三尺不止」[2]。靖康元年（公元1126年）閏十一月，濃重的雪幕，裹藏不住金國軍團黑色的身影和密集的馬蹄聲。那時的汴河已經封凍，反射着迷離的輝光，金軍的馬蹄踏在上面，發出清脆而整齊的迴響。這聲響在空曠的冰面上傳出很遠，在宋朝首都的宮殿裏發出響亮的回音，讓人恐懼到了骨髓。對於習慣了歌舞昇平的宋朝皇帝來說，南下的金軍比大雪來得更加突然和猛烈。在馬蹄的節奏裏，宋欽宗蒼白瘦削的身體正瑟瑟發抖。

1　張著的生卒年月不詳，據史料記載，南宋開禧元年（公元1205年），張著得到金章宗完顏璟的寵遇，負責管理御府所藏書畫，據此推斷，他於南宋淳熙十三年（公元1186年）為《清明上河圖》書寫跋文時，年紀還輕。

2　[元]脫脫等：《宋史》，北京：中華書局，2000年，第908頁。

兩路金軍像兩條渾身黏液的蟒蛇，穿越荒原上一層層的雪幕，悄無聲息地圍攏而來，在汴京城下匯合在一起，像止血箝的兩隻把柄，緊緊地咬合。城市的血液循環中止了，貧血的城市立刻出現了氣喘、體虛、大腦腫脹等多種症狀。二十多天後，飢餓的市民們啃光了城裏的水藻、樹皮，死老鼠成為緊俏食品，價格上漲到好幾百錢。

這個帝國的天氣從來未曾像這一年這麼糟糕，北宋靖康二年（公元1127年）正月乙亥，平地上突然颳起了狂風，似乎要把汴京撕成碎片。人們抬頭望天，卻驚駭地發現，在西北方向的雲層中，有一條長二丈、寬數尺的火光。[3] 大雪一場接着一場，絲毫沒有減弱的跡象，「地冰如鏡，行者不能定立」[4]。氣象學家將這一時期稱作「小冰期」（Little Ice Age），認為在中國近兩千年的歷史上，只有四個同樣級別的「小冰期」，最後兩個，分別在十二世紀和十七世紀，在這兩個「小冰期」裏，宋明兩大王朝分別被來自北方的鐵騎踏成了一地雞毛。上天以自己的方式控制着朝代的輪迴。此時，在青城，大雪掩埋了許多人的屍體，直到春天雪化，那些屍體才露出頭腳。實在是打不下去了，絕望的宋欽宗自己走到了金軍營地，束手就擒。此後，金軍如同風中裏挾的渣

3 [元]脫脫等：《宋史》，第995頁。
4 [元]脫脫等：《宋史》，第908頁。

滓，衝入汴京內城，在寬闊的廊柱間遊走和衝撞，迅速而果斷地洗劫了宮殿，搶走了各種禮器、樂器、圖畫、戲玩。這樣的一場狂歡節，「凡四天，乃止」。大宋帝國一個半世紀積累的「府庫蓄積，為之一空」。匆忙撤走的時候，心滿意足的金軍似乎還不知道，那幅名叫《清明上河圖》的長卷，被他們與掠走的圖畫潦草地捆在一起，它的上面，沾滿了血污和泥土。[5]

　　在他們身後，宋朝人記憶裏的汴京已經永遠地丟失了。在經歷四天的燒殺搶劫之後，這座「金翠耀目，羅綺飄香」[6]的香豔之城已經變成了一座廢墟，只剩下零星的建築，垂死掙扎。

5　關於《清明上河圖》的創作時間，眾說不一，沒有定論。故宮博物院書畫鑒定大師徐邦達先生曾說，「他畫這幅清明上河圖的時間，有在北宋時與南宋時二說」，劉淵臨先生甚至認為張擇端是金人，見徐邦達：〈《清明上河圖》的初步研究〉、劉淵臨：〈《清明上河圖》之綜合研究〉，原載遼寧博物館編：《〈清明上河圖〉研究文獻彙編》，瀋陽：萬卷出版公司，2007年，第149、257頁。然而，徐邦達先生認定，「清明上河圖，卻可以肯定是在宣、政年間畫的」，見徐邦達：〈《清明上河圖》的初步研究〉。故宮博物院前副院長楊新先生以及張安治先生、黃純堯先生等也認為，張擇端是北宋畫家，在金軍攻入汴京後竊奪的書畫中，就包括《清明上河圖》，見楊新：〈《清明上河圖》公案〉、張安治：〈張擇端《清明上河圖》研究〉、黃純堯：〈張擇端《清明上河圖》研究〉等文，原載遼寧博物館編：《〈清明上河圖〉研究文獻彙編》，瀋陽：萬卷出版公司，2007年，第78、171、354頁。

6　[南宋]孟元老撰，鄧之誠注：《東京夢華錄注》，北京：中華書局，1982年，第4頁。

在取得軍事勝利之後，仍然要摧毀敵國的城市，這種做法，並非僅僅為了泄憤。它不是一種不理智的舉動，相反，它非常理智，甚至，它本身就是一場戰爭。它打擊的對象不是人的肉體，而是人的精神和記憶。羅伯特·貝文說，「摧毀一個人身處的環境，對一個人來說可能就意味着從熟悉的環境所喚起的記憶中被流放並迷失方向」[7]，把它稱為「強制遺忘」[8]。

　　寫到這裏，我的眼前突然映出「九·一一事件」恐怖分子飛機衝向紐約雙子塔的場面，這是一場以建築物，而不是軍事目標為打擊對象的戰爭，它毀滅了美國人對一個時代的記憶，甚至摧毀了許多中國人對西方世界的美好想像——那部深深印入我們記憶的電視連續劇《北京人在紐約》，當激越的片頭音樂響起，出現在畫面裏的，正是象徵慾望特起的紐約雙子塔。最近因為創作一部回顧電視劇歷史的紀錄片《我們的故事》，得以重溫了那段片頭和劉歡深情嘹亮的歌聲：「千萬里，我追尋着你……」但是當雙子塔消失之後，追尋者也會突然失去了心中的座標。一個時代結束了，城市突然失重——那是心理上，而不是物理上的重量。笑容從美國人的臉上銷聲匿跡，被一種深刻的敵意所取代，化作越

7　[英]羅伯特·貝文：《記憶的毀滅——戰爭中的建築》，北京：生活·讀書·新知三聯書店，2010年，第11頁。

8　[英]羅伯特·貝文：《記憶的毀滅——戰爭中的建築》，第7頁。

來越嚴格和變態的安檢措施，化作「階級鬥爭要年年講、月月講、天天講」的警惕，美國人變得比從前更加團結、緊張、嚴肅，卻少了從前的活潑。他們的自信像雙子塔一樣坍塌了。很多年後，我來到紐約，站在雙子塔遺跡的邊上，看到它已經變成一個大坑，深不可測，像大地上一道無法癒合的傷疤。

美國人永遠不可能把雙子塔重建起來了，也永遠無法回到「九‧一一」以前的歲月。

一座城的歷史，與一個人的生命，竟然是那樣息息相關。我又想起帕慕克，置身美國，內心卻永遠也走不出生育他的城市——伊斯坦布爾。那些留下他足跡的街巷，他永遠無法從心頭抹去，以至於他在15歲時開始着迷於繪製這座城市的景象。當他成為一個作家，他用《伊斯坦布爾——一座城市的記憶》這本書向他的城市致敬。他說：「我的想像力要求我待在相同的城市，相同的街道，相同的房子，注視相同的景色。伊斯坦布爾的命運就是我的命運：我依附於這個城市，只因她造就了今天的我。」[9]

暴風雪停止之際，汴京已不再是帝國的首都——它在宋朝的地位，正被臨安（杭州）所取代；在北京，金朝人正用從汴京拆卸而來的建築構件，拼接組裝成自己

9　[土耳其]奧爾罕‧帕慕克：《伊斯坦布爾——一座城市的記憶》，上海：上海人民出版社，2007年，第5頁。

的嶄新都城。汴河失去了航運上的意義，黃河帶來的泥沙很快淤塞了河道，運河堤防也被毀壞，耕地和房屋蔓延過來，佔據了從前的航道。《清明上河圖》上那條波瀾壯闊的大河，從此在地圖上抹掉了。一座空前繁華的帝國首都，在幾年之內就變成了黃土覆蓋的荒僻之地。物質意義上的汴京消失了，意味屬於北宋的時代，已經徹底終結。[10]

　　六十年後，《清明上河圖》彷彿離亂中的孤兒，流落到了張著的面前。年輕的張著一點一點地將它展開，從右至左，隨着畫面上掃墓回城的轎隊，重返那座想像過無數遍的溫暖之城。此時的他，內心一定經受着無法言說的煎熬，因為他是金朝政府裏的漢族官員，唯有故國的都城，像一床厚厚的棉被，將他被封凍板結的心溫柔而妥貼地包裹起來。他或許會流淚，在淚眼朦朧中，用顫抖的手，在那幅長卷的後面寫下了一段跋文，內容如下：

> 翰林張擇端，字正道，東武人也。幼讀書，遊學於京師，後習繪事。本工其界畫，尤嗜於舟車、市橋郭徑，別成家數也。按《向氏評論圖畫記》云：「《西湖爭標圖》、

10　南宋紹興元年（公元1131年），汴京成為金朝的「南京」，曾有過短暫的恢復，但已慢慢衰退，失去了昔日的中心地位；明崇禎十五年（公元1642年），李自成決斷了黃河大堤，使該城最終毀滅，周邊附屬地帶也隨之永久改變。

《清明上河圖》選入神品。」藏者宜寶之。大定丙午清明後一日，燕山張著跋。

這是我們今天能夠看到的《清明上河圖》後面的第一段跋文，寫得工整仔細，字跡濃淡頓錯之間，透露出心緒的起伏，時隔八百多年，依然漣漪未平。

二

張擇端在十二世紀的陽光中畫下《清明上河圖》的第一筆的時候，他並不知道自己為這座光輝的城市留下了最後的遺像。他只是在完成一幅嚮往已久的畫作，他的身前是汴京的街景和豐饒的記憶，他身後的時間是零。除了筆尖在白絹上遊走的陶醉，他在落筆之前，頭腦裏沒有絲毫複雜的意念。一襲白絹，他在上面勾劃了自己的時間和空間，而忘記了無論自己，還是那幅畫，都不能掙脫時間的統治，都要在時間中經歷着各自的掙扎。

那襲白絹恰似一屏銀幕，留給張擇端，放映出一部真正意義上的時代大片——大題材、大場面、大製作。在張擇端之前的繪畫長卷，有東晉顧愷之的《女史箴圖》和《洛神賦圖》，唐李昭道的《明皇幸蜀圖》、五代顧閎中的《韓熙載夜宴圖》、趙幹的《江行初雪

圖》、北宋燕文貴的《七夕夜市圖》等。故宮武英殿，我站在《洛神賦圖》和《韓熙載夜宴圖》面前，突然感覺千年的時光被抽空了，那些線條像是剛剛畫上去的，墨跡還沒有乾透，細膩的衣褶紋線，似乎會隨着我們的呼吸顫動。那時，我一面屏住呼吸，一面在心裏想，「吳帶當風」對唐代吳道子的讚美絕不是妄言。但這些畫都不如張擇端《清明上河圖》規模浩大、複雜迷離。

張擇端有膽魄，他敢畫一座城，而且是十二世紀全世界的最大城市——今天的美國畫家，有膽量把紐約城一筆一筆地畫下來嗎？當然會有人說他笨，說他只是一個老實的匠人，而不是一個有智慧的畫家。一個真正的畫家，不應該是靠規模取勝的，尤其中國畫，講的是巧，是韻，一鈎斜月、一聲新雁、一庭秋露，都能牽動一個人內心的敏感。藝術從來都不是靠規模來嚇唬人的，但這要看是什麼樣的規模，如果規模大到了描畫一座城市，那性質就不一樣了。就像中國的長城，不過是石頭的反復疊加而已，但它從西邊的大漠一直鋪展到了東邊的大海，規模到了令人望而生畏的地步，那就是一部偉大作品了。張擇端是一個有野心的畫家，《清明上河圖》證明了這一點，鐵證如山。

時至今日，我們對張擇端的認識，幾乎沒有超出張著跋文中為他寫下的簡歷：「東武人也。幼讀書，遊學於京師，後習繪事。」他的全部經歷，只有這寥寥十六

個字，除了東武和京師（汴京）這兩處地名，除了「遊學」和「習」這兩個動詞，我們再也查尋不到他的任何下落。「遊學於京師」，說明他來到汴京的最初原因並不是畫畫，而是學習，順便到這座大城市旅遊。他遊學研習的對象，主要是詩賦和策論，因為司馬光曾經對宋朝的人事政策有過明確的指導性意見：「國家用人之法，非進士及第者不得美官，非善為詩賦論策者不得及第，非遊學京師者不善為詩賦論策」。也就是說，精通詩賦和策論，是成為國家公務員的基本條件，只有過了這一關，才談得到個人前途。「後習繪事」，說明他改行從事藝術是後來的事——既然是後來的事，又怎能如此迅速地躥升為美術大師？（北京故宮博物院余輝先生通過文獻考證推測張擇端畫這幅畫時應在四十歲左右[11]，他的絕對年齡雖然比我大九百多歲，但他當時的相對年齡，比我寫作此文時的年齡還要小，四十歲完成這樣的作品，仍然是不可想像的，試問今天美術學院裏的教授們，誰人挑得起這樣一幅作品？）既然是美術大師，又如何在宋代官方美術史裏寂然無聞（尤其在皇帝徽宗還是大宋王朝「藝術總監」的情況下）？他身世成謎，無數的疑問，我們至今無法回答。我們只能想像，這座城市像一個巨大的磁場，吸引了他，慫恿着他，終於有一

11　余輝：〈張擇端與《清明上河圖》的來龍去脈〉，見楊新等：《清明上河圖的故事》，北京：故宮出版社，2012年，第74頁。

天，春花的喧嘩讓他感到莫名的惶惑，他拿起筆，開始了他漫長、曲折、深情的表達，語言終結的地方恰恰是藝術的開始。

他畫「清明」，「清明」的意思，一般認為是清明時節，也有人解讀為政治清明的理想時代。這兩種解釋的內在關聯是：清明的時節，是一個與過去發生聯繫的日子、一個回憶的日子，在這一天，所有人的目光都是反向的，不是向前，而是向後。張擇端也不例外，在清明這一天，他看到的不僅僅是日常的景象，也是這座城市的深遠背景；而張擇端這個時代裏的政治清明，又將成為後人們追懷的對象，以至於孟元老在北宋滅亡後對這個理想國有了這樣的追述：「太平日久，人物繁阜；垂髫之童，但習鼓舞；班白之老，不識干戈」[12]。清明，這個約定俗成的日子，成為連接不同時代人們情感的導體，從未謀面的張擇端和孟元老，在這一天靈犀相通，一幅《清明上河圖》、一卷《東京夢華錄》，是他們跨越時空的對白。

「上河」的意思，就是到汴河上去[13]，跨出深深的庭院，穿過重重的街巷，人們相攜相依來到河邊，才能目睹完整的春色。那一天剛好有柔和的天光，映照他眼前

12　[南宋]孟元老撰，鄧之誠注：《東京夢華錄注》，第4頁。
13　「上」是宋朝人的習慣用語，即「到」、「去」的意思，「河」，就是汴河。

的每個事物，光影婆娑，一切彷彿都在風中顫動，包括銀杏樹稀疏的枝幹、彩色招展的店舖旗幟、酒舖盪漾出的「新酒」的芳香、綢衣飄動的紋路，以及瀰漫在他的身邊的喧囂的市聲……，所有這些事物都糾纏、攪拌在一起，變成記憶，一層一層地塗抹在張擇端的心上，把他的心密密實實地封起來。這樣的感覺，只能意會，不能言傳。

有人說，宋代是一個柔媚的朝代，沒有一點剛骨。在我看來，這樣的判斷未免草率，如果指宋朝皇帝，基本適用，但要找出反例，也不勝枚舉，比如蘇軾、辛棄疾，比如岳飛、文天祥，當然，還須加上張擇端。沒有內心的強大，支撐不起這一幅浩大的畫面。零落之雨、纏綿之雲，就會把他們的內心塞滿了，唯有張擇端不同，他要以自己的筆書寫那個朝代的挺拔與浩蕩，即使山河破碎，他也知道這個朝代的價值在哪裏。宋朝的皇帝壓不住自己的天下了，手無縛雞之力的張擇端，卻憑他手裏的一支筆，成為那個時代裏的霸王。

紛亂的街景中，沒有人知道他是誰，要做什麼，更沒有人知道在不久的將來，他們將全部被畫進他的畫中。他走得急迫，甚至還有人推搡他一把，罵他幾句，典型的開封口音，但他一點也不生氣。汴京是首都，汴京的地方話就是當年標準的普通話，在他聽來即使罵人都那麼悅耳。相反，他慶幸自己成為這城市的一分子。

他產生一種無法言說的夢幻感，他因這夢境而陶醉。他鋪開畫紙，輕輕落筆，但在他筆下展開的，卻是一幅浩蕩的畫卷，他要把城市的角角落落都畫下來，而不是其中的一部分。

<center>三</center>

這不是魯莽，更不是狂妄，而是一種成熟、穩定，是心有成竹之後的從容不迫。他精心描繪的城市巨型景觀，並非只是為了炫耀城市的壯觀和綺麗，而是安頓自己心目中的主角——不是一個人，而是浩蕩的人海。汴京，被視為「中國古代城市制度發生重大變革以後的第一個大城市」[14]，這種變革，體現在城市由王權政治的產物轉變為商品經濟的產物，平民和商人，開始成為城市的主語。他們是城市的魂，構築了城市的神韻風骨。

這一次，畫的主角是以複數的形式出現的。他們的身份，比以前各朝各代都複雜得多，有擔轎的（圖3.1）、騎馬的、看相的、賣藥的（圖3.2）、駛船的、拉縴的、飲酒的、吃飯的、打鐵的、當差的、取經的、抱孩子的……他們互不相識，但每個人都擔負着自己的身世、自己的心境、自己的命運。他們擁擠在共同的空間和時間

14　李松：〈中國巨匠美術叢書——張擇端〉，原載遼寧博物館編：《〈清明上河圖〉研究文獻彙編》，第478頁。

中，摩肩接踵，濟濟一堂。於是，這座城就不僅僅是一座物質意義上的城市，而是一座「命運交叉的城堡」。

在宋代，臣民不再像唐代以前那樣被牢牢地綁定在土地上，臣民們可以從土地上解放出來，進入城市，形成真正的「遊民」社會。王學泰先生說：「我們從《清明上河圖》就可以看到那些拉縴的、趕腳的、扛大包的、抬轎子的，甚至算命測字的，大多數是在土地流轉中被排擠出來的農民，此時他們的身份是遊民。」[15] 而宋代城市，也就這樣星星點點地發展起來，不像唐朝，雖然首都長安光芒四射，成為一個國際大都會，但除了長安城，廣大的國土上卻閉塞而沉寂。相比之下，宋代則「以汴京為中心，以原五代十國京都為基礎的地方城市，在當時已構成了一個相當發達的國內商業、交通網。」[16] 這些城市包括：西京洛陽、南京（今商丘）、宿州、泗州（今江蘇盱眙）、江寧（今南京）、揚州、蘇州、臨安（今杭州）……就在宋代「市民社會」形成的同時，知識精英也開始在王權之外勇敢地構築自己的思想王國，使宋朝出現了思想之都（洛陽）和政治之都（汴京）分庭抗禮的格局。經濟和思想的雙重自由，猶如兩支船槳，將宋代這個「早期民族國家」推向近代。

15　韓福東：〈唐少繁華宋缺尊嚴，數百年的治亂輪迴〉，原載《人物》，2013年第2期。

16　李澤厚：《美的歷程》，第191頁。

3.1 [北宋]張擇端《清明上河圖》（局部）北京故宮博物院藏

　故宮的風花雪月

3.2　[北宋]張擇端《清明上河圖》（局部）北京故宮博物院藏

　　畫中「趙太丞家」門前豎有兩大立招：「大理中丸醫腸胃冷」、
　　「治酒所傷真方集香丸」；其後一大立招為「趙太丞口理男婦兒
　　科」，室內掛的匾上寫着「五勞七傷口口口」

在這裏，我們找到了宋代小説、話本、筆記活躍的真正原因，即：在這座「命運交叉的城堡」裏，潛伏着命運的種種意外和可能，而這些，正是故事需要的。英雄的故事千篇一律，而平民的故事卻變幻無定。張擇端把他們全部納入到城市的空間中，是因為他意識到了這座城市的真正魅力在哪裏。有論者説，張擇端把鏡頭對準勞動人民，是出於樸素的階級覺悟，這有點自作多情。關注普通人的靈魂，關注蘊含在他們命運中的戲劇性，這是一個敍事者的本能。他面對的是一個充滿不確定性的世界、一個變化的空間，對於一個習慣將一切都定於一尊的、到處充斥着帝王意志的、死氣沉沉的國度來説，這種變化是多麼的可貴。

在這座城市裏，沒有人知道，在道路的每一個轉角，會與誰相遇；沒有人能夠預測自己的下一段旅程；沒有人知道，那些來路不同的傳奇，會怎樣混合在一起，糅合、爆發成一個更大的故事。他似乎要告訴我們，所有的故事都不是互不相干、獨立存在的。相反，它們彼此對話、彼此交融、彼此存活，就像一副紙牌，每一張獨立的牌都依賴着其他的牌，組合成千變萬化的牌局。更像一部喋喋不休的長篇小説，人物多了，故事就繁密起來，那些枝繁葉茂的故事會互相交疊，生出新的故事。而新的故事，又會繁衍、傳遞下去，形成一個龐大、複雜、壯觀的故事譜系。他畫的不是城

市，是命運，是命運的神秘與不可知——當我在北京故宮博物院面對張擇端的原作，我最關心的也並非他對建築、風物、河渠、食貨的表達，而是人的命運——連他自己都無法預知自己的命運，而這，正是這座城市——也是他作品的活力所在。日本學者新藤武弘將此稱為「價值觀的多樣化」，他在談到這座城市的變化時說：「古代城市在中央具有重心的左右對稱的圖形這種統制已去除了，帶有各種各樣價值觀的人一起居住在城市之中。……奮發勞動的人們與耽於安樂的人們，有錢有勢者與無產階級大眾，都在一個擁擠的城市中維持着各自的生活。這給我們產生了一種非常類似於現代都市特色的感覺。」[17]

在多變的城市空間裏，每個人都在辨識、尋找、選擇着自己的路。選擇也是痛苦，但沒有選擇更加痛苦。張擇端看到了來自每個平庸軀殼的微弱勇氣，這些微弱勇氣匯合在一起，就成了那個朝代裏最為生動的部分。

四

畫中的那條大河（汴河），正是對於命運神秘性的

17　[日]新藤武弘：〈城市之繪畫——以《清明上河圖》為中心〉，原載《復旦大學學報》社會科學版，1986年第6期。

生動隱喻。汴河是當年隋煬帝開鑿的大運河的一段，把黃河與淮河相連。它雖然是一條人工河流，但它至少可以牽動黃河三分之一的流量。它為九曲黃河繫了一個美麗的繩扣，就是汴京城。即使在白天，張擇端也會看到水鳥從河面上劃過美麗的弧線，聽到牠拍打翅膀的聲音。那微弱而又清晰的拍打聲，介入了他對那條源遠流長的大河的神秘想像。

那不僅僅是對空間的想像，也是對時間的想像，更是對命運的想像。人是一種水生的生物，母體子宮內部那個充盈着羊水的溫暖空間，是一個人生命的源頭，是他一生中最溫暖的居所。科學分析表明，羊水的成分百分之九十八是水，另有少量無機鹽類、有機物荷爾蒙和脫落的胎兒羊水細胞。古文字中，「羊」和「陽」是相通的，陽、羊二者同音，代表人類生命之始離不開陽，因此把人類生命起始之源命名為「羊水」，實際上應該為「陽水」。人的壽命從正陽開始，到正陰而結束，印度恆河上古老的水葬儀式，表明了只有通過水這個媒介，逝者才能回歸到永恆中去。《聖經》中的伊甸園是一個有河流的花園，河水蜿蜒曲折，清澈見底，滋潤着園裏的生物，又從園裏分四道流出去，分別成為比遜河、基訓河、底格里斯河和幼發拉底河。伊甸之河，隱喻了河流與生命無法分割的關係。我們的生命、我們的文化，都是在水的滋潤下成長起來的，敏感的人，都能

從中嗅到水分子的氣味。「關關雎鳩，在河之洲」，中國詩歌出現的第一個空間形象，就是河流，這並不是偶然的。很多年前，孔子曾經來到河邊，發出了那句著名的感喟：「逝者如斯夫！不舍晝夜。」面對河流，赫拉克利特也曾發表過看法：「你不可能兩次踏進同一條河流。」有形的河流為無形的時間代言，河水中於是貯滿了對生命的訓誡和啟蒙。千迴百轉的河水，在我看來更像溝迴宛轉的大腦，貯存着智慧。在河流的啟發下，東西方兩位哲人取得了一致性意見，即：人生如同河流，變幻無常。他們各自用一句話概括了世界的真諦。

我曾經不止一次地打量過河水，起初，它的紋路是單調的，只有幾種基本的形態，無論河水如何流動，它的變化是重複的。時間一久，才會發現那變化是無窮的，像一個古老的謎題，一層層地推演，永無止境。我們沒有發現水紋的細微變化，是因為我們從來不曾認真地打量過河流，就像孔子或者赫拉克利特那樣。我望着河水出神，它的變化無形令我沉迷。我知道，當它們從我眼前一一漂過，河已不是從前的河，自己也不再是從前的自己。

在《清明上河圖》中，河流佔據着中心的位置（圖3.3）。汴河在漕運經濟上對於汴京城的決定性作用，如宋太宗所說：「東京養甲兵數十萬，居人百萬家，天下

3.3 [北宋]張擇端《清明上河圖》（局部）北京故宮博物院藏

故宮的風花雪月

轉漕仰給，在此一渠水」[18]，又如宋人張方平所説：「有食則京師可立，汴河廢則大眾不可聚，汴河之於京城，乃是建國之本，非可與區區溝洫水利同言也」[19]——可以説，沒有汴河，就沒有汴京的耀眼繁華，這一點就如同沒有底格里斯河和幼發拉底河就沒有古巴比倫，沒有尼羅河就沒有古代埃及，沒有印度河就沒有哈拉帕文化一樣清晰無誤。但這只是張擇端把汴河作為構圖核心的原因之一。對於張擇端來説，這條河更重大的意義，來自它不言而喻的象徵性——變幻無形的河水，正是時間和命運的賦形。如李書磊所説，「時間無情地離去恰像這河水；而時間正是人生的本質，人生實際上是一種時間現象，你可以戰勝一切卻不可能戰勝時間。因而河流昭示着人們最關心也最恐懼的真理，流水的聲音宣示着人們生命的密碼。」[20] 於是，河流以其強大的象徵意義，無可辯駁地佔據了《清明上河圖》的中心位置，時間和命運，也被張擇端強化為這幅圖畫的最大主題。

河道裏的水之流，與街道裏的人之流，就這樣彼此呼應起來，使水上人與岸邊人的命運緊密銜接、咬合和互動。沒有人數得清，街市上的人群，有多少是賴水而生；沒有人知道，飯舖裏的食客、酒館裏的酒客、客棧

18　[元]脱脱等：《宋史》，第1558頁。

19　[北宋]張方平：《樂全集》，卷二十五。

20　李書磊：〈河邊的愛情〉，《重讀古典》，北京：中國廣播電視出版社，1997年，第4頁。

裏的過客，他們的下一站，將在哪裏停泊。對他們來說，漂泊與停頓是他們生命中永遠的主題，當一些身影從街市上消失，另一些同樣的身影就會彌補進來。城市像海綿一樣吸收着人群，但其中的人卻是不固定的。我們從畫中看到的並非一個定格的場景，鐵打的城市流水的過客，它是一個流動的過程。它不是一瞬，是一個朝代。

水在中國文化裏的強大意象，為整幅畫陡然增加了濃厚的哲學意味。它不僅僅是對北宋現實的書寫，而是一部深邃的哲學之書。如果記憶裏缺少一條河流，那記憶也將是乾枯的河流。老子説：「上善若水」，「水善利萬物而不爭」[21]，這是自然賦予水的功德。江河之所以永遠以最彎曲的形象出現，是因為它試圖在最大的幅度上惠及大地。世俗認為，水生財，水是財富的象徵，所以才有了「肥水不流外人田」的民諺，這也是對水的功德的一種印證。在現實世界中，汴京就是水生財的最好例證，宋人張洎寫道：

> 汴水横亘中國，首承大河，漕引江湖，利盡南海，半天下之財賦，並山澤之百貨，悉由此路而進。[22]

21 李存山注譯：《老子》，2008年，第56頁。
22 [元]脱脱等：《宋史》，第1558頁。

周邦彥在〈汴都賦〉裏，把汴京水路的繁榮景象描繪得淋漓盡致：

> 舳艫相銜，千里不絕。越舲吳艇，官艘賈舶，閩謳楚語，風帆雨檣。聯翩方載，鉦鼓鏜鞳，人安以舒，國賦應節。

　　這座因水而興的城市沒有辜負水的恩德，創造了那個時代最輝煌的文明。它的房屋，鱗次櫛比；城市的黃金地段也寸土寸金，連達官貴人，也有「居於陋巷不可通車者」[23]，甚至大臣丁謂想在黃金地段搞一塊地皮都辦不到，後來當上宰相，權傾朝野，才在水櫃街勉強得到一塊偏僻又潮濕的地皮。汴京地皮之昂貴，由此可見一斑。這是一個華麗得令人魂魄飛蕩的朝代，汴京以一百三十萬人口，成為當時世界上最大城市，成為東方物質文明、精神文明和商業文明的壯麗頂點，張泊在描繪汴京時，曾驕傲地說：「比漢唐京邑，民庶十倍」[24]；北宋滅亡二十一年後，南宋紹興十七年（公元1147年），孟元老撰成《東京夢華錄》，以華麗的文筆回憶這座華麗的城市：

23　[明]王偁：《東都事略》，卷三十七。
24　《續資治通鑑長編紀事本末》，卷七十七。

時節相次，各有觀賞。燈宵月夕，雪際花時，乞巧登高，教池游苑，舉目則青樓畫閣，繡戶珠簾，雕車競駐於天街，寶馬爭馳於御路；金翠耀目，羅綺飄香，新聲巧笑於柳陌花衢，按管調弦於茶坊酒肆；八荒爭湊，萬國咸通，集四海之珍奇，皆歸市易，會寰區之異味，悉在庖廚；花光滿路，何限春遊，簫鼓喧空幾家夜宴，伎巧則驚人耳目……[25]

「京都學派」（以內藤湖南為代表）的學者們認為宋代是東亞近代的真正開端。也就是說，東亞的近代，不是遲至十九世紀才被西方人打出來的，而是早在十一、十二世紀就由東亞的身體內部發育出來了，這一論點顛覆了歐洲中心主義的歷史敘事，形成了與歐洲的近代化敘事平行的歷史敘事，從而奠定了「在中國發現歷史」的浪潮。

但另一方面，水也是兇險的化身。就像那艘在急流中很有可能撞到橋側的大船（圖3.4），向人們提示着水的兇險。汴河的氾濫曾為這座城市帶來過痛苦的記憶，它在空間上的漫漶正如同它在時間上的流逝一樣冷酷無情。《紅樓夢》裏，秦可卿提醒：「月滿則虧，水滿則溢」[26]，而「溢」，正是水的特徵之一，如同「虧」是月

25　[南宋]孟元老撰，鄧之誠注：《東京夢華錄注》，第4頁。
26　[清]曹雪芹著，無名氏續：《紅樓夢》，上卷，第169頁。

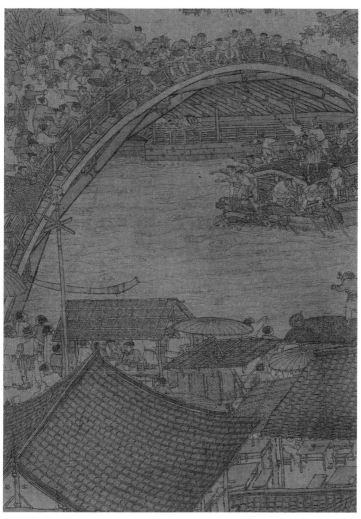

3.4　[北宋]張擇端《清明上河圖》（局部）北京故宮博物院藏

的特徵一樣不可置疑。將黃河水導入汴河的一個重要結果是，河中的泥沙淤積嚴重，河床日益抬高，使這條河變得不穩定，而這種不穩定，又使整座城市，以及城市裏所有人的命運變得動盪起來。因此，朝廷每年都要在冬季枯水之時組織大規模的清淤工作。然而，又有誰為這個王朝「清淤」呢？

王安石曾經領導了汴河上的清淤運動，甚至嘗試在封凍季節開闢航運，與此相平行，他信誓旦旦地對這個並不「清明」的王朝展開「清淤」工程，但這無疑是一場無比浩大、複雜、難以控制的工程。他發起了一場繼商鞅變法之後規模最大的改革運動，終因觸及了太多既得利益者而陷入徹底的孤立，元祐元年（公元1086年），王安石在貧病交加中死去，死前還心有不甘地說：「此法終不可罷！」[27]

他死那一年，張擇端出生未久。

張擇端或許並不知道，滿眼華麗深邃的景象，都是那個剛剛作古的老者一手奠定的，甚至有美國學者 Linda Cooke Johnson（張琳德）推測，連汴河邊的柳樹，都是王安石於元豐元年（1078年）栽種的，因為她根據樹的形狀，確認它們至少有二十年的樹齡。張擇端把王安石最膾炙人口的詩句吟誦了一百遍，卻未必知道這個句子

27　[南宋]朱熹：《三朝名臣言行錄》，轉引自鄧廣銘：《北宋政治改革家王安石》，石家莊：河北教育出版社，2000年，第337頁。

裏包含着王安石人生中最深刻的無奈與悲慨：

春風又綠江南岸，明月何時照我還？

　　朝代與個人一樣，都是一種時間現象，有着各自無法反悔的旅途。於是，張擇端凝望着眼前的花棚柳市、霧閣雲窗，他的自豪裏，又摻進了一些難以言說的傷感與悲憫。埃米爾·路德信希在《尼羅河傳》中早就發出過這樣的喟歎：「朝代來了，使用了它（尼羅河），又過去了。但是河，那土地之父卻留了下來。」[28] 張擇端一線一線地描畫，不僅為了這座變幻不息的城市從此有了一份可供追憶的線索，更在思考日常生活中來不及生發的反省與體悟。

　　甚至連《清明上河圖》自身，都不能逃脱命運的神秘性——即使近一千年過去了，這幅畫被不同時代的人們仔細端詳了千次萬次，但每一次都會發現與前次看到的不同。比如，研究《清明上河圖》的前輩學者董作賓、那志良、鄭振鐸、徐邦達等，已經根據畫面上清明上墳時所必需的祭物和儀式，判定畫中所繪的時間是清明時分，Linda Cooke Johnson 也發現了畫面上水牛產子的場景，而水牛產子，恰是在春天，到了1980年代，一

28　[德] 埃米爾·路德信希：《尼羅河傳》，瀋陽：遼寧教育出版社，1997年，第2頁。

些「新」的細節卻又浮出水面，比如「枯樹寒柳，毫無柳添新葉樹增花的春天氣息，倒有『落葉柳枯秋意濃』的仲秋氣象」[29]，有人發現驢子馱炭，認為這是為過冬作準備，也有人注意到橋下流水的順暢湍急，推斷這是在雨季，而不可能是旱季和冰凍季節……；在空間方面，老一輩的研究者都確認這幅畫畫的是汴京，細心的觀察者也看到了畫裏有一種「美祿」酒，而這種酒，正是汴京名店梁宅園子的獨家產品[30]，這個細節也證實了故事的發生地就在汴京。但新的「發現」依舊層出不窮，比如有人發現《清明上河圖》裏店舖的名稱幾乎沒有一個與《東京夢華錄》裏記錄的汴京店舖名稱一致，由此懷疑它描繪的對象根本不是汴京[31]……總而言之，這是一幅每次觀看都不一樣的圖畫，有如博爾赫斯筆下的「沙之書」，每當合上書，再打開時，裏面的內容就發生了神奇的變化，以至於今天，每個觀賞者對這幅畫的描述都是不一樣的，研究者更為畫上的內容爭吵不休。

29　高木森：〈落葉柳枯秋意濃──重釋《清明上河圖》的意象〉，原載（台北）《故宮文物月刊》，1984年第9期。

30　參見周寶珠：〈《清明上河圖》與清明上河學〉，原載《河南大學學報》，1995年第5期。

31　韓森：〈《清明上河圖》所繪場景為開封質疑〉，原載遼寧博物館編：《〈清明上河圖〉研究文獻彙編》，瀋陽：萬卷出版公司，2007年，第464、465頁。

直到此時我才明白，《清明上河圖》並非只是畫了一條河，它本身就是一條河，一條我們不可能兩次踏入的河流。

<center>五</center>

　　由於一條河，這幅古老的繪畫獲取了兩個維度——一個是橫向展開的寬度，它就像一個橫切面，囊括了北宋汴京各個階層、各行各業的生活百態，讓我們目睹了瀰漫在空氣裏的芳香與繁華，這一點已成常識；另一個是縱向的維度，那就是被河流縱向拉開的時間，這一點則是本文需要特別指明的。畫家把歷史的橫斷面全部納入縱向的時間之河，如是，所有近在眼前的事物，都將被推遠——即使滿目的豐盈，也都將被那條河帶走，就像它當初把萬物帶來一樣。

　　這幅畫的第一位鑒賞者應該是宋徽宗。當時在京城翰林畫院擔任皇家畫師的張擇端把它進獻給了皇帝，宋徽宗用他獨一無二的瘦金體書法，在畫上寫下「清明上河圖」幾個字，並鈐了雙龍小印[32]。他的舉止從容優雅，絲毫沒有預感到，無論是他自己，還是這幅畫，都從此開始了顛沛流離的旅途。

32　這一題簽和印璽一直到明朝正德年間（公元1506年至1521年）還在，後來不知出於什麼原因，被人裁掉了。

北宋滅亡六十年後，那個名叫張著的金朝官員在另一個金朝官員的府邸，看到了這幅《清明上河圖》——至於這名官員如何將大金王朝的戰利品據為己有，所有史料都守口如瓶，我們也就不得而知。那個時候，風流倜儻的宋徽宗已經在五十一年前（紹興五年，公元1135年）在大金帝國的五國城屈辱地被馬蹄踏死，偉大的帝國都城汴京也早已一片狼藉。宮殿的朱漆大柱早已剝蝕殆盡，商舖的雕花門窗也已去向不明，只有污泥中的爛柱，像沉船露出水面的桅杆，倔強地守護着從前的神話。在那個年代出生的北宋遺民們，未曾目睹、也無法想像這座城當年的雍容華貴、端莊大氣。但這幅《清明上河圖》，卻喚醒了一個在金國朝廷做事的漢人對故國的緬懷。儘管它所描繪的地理方位與文獻中的故都不是一一對應的，但張著對故都的圖像有着一種超常的敏感，就像一個人，一旦暗藏着一段幽隱濃摯而又刻骨銘心的深情，對往事的每個印記，都會懷有一種特殊的知覺。他發現了它，也發現了內心深處一段沉埋已久的情感。他像一個考古學家一樣，把所有被掩埋的情感一寸一寸地牽扯出來，重見天日。北宋的黃金時代，不僅可以被看見，而且可以被觸摸。他在自己的跋文中沒有記錄當時的心境，但在這幅畫中，他一定找到了回家的路。他無法得到這幅畫，於是在跋文中小心翼翼地寫下「藏者宜寶之」幾個字。至於藏者是誰，他沒有透

露，八百多年後，我們無從得知。

　　金朝沒能從勝利走向勝利，它滅掉北宋一百多年之後，這個不可一世的王朝就被元朝滅掉了。一個又一個王朝，通過自身的生與死，證明着「月滿則虧，水滿則溢」這一亘古常新的真理。《清明上河圖》又作為戰利品被席捲入元朝宮廷，後被一位裝裱師以偷樑換柱的方式盜出，幾經輾轉，流落到學者楊准的手裏。楊准是一個誓死不與蒙古人合作的漢人，當這幅畫攜帶着關於故國的強大記憶向他撲來的時候，他終於抵擋不住了，決定不惜代價，買下這幅畫。那座城市永遠敞開的大門向他發出召喚。他決定和這座城在一起，只要這座城在，他的國就不會泯滅，哪怕那只是一座紙上的城。

　　但《清明上河圖》只在楊准的手裏停留了十二年，就成了靜山周氏的藏品。到了明朝，《清明上河圖》的行程依舊沒有終止。宣德年間（公元1426年至1435年），它被李賢收藏；弘治年間（公元1488年至1505年），它被朱文徵、徐文靖先後收藏；正統十年（公元1445年），李東陽收納了它；到了嘉靖三年（公元1524年），它又漂流到了陸完的手裏。

　　有一種說法是，權臣嚴嵩後來得到了夢寐以求的《清明上河圖》，也有人說，嚴嵩得到的只是一幅贗品。這幅贗品，是明朝的兵部左侍郎王忬以八百兩黃金買來，進獻給嚴嵩的，嚴嵩知道實情之後，一怒之下，

命人將王忬綁到西市，把他的頭乾脆俐落地剁了下來，連賣假畫的王振齋，都被他抓到獄中，活活餓死。嚴嵩的兇狠，讓王忬的兒子看傻了眼，這個年輕人，名叫王世貞。驚駭之餘，王世貞決計為父報仇。他想出了一個頗富「創意」的辦法，就是寫一部色情小說，故意賣給嚴嵩，他知道嚴嵩讀書喜歡一邊將唾沫吐到手指上，一邊翻動書頁，就事先在每頁上塗好毒藥，這樣，嚴嵩沒等把書讀完就斷了氣。他想起這個辦法時，抬頭看見插在瓶子裏的一枝梅花，於是為這部驚世駭俗的小說起了一個詩意的名字——《金瓶梅》。[33]

《清明上河圖》變成了一隻船，在時光中漂流，直到1945年，慌不擇路的偽滿洲國皇帝溥儀把它遺失在長春機場，被一個共產黨士兵在一個大木箱裏發現，又幾經輾轉，於1953年底入藏北京故宮博物院，它才抵達永久的停泊之地，至今剛好一個甲子。

只是那船幫不是木質的，而是紙質的。紙是樹木的產物，然而與木質的古代城市相比，紙上的城市反而更

[33] 對於前一半史實，即《清明上河圖》成為王忬被嚴嵩殺害的誘因，許多史料都有記載，故宮博物院還收藏有一幅明人書信，對這一事件用隱語做了描述；而對故事的後半截，即《金瓶梅》一書成為王世貞謀殺嚴嵩的兇器，則很可能是後人的演繹，包括吳晗在內的許多歷史學家都不認可，參見辰伯（吳晗）：〈《清明上河圖》與《金瓶梅》的故事及其衍變（附補記）——王世貞年譜附錄之一〉，原載遼寧博物館編：《〈清明上河圖〉研究文獻彙編》，第3116頁。

有恆久性，紙圖畫脱離了樹木的生命輪迴而締造了另一種的生命，它也脱離了現實的時間而創造了另一種時間——藝術的時間。它宣示着河水的訓誡，表達着萬物流逝和變遷的主題，而自身卻成為不可多得的例外，為它反復宣講的教義提供了一個反例——它身世複雜，但死亡從未降臨到它的頭上。紙的脆弱性和這幅畫的恆久性，形成一種巨大的反差，也構成一種強大的張力，拒絕着來自河流的訓誡。一卷普通的紙，因為張擇端而修改了命運，沒有加入到物質世界的死生輪迴中，因為它已經成為我們民族文化精神世界的一部分。沒有一個藝術家不希望自己的作品永恆，但如果張擇端能來到故宮博物院，看到他在近千年前描繪的圖畫依然清晰如初，定然大吃一驚。

張擇端不會想到，命運的戲劇性，最終不折不扣地落到了自己的身上。

至於張擇端的結局，沒有人知道，他的結局被歷史弄丟了。自從他把《清明上河圖》進獻給宋徽宗那一刻，就在命運的急流中隱身了，再也找不到關於他的記載。他就像一顆流星，在歷史中曇花一現，繼而消逝在無邊的夜空。在各種可能性中，有一種可能是，汴京被攻下之前，張擇端夾雜在人流中奔向長江以南，他和那些「清明上河」的人們一樣，即使把自己的命運想了一千遍也不會想到自己有朝一日會流離失所；也有人

說，他像宋徽宗一樣，被粗糙的繩子捆綁着，連踢帶端、推推搡搡地押到金國，塵土蒙在他的臉上，被鮮血所污的眼睛幾乎遮蔽了他的目光，烏灰的臉色消失在一大片不辨男女的面孔中。無論多麼偉大的作品都是由人創造的，但偉大的作品一經產生，創造它的那個人就顯得無比渺小、無足輕重了。時代沒收了張擇端的畫筆——所幸，是在他完成《清明上河圖》之後。他的命，在那個時代裏，如同風中草芥一樣一錢不值。

但無論他死在哪裏，他在彌留之際定然會看見他的夢中城市。他是那座城市的真正主人。那時城市裏河水初漲，人頭攢動，舟行如矢。他閉上眼睛的一刻，感到自己彷彿端坐到了一條船的船頭，在河水中順流而下，內心感到一種超越時空的自由，就像浸入一份永恆的幸福，永遠不願醒來。

<div align="right">

2013年1月13日動筆
2月25日寫完於北京
2月26日至3月3日改定於北京

</div>

秋雲無影樹無聲

一

元代畫家，我最喜歡的還不是黃公望，而是倪瓚。黃公望喜歡橫卷，比如我們熟悉的《富春山居圖》，倪瓚當然也有橫卷，但更多的卻是豎軸。他們的取景框不同，決定了他們作品的品質截然不同。長卷與我們視線的方向是一致的，而豎軸與我們視線的方向並不一致，因為我們通常觀察自然景色，視線一般都是橫向展開，而很少由上向下看，因此，豎軸因其視野狹窄，在表現自然景色——尤其是山水方面受到一定的限制，因而更有難度。倪瓚顯然喜歡這種難度，他喜歡險中求勝。

倪瓚的畫，我最喜歡的一幅是台北故宮博物院收藏的那《容膝齋圖》（圖4.1）。容膝齋，是一位隱居者在河邊的齋名，這幅畫，應當是為他而畫的，但在這兩幅畫中，我們既找不到「容膝齋」，也找不到「漁莊」，因為在倪瓚的山水畫中，地點並不重要，他的畫不是為考據學家準備的，他是為欣賞者而畫的。

倪瓚的山水畫，水是主體，而山是陪襯，這一點也與黃公望不同。黃公望，無論是台北故宮博物院收藏的

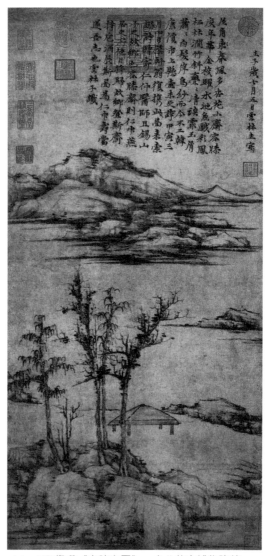

4.1　[元]倪瓚《容膝齋圖》　台北故宮博物院藏

　故宮的風花雪月

《富春山居圖》，還是北京故宮博物院收藏的《溪山雨意圖》，他的豐富筆法，似乎在描繪岸上景物時更能發揮——江水全部留白，而岸上卻是一個豐富而浩大的世界，既有沙洲片片的河岸，也有漸漸高起的山巒，山巒有遠有近，層次不同，在山巒的縫隙間，是疏疏密密的山樹，不同的樹種，參差錯落，使整幅畫卷充滿了透徹的植物氣息。天地清曠，大地呼吸綿長。透過那一片的清寂，我們似乎可以聽到山風的聲音，裹挾着萬籟似有若無的鳴聲。這有些像《清明上河圖》，彎彎曲曲的江河，為一個迷離喧囂的岸上世界提供了鋪陳的空間，只不過黃公望把張擇端筆下的城市街景置換為迴環往復的山林而已。與黃公望相比，倪瓚的山水畫飽含着氤氳的水氣，因為他把更大的面積留給了江水。江水留白，不着筆墨，與紙的品質相結合，彷彿天光在上面彌散和飄蕩，它加大了前景的反差，使那些兀立在岩石上的樹幾乎成為一道剪影，也使樹的表情和姿態更加突出。對岸的山，作為遠景，在畫的上方，山勢並不高峻，而是橫向鋪展的，舒緩的線條，可以使我們幾乎看到它超出畫幅之後的發展，誘使我們視線超出畫幅的限制，從有限中看到無限。

如果説黃公望的《富春山居圖》是全憑肉眼看到的景物，那麼倪瓚的《容膝齋圖》和《漁莊秋霽圖》則是用「望遠鏡」觀察自然，它們放大了自然的局部，使我

們的視線由黃公望的宏觀世界轉向倪瓚的微觀景象，與此同時，焦距的變化也模糊了兩岸之間的遠近關係，使遠近關係看上去更像是上下關係，從而使現實的世界有了一種夢幻感，在技法上，倪瓚「用相同的量感與構造來處理遠景與近景，達到黃公望在畫論中所說的『遠近相映』的完美統一。」[1] 大面積的水，使倪瓚的畫面更加簡練、平淡、素淨，他在一個有限的視域裏，描繪世界的博大無垠。

二

倪瓚的畫，甚至簡練到了找不見人。他不願意讓人介入到山水中，干擾那個純淨、和諧、自足的自然世界。這一點也與黃公望不同，黃公望在畫論中特別強調，「山坡中可以置屋舍，水中可置小艇，從此有生氣」。倪瓚的畫，水中不見小舟，山中亦少見屋舍，《容膝齋圖》中有一個草廬，但那草廬也是空的，草廬中的人去向不明。有人問他，為何山水中不畫人物，他回答：「天下無人也」。

在他的心裏，人是骯髒的。對於所有骯髒的事物，倪瓚不僅痛恨，而且恐懼。他有着不可救藥的潔癖——

1 ［美］高居翰：《隔江山色——元代繪畫》，北京：生活·讀書·新知三聯書店，2009年，第126頁。

倪瓚的潔癖天下無雙，不僅他觸碰的器物要擦洗得一塵不染，連自家庭院裏的梧桐樹，他都叫人每天反復擦洗，擦洗時還不能損毀台階上的青苔，這一技術含量極高的勞動將他家裏的傭人折磨得痛苦不堪。圓明園有一個「碧桐書院」，這一名字的來歷，據說就是乾隆皇帝照搬了倪瓚的這個典故，倪瓚的怪癖，居然成了後世帝王摹仿的範本。明人搜輯的《雲林[2]遺事》記載，有一天，他的一個好朋友來訪，夜宿家中。因怕朋友不乾淨，一夜之間，他竟起來觀察了三四次。夜裏忽然聽到咳嗽聲，次日一早就命人仔細查看有無痰跡。僕人找遍每個角落，也沒見到一絲的痰沫，又害怕挨罵，就找了一片樹葉，遞到他面前，指着上面的一點污跡說痰就在這裏。倪瓚立刻把眼睛閉上，捂住鼻子，叫傭人送到三里外丟掉。

有一次，倪瓚與一個名叫趙買兒的名妓共度良宵，他讓趙買兒洗澡，趙買兒洗來洗去，他都不滿意，結果洗到天亮都沒洗完，最終倪瓚只好揚長而去，分文未付。

最絕的是倪瓚的廁所。像倪瓚這樣的潔癖症患者，如何如廁確是一道難題，但倪瓚還是創造性地把它解決了——在自家的宅子裏，他把廁所打造成一座空中樓閣，用香木搭好格子，下面填土，中間鋪上潔白的鵝

2　　倪瓚，初名斑，字元鎮，又字玄瑛，號雲林、雲林子、雲林生等。

毛，「凡便下，則鵝毛起覆之，不聞有穢氣也」。因此，他把自家的廁所稱為「香廁」。不愧是偉大的畫家，連如廁都充滿了畫面感和唯美效果。鵝毛在空氣中輕盈地浮起，又緩緩地沉落，遮掩了生命中難掩的尷尬。這應該是十四世紀最偉大的發明了，直到十九世紀，才有清宮太監李連英與之比肩。在小說《血朝廷》中，我寫過李連英為慈禧太后解決這一技術難題的過程：他「把宮殿香爐裏的香灰搜集起來，在那隻恭桶的底部鋪了厚厚的一層，然後，又找來一些花瓣，海棠、芍藥、鳶尾、風信子、瓜葉菊，撒在上面，使它看上去更像一件藝術品，最後，又從造辦處找到許多香木的細末，厚厚地鋪在上面……這樣，那些與太后的身份不配的穢物墜落下來，會立即滾入香木末裏，被香木末、花瓣，以及香灰包裹起來。太后出恭的時候，就不會讓侍女們聽到難堪的聲音，連臭味也被殘香屑的味道和花朵的芳香掩蓋了。」[3] 如此獻媚術，堪稱一絕，但它並非出自我的虛構，而是真實的歷史事實，只是在細節上有些添油加醋。沒有一個歷史學家注意到歷史人物的排泄問題，但對於具體的當事者來說，它卻是一項無比重要的課題。

倪瓚的潔癖，沒有錢當然是萬萬不能的，一個街頭流浪漢，斷不會有如此癖好。在倪瓚的身後，站着一個

3　　祝勇：《血朝廷》，上海：上海文藝出版社，2011年，第326頁。

實力雄厚的家族，這個家族在無錫家甲一方，訾雄鄉里，明人何良俊在《四友齋叢說》中描述：

> 東吳富家，唯松江曹雲西、無錫倪雲林、昆山顧玉山，聲華文物，可以並稱，餘不得與其列。[4]

也就是説，東吳的大家族，以這三家為最，與他們相比，其他家族都不值一提。元泰定五年（公元1328年），倪瓚的兄長倪昭奎去世，倪家的家產傳到倪瓚的手裏，他就在祇陀建起了一座私家藏書樓，名叫清閟閣，繁華得耀眼。《明史》對它的描述是：「古鼎法書、名琴奇畫，陳列左右。四時卉木，縈繞其外」[5]。倪瓚自己説：「喬木修篁蔚然深秀，如雲林一般。」自此開始自稱「雲林」、「雲林子」、「雲林生」。清閟閣中的收藏，僅書畫就包括三國鍾繇的《薦季直表》、宋代米芾的《海嶽庵圖》、董源的《瀟湘圖》、李成的《茂林遠岫圖》、荊浩的《秋山圖》等，堪稱一座小型博物館，王冕《送楊義甫訪雲林》中寫道，「牙籤曜日書充屋，彩筆凌煙畫滿樓」。曾經登上這座藏書樓的，有黃公望、王蒙、陸靜遠等名家，其中，黃公望花了十

4 [明]何良俊：《四友齋叢說》，轉引自《清閟閣集》，杭州：西泠印社出版社，2012年，第1頁。

5 [清]張廷玉等：《明史》，北京：中華書局，2000年，第5104頁。

年時間，為倪瓚完成了一幅《江山勝覽圖》長卷，足見二人友誼的深厚。

有了這座華麗的藏書樓，倪瓚還不肯罷手，又大興土木，在附近又先後建起了雲林堂、蕭閒館、朱陽館、雪鶴洞、淨名庵、水竹居、逍遙仙亭、海嶽翁書畫軒等建築，那些磚砌石壘與雕樑畫棟所凸現的巨大體積，張揚着這個俗世所賦予他的歡愉和享受，每天，他都在香爐裏氤氳的瑞腦、椒蘭香氣中，讀書會友、品茗弄琴、勘定古籍、臨摹作畫，那或許是一個文化人的極致享受，它不是堆砌，而是一種彼此滲透和糾結的美，就像他畫山水的時候，耳廓裏卻充滿了窗外瀟瀟的雨聲，在夢裏，他把風吹紙頁的聲音當作了鷺鷥扇動翅膀的聲音。他的烏托邦夠大，裝得下他的瘋癲，他一身縞素，赤腳披髮，像一個白色精靈，在其中飄來蕩去，至於這個世界的兇惡與殘忍，完全與他的生活無關。

就在倪瓚繼承家產這一年，元帝國一個名叫朱五四的貧窮農民家裏，誕生了一個嬰兒，行八，於是父母給他起了一個言簡意賅的名字，叫「重八」。在父母的不經意間，這個朱重八就像田地裏的雜草一樣潦草地長大了，誰也沒有想到，正是這個朱重八，打垮了雄踞江南的張士誠，掀翻了元帝國的統治，史書上記下了他的名字：朱元璋。

優雅的清閟閣抵拒不了元朝末年的社會動盪，十四

世紀三十年代淮河地區已經變成了紅巾軍叛亂的搖籃，它的彌賽亞式的教義吸引了越來越多的遭受痛苦折磨的人們的支持。元至正十三年（公元1353年），因無法忍受鹽警欺壓，出身鹽販的張士誠與其弟士義、士德、士信及李伯升等十八人率鹽丁起兵反元，史稱「十八條扁擔起義」。二十年後，68歲的倪瓚在〈拙逸齋詩稿序〉中這樣回憶這段歷史：

> 兵興三十餘年，生民之塗炭，士君子之流離困苦，有不可
> 勝言者。循致至正十五年丁酉，高郵張氏乃來據吳，人心
> 惶惶，日以困悴……[6]

在元末歷史上，張士誠指揮的高郵戰役被稱為一個轉捩點，經歷了這個轉捩點，強大的元帝國就徹底失了「元」氣。勝利後的張士誠自稱「吳王」，他的弟弟張士信為「浙江行省丞相」，邀請倪瓚加入他的「朝廷」，倪瓚毫不客氣地拒絕了。張士信派人送來金銀絹帛，來向倪瓚索畫，倪瓚答曰：「倪瓚不能為王門畫師！」當場撕毀了那些綢緞，金銀也如數退回。張士信咽不下這口氣，後來他在太湖上泛舟，剛好遇見倪瓚乘坐的小舟，聞到舟中散發出的一股異香，說：「此必有

6 [元] 倪瓚：〈拙逸齋詩稿序〉，見《清閟閣集》，杭州：西泠印社出
 版社，2012年，第312頁。

異人」，讓手下把舟中人抓來一看，竟然是倪瓚，就要當場將他殺死，後來有人求情，才改用鞭刑。皮鞭密集地落在倪瓚的身上，那種悅耳的聲響，讓張士信感到無比陶醉。倪瓚一聲不吭，後來有人問他為什麼，他回答說：「出聲便俗。」[7]

朱元璋在明洪武元年（公元1368年）以後，出台了一項舉措，就是把江南富戶遷徙到貧困地區，包括他的老家鳳陽。對於這一「上山下鄉」政策，倪瓚並不積極，從遷徙地蘇北逃回無錫家裏。對於這種嚴重的違反國家政策的行為，朱元璋決定嚴厲打擊，決不手軟。朱元璋對酷刑的偏好眾所周知，明朝酷刑，在他的手裏達到了巔峰。《大明律令》實際上是一部囊括了諸多刑罰的恐怖項目：墨面、紋身、挑筋、挑膝、剁指、斷手、刖足、刷洗、稱竿、抽腸、閹割為奴、斬趾枷令、常號枷令、梟首、凌遲、錫蛇遊、全家抄沒發配遠方為奴、族誅，等等。

以剝皮和錫蛇遊為例。剝皮的方法是：先把貪官的頭砍下來，把人皮剝下來，再在人皮裏填草，像稻草人一樣豎起來，放在衙門邊上公開展覽，以達到「懲罰一個，教育一批」的宣傳效果；錫蛇遊則是把錫燒開，趁着高溫，把錫水灌進犯人嘴裏，直到灌滿為止。

經過長期職業訓練，行刑者養成了精確的手法和敏

7　〈雲林遺事〉，見《清閟閣集》，第367、368頁。

銳的嗅覺，力道和火候都恰如其分，我們今天仍然可以通過明朝顧大武《詔獄慘言》，獲知錦衣衛南鎮撫司施刑的殘酷與變態：

> 是日諸君子各打四十棍，拶、敲一百，夾槓五十……七月初四日比較。六君子從獄中出……一步一忍痛聲，甚酸楚……用尺帛抹額，裳上濃血如染……十三日比較……受杖諸君子，股肉俱腐……

朱元璋這個出身赤貧的皇帝，對士大夫懷有不可理喻的報復心理。洪武十八年（公元1385年），「元代四大家」（黃公望、吳鎮、倪瓚、王蒙）之一的王蒙，就慘死於酷刑之下，原因是五年前，朱元璋製造了胡惟庸冤案，從而開始了大規模的朝廷清洗行動，冤殺三萬多人，大部分是文官，其中不乏開國元勳，而王蒙遭到牽連，僅僅是因為他曾經於洪武十二年（公元1379年）前往宰相胡惟庸的府上欣賞過繪畫。

對於倪瓚，他既沒有剝皮，也沒用錫蛇遊，而是採用了一種別開生面的刑罰——糞刑。這一刑罰，是專門針對倪瓚的潔癖設計的，具體方法，就是把倪瓚捆在糞桶上，讓他日夜與糞便為伍。

關於倪瓚的死，流傳着多種版本。一種說法是倪瓚染上痢疾，狂瀉不止，那時的他，早已沒有了「香廁」，

大便失禁，使他「穢不可近」，最終不治而死；還有一種說法，就是明洪武七年（公元1374年），朱元璋不耐煩了，命人把73歲的倪瓚扔進糞坑裏，活活淹死了。

國寶級藝術家，就這樣被專制者殘害，最終毫無尊嚴地死去，這不是個人的悲劇，這是我們民族之恥。

三

倪瓚的前半生，沒有體驗過飢餓的痛苦，沒有目睹過父子相食的慘劇，但他見證了權力新貴們的貪慾，也意識到了財富的局限，元至正十年到至正十五年間（公元1350年至1355年），他忽然之間散盡了家產，把它們全部贈給了自己的親友，自己則帶着妻子，「扁舟箬笠，往來湖泖間」[8]。據鄭秉珊著《倪雲林》分析，公元1355年以前，倪瓚雖然經常漂流在外，但只是為了躲避兵災，有時還回到家中，公元1355年以後，倪瓚在遭受官吏催租和拘禁的屈辱之後，就徹底棄家出走了。臨走之前，他一把大火，把心愛的清閟閣燒得乾乾淨淨。[9]無

8　[清]張廷玉等：《明史》，北京：中華書局，2000年，第5104頁。

9　關於清閟閣之毀，大抵有三種說法：第一種說法認為是朱元璋所毀；第二種說法認為是元軍所毀，黃苗子先生持此說，參見黃苗子：《藝林一枝──古美術文編》，北京：生活‧讀書‧新知三聯書店，2003年，第44頁；第三種說法認為是倪瓚親自燒毀，參見錢松喦：〈訪問祇陀里〉，原載《美術》，1961年第6期。

數的書冊畫卷，像失去了水分的枯葉，極速地翻捲和收縮着，最終變成一縷縷紫青色的煙霧，風一吹，都不見了。祇陀的人們被這一場景驚呆了，那場大火也成了他們世世代代的談資，直到今天，還議論不休。

沒有人懂得他的用意，錢謙益說當時「人皆竊笑」，只有他自己知道，時代的血雨腥風，遲早會把自己的烏托邦撕成碎片，潔白無瑕的鵝毛，在沾染了濃重的血腥之後，再也飛不起來，自己的世界，最終將成為一地雞毛。

階級鬥爭的狂流，把倪瓚這位有產階級「改造」成一個漂泊無定的流浪者。這個年代，與朱重八浪跡江湖的歲月基本吻合。

流浪讓朱重八對飢餓有了刻骨銘心的體驗，也目睹了上流社會生活的奢侈豪華，這使朱重八的內心受到了極大的刺激。在安徽鳳陽西南明皇陵前的神道口，有一塊《大明皇陵之碑》，朱元璋撰寫的碑文，對這段流浪生涯時有深切的回憶：

......

里人缺食，草木為糧。予亦何有，心驚若狂。

乃與兄計，如何是常。兄云去此，各度凶荒。

兄為我哭，我為兄傷。皇天白日，泣斷心腸。

兄弟異路，哀慟遙蒼。汪氏老母，為我籌量，

遣子相送，備醴馨香。空門禮佛，出入僧房。

居未兩月，寺主封倉，眾各為計，雲水飄揚，

我何作為，百無所長，依親自辱，仰天茫茫，

既非可依，侶影相將，突朝煙而急進，暮投古寺而趨蹌。

仰穹崖崔嵬而倚碧，聽猿啼夜月而淒涼。

魂悠悠而覓父母無有，志落魄而倘佯。

西風鶴唳，俄漸瀝以飛霜，

身如蓬逐風而不止，心滾滾乎沸湯，

一浮雲乎三載，年方二十而強……

　　那時的朱重八，心底就已「埋下了階級鬥爭的種子」。也是在張士誠起義那一年，25歲的朱重八投奔了郭子興領導的紅巾軍，一步步走上問鼎權力之路。

　　而倪瓚的路徑則剛好相反，當朱元璋、張士誠等奮力向上層社會衝刺的時候，倪瓚則已經一無所有。動盪的火光中，他曾經迷戀的歌台暖響、舞殿冷袖都沒了蹤影，只有斑駁的樹影和晃動的湖水，帶給他夢醒後的沉默與枯寂。但他還是感覺到了一種掙脫枷鎖後的興奮，至少有一件事物，是永遠不會離開他的，那就是他手中的一支畫筆。就在張士誠造反、朱重八下滁州投奔郭子興的那年正月，倪瓚畫了一幅《溪山春霽圖》，正月十八日，畫作完成，他在紙頁上平靜地寫下一首賦詩：

水影山光翠蕩磨，春風波上聽漁歌。

垂垂煙柳籠南岸，好着輕舟一釣簑。[10]

倪瓚就這樣開始了他在太湖的漫遊，足跡遍及江陰、宜興、常州、吳江、湖州、嘉興、松江一帶，以詩畫自娛，這段漂泊生涯，給倪瓚帶來了他一生繪畫的鼎盛時代。太湖的水光山色、落葉飛花、零雨冷霧、蟬聲雁影，都讓他的內心變得無比空曠和清澈。他依舊活在清閟閣裏，這是一座無邊無際的清閟閣，收藏着無法丈量的浩瀚圖景，山林間的光影變化、那些在霧靄中若隱若現的沉默輪廓，比起繁華樓閣的輝煌燈光更讓他着迷。這些美好的景色從他筆下大塊大塊地氤氳出來，覆蓋了他的痛苦與悲傷：

舍北舍南來往少，自無人覓野夫家。

鳩鳴桑上還催種，人語煙中始焙茶。

池水雲籠芳草氣，井床露淨碧桐花。

練衣掛石生幽夢，睡起行吟到日斜。[11]

10 黃苗子、郝家林：《倪瓚年譜》，北京：人民美術出版社，2009年，第57頁。

11 [元] 倪瓚：〈北里〉，見《清閟閣集》，第130頁。

閉門積雨生幽草，歎息櫻桃爛漫開。

春淺不知寒食近，水深唯有白鷗來。

即看垂柳侵磯石，已有飛花拂酒杯。

今日新晴見山色，還須挂杖踏蒼苔。[12]

　　倪瓚隱居惠山的時候，將核桃仁兒、松子仁兒等粉碎，散入茶中。他給這種茶起了一個名字：「清泉白石茶」。宋朝宗室趙行恕來訪的時候，倪瓚就用這種茶來款待他，只是趙行恕體會不出此茶的清雅，讓倪瓚很看不起，連說：「吾以子為王孫，故出此品。乃略不知風味，真俗物也。」[13] 從此與趙行恕斷交。

　　他依舊喜歡從身到心的清潔，即使流落江湖，也絲毫未改。友人張伯雨駕舟來訪他，他讓童子在半途迎候，自己卻躲在舟中，半天不出來。張伯雨深知倪瓚性情孤傲，以為倪瓚不願意出來見他，沒想到倪瓚在舟中沐浴更衣，以表示對他的禮遇。

　　在一個中秋之夜，倪瓚與朋友耕雲在東軒靜坐，那時，「群山相繆，空翠入戶。庭桂盛發，清風遞香。衡門晝閉，徑無來跡。塵喧之念淨盡，如在世外。人間紛紛如絮，曠然不與耳目接。」[14] 這樣的文字，當世畫家

12　[元] 倪瓚：〈春日〉，見《清閟閣集》，第130、131頁。

13　〈雲林遺事〉，見《清閟閣集》，第368頁。

14　[元] 倪瓚：〈與耕雲書〉，見《清閟閣集》，第130頁。

斷然寫不出來，因為他們的畫裏，有太多煙火和金粉的
氣息。

四

　　曾任德國東方學學會會長的漢學家雷德侯先生
（Lothar Ladderrose）在觀察中國古代文化時得出一個有
趣的結論，即中國人在自己的文化中創造了大量可以複
製組合的「模件」，漢字、青銅器、兵馬俑、漆器、瓷
器、建築、印刷和繪畫，都是「模件化」的產物。[15] 早
在公元前五世紀，中國人就使用「模件」進行規模化生
產了。他說：「複製是大自然賴以生產有機體的方法。
沒有什麼東西能夠被憑空創造出來。每一個個體都穩固
地排列在其原型與後繼者的無盡的序列之中。聲稱以造
化為師的中國人，向來不以通過複製進行生產為恥。他
們並不像西方人那樣，以絕對的眼光看待原物與複製品
之間的差異。」[16]
　　如果他的學說成立，那麼，從倪瓚這一時期的畫作
中，我們很容易發現帶有他鮮明個人標記的、可以複製
的「模件」：在他畫幅的近景，一般是一脈土坡，或者

15　參見[德] 雷德侯：《萬物——中國藝術中的模件化和規模化生產》，
　　北京：生活，讀書，新知三聯書店，2005年，第4頁。
16　[德] 雷德侯：《萬物——中國藝術中的模件化和規模化生產》，第11
　　頁。

一塊岩石，上面挺立着三五株樹木、一兩座茅廬，畫幅中央留白，那是淼淼的湖波、明朗的天宇，遠景為起伏平緩的山脈，畫面靜謐恬淡，境界曠遠……《容膝齋圖》、《漁莊秋霽圖》（圖4.2）、《江岸望山圖》、《江亭山色圖》這些代表作，皆是如此。美國加州大學伯克利分校藝術史教授高居翰（James Cahill）將它們稱為「萬用山水」，那是他心裏的理想山水，而並不是特定的實景，他把它們畫在宣紙上，等需要轉贈時，再隨時在上面題款。

這表明倪瓚筆下的山水，具有很強的抽象性。它是真山真水，因為我們可以從他的畫上，看到水色天光，嗅到山澤草木的氣息，但它又不是真山真水，因為我們並不能憑一張圖紙，尋找到山水真正的地址。這一點，與黃公望不同。黃公望《富春山居圖》，就是他在至正七年（公元1347年）退隱到富春山後，用三年時間完成的鉅作，雖不失畫者的主觀意趣，如他對平淡意境的偏愛，但仍具有很強的寫實性。幾年前，我第一次到富春江時，先是穿過林間小徑，看到它零星的光影，待走到岸邊，看到那完全倒映的山形雲影，猜想着在茂林修竹內部奔走的各種生靈，內心立刻升起一種招架不住的歡欣，彷彿一種死灰復燃的舊情，決心與它從此共度一生。如果説黃公望的富春山是文人心目中的烏托邦，那麼倪瓚作品則是烏托邦裏的烏托邦。它是從真山真水裏

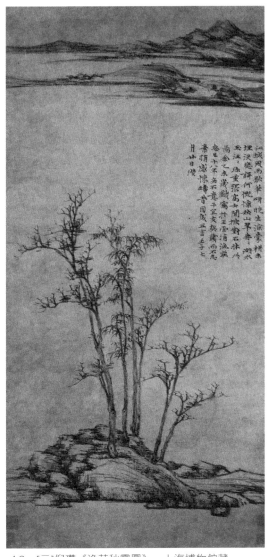

江城風雨歇筆硯晚生渺渺祺來
埋決遲許阿樓縱槎山單寿湖水
玉江珠重張高女開披鋪石休此
尚余乙未歳劃窩竹王家清流莊
惚已十年多不覚于茲交契藏而不忘
書捐激惊時茸圖戊正言壬子十
月山日僕

4.2　[元]倪瓚《漁莊秋霽圖》　上海博物館藏

秋雲無影樹無聲　·145·

抽象出來的符號，即雷德侯先生所說的「模件」，那是他的程序，最能表現他心目中的窄與寬、有與無。

他汲取了黃公望的平淡筆法，讓人想到他的心是那麼的靜，就像山裏的煙嵐，在無風的時候，就那麼靜靜地停留在山林的上方，一動不動。這也剛好暗合了他的號——「雲林」。他「下筆用側鋒淡墨，不帶任何神經質的緊張或衝動；筆觸柔和敏銳，並不特別搶眼，反而是化入造型之中。墨色的濃淡變化幅度不大，一般都很清淡，只有稀疏橫打的『點』，苔點狀的樹葉，以及沙洲的線條強調較深的墨色。造型單純自足，清靜平和；沒有任何景物會干擾觀眾的意識；也就是倪瓚為觀者提供一種美感經驗，是類似自己所渴望的經驗。……」[17]

瞭解了倪瓚的生平，我們更能體會到這段山居歲月對他的意義。從前的富家公子，此時已將自己的物質需求壓縮到最低，而精神的力量卻得到了空前的壯大，讓我想起曾在一本書上讀到過的話：「似乎總是停留在一個地方等待。等待內心的愉悅晴朗和微小幸福，像春日櫻花潔白芬芳，自然爛漫，自生自滅，無邊無際。等待生活的某些時刻，能剛好站在一棵開花的樹枝下，抬起頭為它而動容。那個能夠讓人原地等待的所在，隱秘，不為人知，在某個黑暗洞穴的轉折口。」[18] 那是一種徹

17　[美]高居翰：《隔江山色——元代繪畫》，第126頁。

18　安妮寶貝：《素年錦時》，北京：北京十月文藝出版社，2007年，第130頁。

底的清潔和透明，從身體到精神，都被山風林雨一遍一遍地吹過洗過，早已擺脫了現實利益的拉攏和奴役。雪後蠟梅、雨後荷花，這是別一樣的繁華、一場由萬物參與的盛會，所有的芬芳、色澤與聲囂，經由他的指尖，滲透到紙頁上，流傳了數百年，即使出現在博物館的展窗裏，依然可以讓我們的目光都變得豐盈壯大起來。

洪武五年（公元1372年），是大明王朝創立的第四個年頭，倪瓚已經72歲，這一年正月，倪瓚為老友張伯雨的自贊畫像和雜詩冊題跋，稱他「詩文字畫，皆本朝道品第一」，「雖獲片紙隻字，猶為世人寶藏」，感歎這樣的大藝術家，在這個喧囂暴戾的時代，只能銷聲匿跡，「師友淪沒，古道寂寥。今之才士，方高自標致。余方憂古之君子，終陸沉耳。」這是在說張伯雨，也是在說他自己。這一班老朋友，生不逢時，在時代的邊緣掙扎，「飲酒賦詩，但自陶而已，豈求傳哉。」[19] 七月初五，他就在這樣的心境下完成了著名的《容膝齋圖》，用那一襲江水和一座空無人跡的草廬表達自己內心的盈滿和空曠，就像一個詩人，用最簡單的句子，做着最簡單的表白。高居翰說，這幅畫「顯示同樣的潔癖，同樣離群索居的心態，以及同樣渴望平靜，我們知道這些是倪瓚性格與行為之中的原動力。此畫是一份遠

19　黃苗子、郝家林：《倪瓚年譜》，第135頁。

離腐敗污穢世界的感人告白。」[20] 兩年後，就是他去世的那一年，他又在畫軸上方題寫這樣一首詩：

> 屋角春風多杏花，小齋容膝度年華。
> 金梭躍水池魚戲，彩鳳棲林澗竹斜。
> 疊疊清淡霏玉屑，蕭蕭白髮岸烏紗。
> 而今不二韓康價，市上懸壺未足誇。[21]

倪瓚和朱元璋，呈現出人生取向的兩極，朱元璋要求所有人走向奴役之路，而倪瓚則號召人們追求心靈的無拘無束。朱元璋希望將人的思想固化，使他的帝國變成鐵板一塊，這樣才能眾志成城，「人多好辦事」，為此，他掀起了轟轟烈烈的「學《大誥》運動」；而倪瓚卻成了他所厭惡的例外。倪瓚不是政治家，也不是思想家，在將全部家產分給他人以後，他再也不能為「均貧富」做些什麼了，只希望在揭竿而起者傾力打造的理想國裏，有一個藝術家的容身之地，以安頓他們的「清潔的精神」。當然，他也是一個尋常人，希求着有一個空間，可以呵護自己的妻子，愛自己的孩子。這只是一種卑微的希望，但在朱元璋時代，這樣的希望卻成了奢望，因為朱元璋從來不認為一個藝術家的自由比自身權

20　[美]高居翰：《隔江山色——元代繪畫》，第126頁。
21　[元]倪瓚：〈重題容膝齋圖〉，見《清閟閣集》，第345頁。

力的穩固更加重要，這是從一個專制者出發的樸素哲學，為了實現這一目標，必須將整個帝國變成鐵板一塊，用「草格子固沙法」來固化社會，任何自由主義行徑都將被嚴令禁止。「他怕亂，怕社會的自由演進，怕任何一顆社會原子逃離他的控制。……在朱元璋看來，要保證天下千秋萬代永遠姓朱，最徹底、最穩妥的辦法是把帝國刪繁就簡，由動態變為靜態，把帝國的每一個成員都牢牢地、永遠地控制起來，讓每個人都沒有可能亂說亂動。於是，就像傳說中的毒蜘蛛，朱元璋盤踞在帝國的中心，放射出無數條又黏又長的蛛絲，把整個帝國纏裹得結結實實。他希望他的蛛絲能縛住帝國的時間之鐘，讓帝國千秋萬代，永遠處於停滯狀態。然後，他又要在民眾的腦髓裏注射從歷朝思想庫中精煉出來的毒汁，使整個中國的神經被麻痺成植物狀態，換句話說，就是從根本上扼殺每個人的個性、主動性、創造性，把他們馴化成專門提供糧食的順民。這樣，他及他的子子孫孫，就可以安安心心地享用人民的膏血，即使是最無能的後代，也不至於被推翻。」[22] 自由放誕的倪瓚，就這樣與中國歷史上最專制帝王之一的朱元璋狹路相逢。朱元璋對倪瓚恨之入骨，並非僅僅因為倪瓚對帝國政策持不合作態度，而是因為倪瓚從骨子裏就是一個叛逆，

22　徐復觀：《中國藝術精神》，桂林：廣西師範大學出版社，2007年，第176頁。

是帝國統治網絡中的一個漏網之魚。手無縛雞之力的文人，風輕雲淡之間，就舉起了精神的義旗，宣告了社會固化運動的失效。

倪瓚常用的豎軸，雖然與我們視線的方向並不一致，卻與閱讀的方向一致，因為古人閱讀的都是豎版書，目光也是從上向下運行的。這使倪瓚的作品有了更強的「告白」的性質。它是一份叮囑、一種諾言，甚至是一種信仰。

<p style="text-align:center">五</p>

倪瓚用他的「無人山水」表達了他對體制世界的排斥，在他的畫裏，我們看到他用「望遠鏡」觀察到的山水，它在視覺上是近的，在距離上是遠的，似乎唯有如此，才能讓山水停留在它原初的狀態中，原封不動，像一頁未被污染的白紙，承載着一個自在、天然的，不被制度化的世界。實際上，「自然」一詞出現於《老子》和《莊子》中的時候，它的本意是「自己如此」，既不需要人去創造，也不需要人的認定。倪瓚甚至不能容忍自己驚擾那份山水，那種遠遠的觀望，實際上把自己也排除在山水畫景之外，因此，那些被他放大的局部，才能波瀾不興，如徐復觀先生所說的，「山川是未受人間污染，而其形象深遠嵯峨，易於引發人的想像力，也易

於安放人的想像力的，所以最適合於由莊學而來之靈、之道的移出。於是山水所發現的趣靈、媚道，遠較之在具體的人的身上所發現出的神，具有更大的深度廣度，使人的精神在此可以得到安息之所。」[23]

　　中國人的山水精神，是自先秦就有的。孔子説「仁者樂山，智者樂水」；老子和莊子都表達了他們超越現世，「上與造物者遊，而下與外死生、無終始者為友」，從而融入「廣漠之野」的志向；從《詩經》到〈離騷〉，中國文學呈現了一個浩瀚多姿的形象世界。但是在魏晉以前的山水世界，體現的是「比」與「興」的關係，即：廣闊的自然世界，是作為人間世界的象徵物出現的，就像〈離騷〉中的蘭、蕙、芷、蘅，對應的是屈原的高潔心靈，如果脱離了主觀世界的認可，它們就喪失了自身的意義。所以，在宋代以前的一千年裏，有無數風姿生動的身影，映現在古中國的畫卷上，其中就有我們熟悉的《洛神賦圖》、《韓熙載夜宴圖》、《簪花仕女圖》等。在經歷了晚唐、五代的過渡之後，這種情況在宋代發生了根本性的改變，傳統人物畫正式讓位給了山水畫，人越來越小，面目越來越簡略，直到倪瓚的筆下，人已經基本絕跡，只剩下一個深遠廣闊的山水世界，而這個山水世界，也不再是與人間世界平

23　[美]高居翰：《畫家生涯——傳統中國畫家的生活與工作》，北京：生活·讀書·新知三聯書店，2012年，第37頁。

行、對應的世界，而恢復了老莊為它制定的「自然」的本意——它不依賴人而存在，更不是對人的精神世界的「比」與「興」，相反，卻是人的精神所投靠的目的地。把人畫得很小，表明人充其量不過是自然世界裏的一條蟲、一朵花。倪瓚用他的畫筆恢復了自然的權力，在它的權力面前，所有來自人間的權力都不值一提，哪怕是權傾天下的皇帝，最終也不過是山水之間的一抔爛泥而已。

<p style="text-align:center">六</p>

倪瓚或許不會想到，自己的繪畫成就給他身後帶來了巨大的聲望，明代畫家文徵明說：「倪先生人品高軼，其翰札奕奕有晉宋風氣。」明代書法家董其昌說他「古淡天真，米癲（即米芾）後一人而已。」在唐伯虎、文徵明的時代，是否擁有倪瓚的真跡，幾乎成了區分真假雅痞的唯一標準，尤其當「中國社會的性質於十六世紀末到十七世紀初即晚明時期出現了深刻的變化」，「商業經濟迅速成長所帶來的財富增長造就了這一時期湧現大批新的收藏者」[24]。

正是出於對人間權力的藐視，倪瓚的筆觸才會像前

24　[美]高居翰：《畫家生涯——傳統中國畫家的生活與工作》，第37頁。

面説過的那樣平淡，彷彿他心中沒有任何波瀾。然而，「倪瓚也永遠不會想到，他那『平淡』『孤寂』的山水風格將成為通行的象徵符號。在與明清繪畫及明清繪畫批評之中復古潮流的匯合過程中，倪瓚被提升到一個極其崇高、少有古代的畫家能與之匹敵的地位。」[25] 原因其實很簡單，現實越是污穢殘酷，倪瓚為人們提供的烏托邦圖像就越有價值，「對許多明清畫家來說，倪瓚的山水體現了終極的文人價值。他們在書齋裏懸掛倪瓚的畫作，或是在自己的作品中摹仿倪瓚的風格，以此表明他們與這位先輩超越年代鴻溝的精神上的契合。通過這些方式，他們在歷史人物倪瓚身上找到了自己。」[26]

更有意思的是，畫家倪瓚本人也成了繪畫的題材，讓畫家們躍躍欲試，這無疑凸顯了倪瓚的偶像性質。其中最引人注目的，還是現藏台北故宮博物院的元代末期的《倪瓚像》（圖4.3）和現藏上海博物館的明代仇英《倪瓚像》。那位元代畫家為倪瓚畫像的時間，大約是十四世紀四十年代，那時正是倪瓚的生活開始發生巨變的年代，畫中的倪瓚，坐在榻上，手持毛筆，目光空洞地望着前方，或許他正在構思一幅畫作，或許他在思考着自己的歸所。在他的兩旁，分別站立着一個書僮和一

25 [美]巫鴻：《時空中的美術——巫鴻中國美術史文編二集》，第148頁。

26 同上。

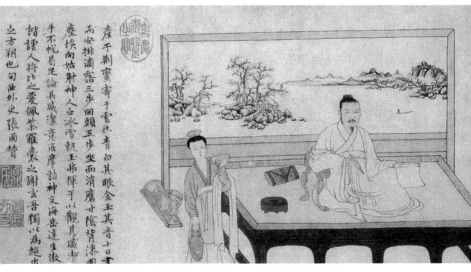

4.3　[元]佚名《倪瓚像》（局部）　台北故宮博物院藏

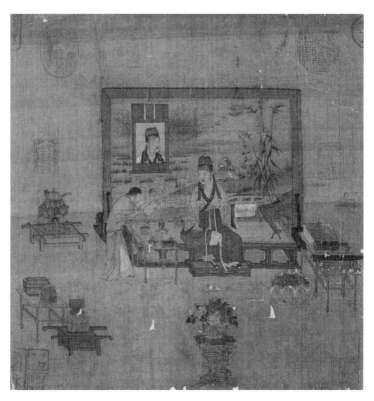

4.4　[北宋]佚名《宋人人物圖》　台北故宮博物院藏

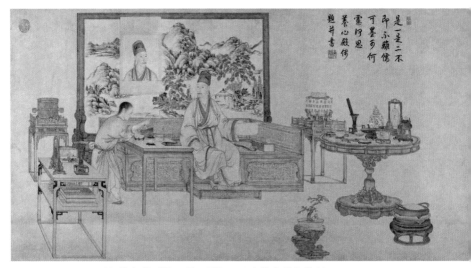

是一是二不
即不離儒
下墨何何
薰沐思
養心殿傌
題并書

4.5　[清]姚文翰《是一是二圖》　北京故宮博物院藏

位侍女，而在他的身後，則是一道畫屏，上面映出的，很可能就是倪瓚正在構思的那幅畫，因為畫屏上出現的近景中的岩樹、中景的大面積水面和遠景中的山影，完全是倪瓚的模式，找出一副相似的作品易如反掌，比如現藏美國大都會美術館的《秋林野興圖》，就幾乎與畫屏上的圖畫一模一樣，繪畫年代也基本吻合，甚至有人認為畫屏上的畫，就是倪瓚本人畫上去的。這幅《倪瓚像》繪於倪瓚隱居太湖之前，那道畫屏，因此具有了強烈的預言性質。一道畫屏，使這幅畫呈現出兩種場所與空間，一個是倪瓚身處的真實世界，一個是倪瓚筆下和心中的山水世界，又把這兩個時空整合到同一個畫幅裏，這使這幅《倪瓚像》呈現出很強的詭異色彩，也「揭示出倪瓚內在的、更為本質的存在。」[27]

仇英的《倪瓚像》可以被視為對元代《倪瓚像》的臨摹之作，但也做出若干改動。從收藏印璽上看，元代《倪瓚像》上有「乾隆御賞之寶」等印璽，仇英的《倪瓚像》也鈐有「三希堂精鑒璽」等印璽，透露了它們與乾隆的親密關係。

但乾隆不僅僅是繪畫愛好者和收藏者，與他的祖父康熙、父親雍正一樣，也是宮廷畫師們的創作原型。在北京故宮博物院收藏的清朝宮廷畫像中，有兩幅乾隆畫

27　[美]巫鴻：《時空中的美術——巫鴻中國美術史文編二集》，第146頁。

像，採取了《宋人人物圖》（圖4.4）的形式，名曰《是一是二圖》，一幅作者是姚文翰（圖4.5），另一幅作者不詳，在意趣上卻與台北故宮博物院的兩幅《倪瓚像》遙相呼應。在《是一是二圖》裏，當時的皇帝乾隆佔據了倪瓚在榻上的位置，只不過坐姿不同而已——乾隆不是坐在榻上，而是坐在榻緣上，雙腿下垂，背後的畫屏，卻依舊是倪瓚的模式，由岩樹、江水和遠山構成，他身上的服裝，也幾乎與倪瓚一模一樣。時隔三百多年，大清皇帝以這樣的方式，向以倪瓚為核心的古代高士致敬。

大清王朝雖憑藉暴力征服天下，但清朝皇帝決心不再扮演朱元璋式的草莽英雄，而是一再強化自己的文化形象。乾隆一生作詩41,863首，幾乎比得上一部《全唐詩》；在紫禁城寧壽宮花園的禊賞亭，他們扮演着臨流賦詩的東晉名士；乾隆的「三希堂」，更是宮廷裏的清閟閣。然而，乾隆對同時代的高士——尤其是「失意文人」卻依舊如秋風掃落葉一樣殘酷無情。皇帝為自己準備了三山五園、避暑山莊，而士子們的隱逸之路卻被無情地封堵了，連參政議政，都戰戰兢兢。帝王的意志覆蓋了帝國的所有空間，沒有給留下一片真空地帶。為了體現帝王對思想管控的絕對權力，康熙、雍正兩朝共釀文字獄30起，涉及名士、官紳者至少20起。在盛世的背

面，血腥蔓延。曾任年羹堯幕僚的汪景祺，《西征隨筆》被福敏發現，呈送雍正。雍正在首頁題字：「悖謬狂亂，至於此極」，諭旨將他梟首示眾，腦袋被懸掛在菜市口的通衢大道上，一掛就是十年。乾隆上台後，那顆飄零已久的頭顱才被擇地掩埋，入土為安。

青出於藍而勝於藍，至乾隆一朝，文字獄規模又有了突飛猛進的「發展」，達到130起，在他63年的執政生涯中，創造了長達31年的兩次「文字獄高峰」[28]，幾乎佔了他執政生涯的一半。其中一起，是在乾隆三十二年（公元1767年），乾隆皇帝下旨將隱居武當山的文人齊周華作為企圖謀反的呂留良的餘黨[29]捉拿歸案，凌遲處死，他的兒子、孫子則被處於斬監候，於秋後處決——包括他們在內，這起文字獄共有130人受到迫害。第二年，齊周華在風景如畫的杭州城慘遭凌遲，那一天，秋雲無影，樹葉無聲，刑場上只有齊周華的大笑聲在顫慄和迴盪。他笑得放肆，笑得劇烈，笑得痛快，直到行刑結束，陰森的笑聲也沒有停止。劊子手突然感到渾身發麻，噹地一聲，將刑刀丟在地上，昏了過去。沒有人知道他為何而笑——是笑自己隱逸夢想的不合時宜，是笑

28　即乾隆十六年至四十一年（公元1751年至1776年）的第一次文字獄高峰和乾隆四十二年至四十八年（公元1777年至1783年）的第二次文字獄高峰。

29　呂留良案詳見後文〈如花美眷，似水流年〉。

乾隆皇帝對文人的過分緊張，還是笑這個盛世王朝的外強中乾。

2013年4月12日至15日寫於四川康定
4月30日至5月1日改於北京

死生契闊，與子成說

一

　　安意如說：「邂逅一首好詞，如同在春之暮野，邂逅一個人，眼波流轉，微笑蔓延，黯然心動。」反過來也是一樣，春之暮野的邂逅，必然如邂逅一首好詞、一幅好畫、一篇上佳的傳奇，因為在女子戒律無比嚴苛的年代，那樣的邂逅，只能發生在詞中、畫中、傳奇話本中，而不可能發生在真實的野外。那時代的男人和女人，被名教心防隔得遠遠的，只有掀開紅蓋頭的[1]，才能彼此看清對方的面孔。只是對於這份既定的命運，文人心有不甘，想在夢裏沉溺不醒，就在風清月朗的夜裏，把花好月圓的夢詠在詞裏、畫在畫裏、寫在傳奇裏。換句話說，詞與畫、傳奇與小說的功能之一，就是用來安頓現實中不可能的相遇。明代陶宗儀在《南村輟耕錄》中曾經講述過一個美貌佳麗從畫上走下來，與寒夜苦讀的公子耳鬢廝磨的故事。單薄的畫紙，就這樣變成了豐腴的肉身，撫慰着書生的寂寞，只不過她的肌膚像玉石

1　安意如：《人生若只如初見》，天津：天津教育出版社，2006年，第124頁。

一樣冰冷，聽不到她的心跳，抱起來也沒有重量。後來，他們的私情被公子的父母發現了，眼見公子日漸憔悴，父母冥思苦想，終於想出了一個辦法。他們告訴兒子，等美人再從畫上下來時，就讓她吃些東西。兒子聽從了父母的勸告，把美味送入美人的朱唇，果然，她的身子變得沉重起來，天亮的時候，再也回不到畫上，只好留下來，與公子成為正式夫妻，只是不會說話而已。

文學本身就是一種幻術，猶如情愛，帶來麻醉和快感。於是，上述故事是否「真實」已經無足輕重了，在每個人的心裏，這樣的豔遇都是「真實」的。因此巫鴻在論說美術史時提到的「幻覺藝術風格」（illusionism/illusionistic）就變得易於理解了，他說：「通過特殊的藝術媒材和手段，畫家不僅能夠欺騙觀者的眼睛，而且可以至少暫時地蒙蔽其頭腦，使其相信所看到的就是真實的景象。在文學作品中，能夠產生這類幻覺的圖像經常成為『幻化』故事的主角，從無生命的圖畫變為有血有肉的真實人物。」[2]

台北故宮博物院藏有一幅明代唐伯虎的作品——《陶穀贈詞圖》（圖5.1），讓我們目睹了「幻覺藝術風格」的生成過程。它把一場與美人的不期而遇充分地視覺化了，主人公是一位名叫陶穀的宋朝官員，地點則是他出使南唐都城南京時下榻的客棧裏。一位名叫

2　[美]巫鴻：《時空中的美術——巫鴻中國美術史文編二集》。

秦蒻蘭的美麗藝妓的突然出現，令他大喜過望，原本枯寂的夜晚就這樣變得抖動、顫慄起來，像一朵驟然開放的花，讓他的神思迷離流轉。他並不知道，幾百年後，一個名叫唐伯虎的明代畫家重現了這一幕，唐伯虎用自己的畫幅重現了這一歷史場景，他是這齣戲的導演，也自告奮勇地作了主演——他把陶穀畫成了自己，借用着陶穀的軀殼，「穿越」到北宋與南唐的戰亂年代，與美麗的秦蒻蘭幽會。一幅簡單的「歷史題材」繪畫作品，就這樣被賦予了「非現實」的色彩。它同樣具有巫鴻所說的「幻覺藝術風格」，只不過他把這一過程反過來了——美女沒有從畫中走出來，而是他自己走進了畫裏。繪畫的《陶穀贈詞圖》與文學的《南村輟耕錄》殊途同歸——通過這種「幻化」（magic transformation/conjunction）的方式，他們都完成了各自的戀愛。

二

在中國人的記憶裏，唐伯虎並不是那類被女人厭棄的落寞書生，也無需在自己的繪畫裏用一場不可能實現的豔遇安慰自己，相反，他是一個在情場上春風得意的風流公子，穿白衣，執白扇，儒雅俊秀，月白風清。他的人，他的畫，都透着說不出的晶瑩和俊秀，適合溫柔鄉的環境和溫度，或者說，只有在溫柔之鄉，這朵花才

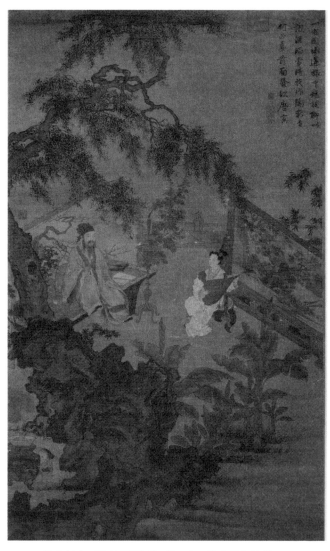

5.1　[明]唐伯虎《陶穀贈詞圖》軸　台北故宮博物院藏

　故宮的風花雪月

開得最為豔麗。

關於唐伯虎的相貌，楊一清在一首詩裏詠道：

丰姿楚楚玉同溫，往日青蠅事莫論。

筆底江山新畫本，閒中風月舊時樽。

清時公是年來定，發解文明海內存。

長聽金聲愛詞賦，天台未許獨稱孫。[3]

這首詩寫出了唐伯虎的楚楚風姿。但命運並未因為唐伯虎風流倜儻、才華橫溢而給他更多的偏愛。

當唐伯虎在弘治十一年（公元1498年）走進一座古廟的時候，他是一個地地道道的「落魄書生」。此時的唐伯虎，剛剛經歷了命運最沉痛的打擊——人常說「禍不單行」，生命中的打擊，也往往是以組合拳的方式進行的。自弘治六年（公元1493年）前後，死亡接二連三地降臨在這個殷實之家的頭上。先是唐伯虎的愛子夭折，此後，父親唐德廣[4]突然離世，父親雖然無官無宦，但他一直靠着在閶門內開的一家小酒館維持着這個家，也維繫着少年唐伯虎的學業，他平生最大的願望，就是他的兒子唐伯虎能夠繼承他的產業，成為這家小酒館未

3　楊一清：〈用贈謝伯一舉人韻，贈唐子畏解元〉，轉引自王稼句：《吳門四家》，蘇州：古吳軒出版社，2003年，第193頁。

4　一作唐廣德。

來的老闆。但唐伯虎對父親的厚愛無動於衷，很多年後，他在給朋友文徵明的信裏，依舊對自己在店裏幫父親打雜，「居身屠酤，鼓刀滌血」的形象很不感冒。他不想當個體戶，而是樹立了更加遠大的理想，那就是好好學習，天天向上，有朝一日，金榜題名，報效朝廷。他把他的遠大理想落實到行動上，「閉門讀書，與世若隔。一聲清磬，半盞寒燈，便作闍黎境界，此外更無所求也」，這是他在〈答周秋山〉裏的自況，他死後，祝允明在他的墓誌銘裏說他一心讀書，連門外的街陌都不認識了。他不知與父親發生過多少次爭執，而所有的爭執，都使他在父親去世後平添了一份愧疚。

父親死後，母親很快就隨之而去了。接下來死去的是他摯愛的妻子。他寫了一首〈傷內〉詩，記錄他當時的心情：

凄凄白露零，百卉謝芬芳。
槿花易衰歇，桂枝就銷亡。
迷途無往駕，款款何從將。
曉月麗塵梁，白日照春陽。
撫景念疇昔，肝裂魂飄揚。

但悲劇並沒有到此為止，新的噩耗接踵而至——他的妹妹，又自殺身亡。他把妹妹單薄的身體輕輕放入棺

材後，又寫了一篇〈祭妹文〉，文中説：

> 爾來多故，營喪辦棺，備歷艱難，扶攜窘厄；既而戎疾稍
> 舒，遂歸所天。未幾而內艱作，弔赴繼來，無所歸咎。吾
> 於其死，少且不做，支臂之痛，何時釋也。

那段時間裏，唐伯虎成了棺材舖最忠實的客戶。這
讓我想起了余華的小説《活着》，這部小説的主人公福
貴，就是在經歷了親人的接連死亡之後仍然堅持着活下
來的。在這部書中，余華對死亡的描述無比細緻：「家
珍像是睡着一樣，臉看上去安安靜靜的，一點都看不出
難受來。誰知沒一會，家珍捏住我的手涼了，我去摸她
的手臂，她的手臂是一截一截的涼下去，那時候她的兩
條腿也涼了，她全身都涼了，只有胸口還有一塊地方暖
和着，我的手貼在家珍胸口上，胸口的熱氣像是從手指
縫裏一點一點漏了出來。她捏住我的手後來一鬆，就癱
在了我的胳膊上。」[5] 我想，親人們的手，也是這樣從唐
伯虎的手裏一截一截地涼下去的，或許，唐伯虎已經習
慣了這種涼，習慣了面對那一具具沒有體溫的屍體，那
一年，他26歲。

唐伯虎與小説中的福貴有着大體相似的命運：「年
輕時靠着祖上留下的錢風光了一陣子，往後就越來越落

5　　余華：《活着》，海口：南海出版公司，1998年，第176頁。

魄了」[6]。他在棺材舖與墓地之間奔波往返，直到辦完這一連串的喪事，他才發現，唐家的財產已經被耗費殆盡。他知道了什麼叫「家破人亡」，在那個沒有了父母、妻子、妹妹的家裏，他又堅持住了三年。這三年中，他的家「蕪穢日積，門戶衰廢，柴車索帶，遂及襤褸」，他在詩中亦說：「夜來欹枕細思量，獨臥殘燈漏轉長」……他成了地地道道的窮困書生，直到弘治十一年（公元1498年），他前往南京應試，一舉得中解元，即舉人第一名，才終於揚眉吐氣。那時有人做了一面彩旗，上書「一解一魁無敵手，龍頭龍尾盡蘇州」，說的是解元唐寅、經魁陸山、鎖榜陸鍾，都是蘇州人，這屆鄉試，成了蘇州人的天下。

命運的突然垂青，讓唐伯虎得意忘形了，忘記了生命本身就是一件易碎品，須得好好呵護。他有着豐盛如筵的才華，卻終是個命數微薄的人。這一年歲暮，他和江陰人徐經一起乘舟北上，前往北京參加會試，到北京後，他們縱酒狂歌，招搖過市。當時的京城，已經瀰漫着有人花錢買題的傳言，唐伯虎口無遮攔，一再狂言自己必將金榜題名，彷彿不打自招，坐實了市井流言。

這次會試複審的試官，就是曾經收藏過《清明上河圖》的禮部尚書兼文淵閣大學士李東陽。儘管沒有查明唐伯虎、徐經買題的證據，但在輿論的壓力下，仍然將

6　余華：《活着》，第191頁。

他們除名、下獄。直到一串冰涼的鐵鍊鎖住他的雙手，唐伯虎還不知道究竟發生了什麼。

真實的情況可能是：徐經事先得到試題，並透露給唐伯虎，唐伯虎又無私地透露給朋友都穆，都穆因為嫉妒唐伯虎，故意洩露天機，一日之內，科場舞弊案傳遍都城。都穆的「出賣」，或許並沒有經過深思熟慮，而僅僅出於一種本能，或許連他都不會想到，他害唐伯虎害得多麼的徹底，讓他永世不得翻身了。

何良俊在《四友齋叢說》中回憶這段經歷時說：「六如（即唐伯虎）疏狂，時漏言語，因此罣誤，六如竟除籍。六如才情富麗，今吳中有刻行小集，其詩文皆咄咄逼古人。一至失身，遂放蕩無檢，可惜可惜。」

唐伯虎從此不再原諒這個朋友，與他誓不相見。根據秦西岩《遊石湖紀事》記載，有一次，唐伯虎在友人樓上飲酒，有人帶着都穆來見，唐伯虎聞聽，臉上立刻變了色，堅決拒絕與他見面。但都穆已經上樓，情急之下，唐伯虎居然縱身從窗子跳了出去，等友人們驚慌失措地跑下樓，唐伯虎早已回到了家裏，安然無恙，還對來訪的朋友們說：「咄咄賊子，欲相逼邪？」

唐伯虎或許永遠不會忘記自己被關進錦衣衛黑牢的日子。大明王朝的專政鐵拳，把這個清風白袖的文人書生打得翻地找牙。那段黑色時光，不見於任何記載，然而明代刑罰之殘酷，在歷史上獨樹一幟，對此，〈秋雲

無影樹無聲〉已有描述。我想，那座黑獄，既是物理上的，也是心理上的，將唐伯虎緊緊地箍住，讓他窒息。但我們或許還應對錦衣衛的打手心存感激，近半年的審訊中，他們沒有將唐伯虎施以剁指、斷手的刑罰，否則，藝術史上的唐伯虎就不存在了，他的畫，也不會出現在故宮博物院收藏裏，唐伯虎即使活下去，他的身影也將消隱於引車賣漿者流，就像余華筆下的福貴，在村野山間消失無蹤。直到此時，唐伯虎才意識到，那個人去樓空的家，並不是真正恐怖的深淵，只有眼前的黑暗才是。黑暗一層一層地塗抹着他的視野，把他的未來遮罩掉了。他終於理解了什麼叫無常——原來我們說的無常，實際是生命中的正常。他從此相信了佛陀說過的，「多修無常，已供諸佛；多修無常，得佛安慰；多修無常，得佛授記；多修無常，得佛加持。」或許就在這個時候，他為自己取了一個別號：六如居士。

「六如」，是依佛經所說：「一切有為法，如夢幻泡影，如露亦如電，應作如是觀」。

不知唐伯虎是在何時得知自己的新身份——浙藩小吏的，這或許是他此生能夠擔任的最高級別的行政職務，但他把這視為對自己的羞辱，把委任狀撕得粉碎。

當牢頭把他推搡出錦衣衛的大門時，已是秋天了。蘇州那個遙遠的家，突然深深地攫住了他的心。他歸心似箭，唯獨沒有想到，他的第二任妻，眼見丈夫的錦繡

前程轉眼成了空頭支票，便不失時機地向唐伯虎擺出一副魚死網破的鐵面。並非她勢利眼，而是他們身處的世界，本身就是一個勢利的世界。絕望之餘，唐伯虎給摯友文徵明寫了一封信，述説了自己的慘狀：

> 茲所經由，慘毒萬狀，眉目改觀，愧色滿面。衣焦不可伸，履缺不可納。僮奴據案，夫妻反目，舊有獰狗，當戶而噬。反視室中，甌甌破缺，衣履之外，靡有長物。西風鳴枯，蕭然羈客。嗟嗟咄咄，計無所出。將春掇桑椹，秋有橡實，餘者不迨，則寄口浮屠，日願一餐，蓋不謀其夕也。

於是，在經歷了親人亡故、被捕下獄、仕途阻斷之後，唐伯虎又被迫離了婚，以一紙休書，維持了自己最後的體面。

這一年，是弘治十三年（公元1500年）。

這一年，他畫了一幅《騎驢歸思圖》。五百多年後，我在上海博物館看到了這幅吳湖帆的舊藏，唐伯虎在畫上題寫的詩句清晰如昨：

> 乞求無得束書歸，依舊騎驢向翠微。
> 滿面風霜塵土氣，山妻相對有牛衣。

「山妻」，就是他剛剛分手的妻子。

而山徑上騎驢而歸的那個小人，應當就是唐伯虎自己。有藝術史家把畫中「那種不穩與不安的氣氛，視為是唐寅心境的表現」，高居翰認為：「唐寅畫中的一景一物都經過了精密的計算，傳達出一種騷動不安的感覺。其中的明暗對比更是強烈而唐突，片片濃墨十分有節奏地排列在整個構圖之中。」[7]

唐伯虎從此變成了一個人——沒有愛情，沒有家庭，沒有事業，與我們想像中的那個風流才子相去甚遠。除了自己的一身皮囊，他什麼都沒有，就像他自己所說的，「衣履之外，靡有長物」，比那隻名叫小強的蟑螂還要苦大仇深。唐伯虎決定遠行，他由蘇州出發，先後抵達鎮江、揚州、蕪湖、九江、廬山、武夷山、九鯉湖……在福建的九鯉湖邊，他像靈異故事裏的破落書生一樣，棲身在一座廟裏，這座廟就是九鯉廟。夜裏，這座廟果然賜給他一個夢，只是他沒有夢見美人，而是夢見有一萬塊墨錠從天而降，這似乎預示了他未來水墨事業的輝煌，他把這場夢，視為自己真正生命的開始。

7　[美]高居翰：《江岸送別——明代初期與中期繪畫》，北京：生活‧讀書‧新知三聯書店，2009年，第199頁。

三

美人秦蒻蘭大抵就是在這樣的情境下來到唐伯虎面前的。

或者說，是唐伯虎主動尋她而去。五個世紀的光陰，隔不住他們的相逢。唐伯虎一無所有，但他仍擁有一支筆，憑藉這支筆，他可以去任何想去的地方。

只不過這一次，唐伯虎戴上了陶穀的面具。因為那份豔遇，本來是屬於陶穀的。

說到陶穀，我們不得不複習一下五代、北宋的歷史。陶穀出生於唐天復三年（公元903年），只比韓熙載小一歲，曾在後晉、後漢、後周任職，後來投降了宋朝。這時，李煜的南唐政權還試圖垂死掙扎，趙匡胤就派陶穀前往南唐，勸說李煜投降。勸降過程中，陶穀根本沒有把南唐這個小國放在眼裏，言語頗為不遜，南唐君臣心裏憋着一口氣，卻又不便於發作，李煜於是想了一個辦法，要把他好好修理一番。

南唐都城南京的夜晚，瀲灔着香脂的氣息，柔媚甜膩。槳聲燈影裏的秦淮河，讓無數的文人把持不住，不是留下豔遇，就是留下香豔性感的文字。而明代錢謙益，既留下了豔遇，又留下了香豔文字：「秦淮一曲，煙水競其風華；桃葉諸姬，梅柳滋其妍翠，此金陵之初

盛也⋯⋯」[8] 從某種意義上説，南京本身就是一場巨大的豔遇，這樣的夜晚，不可能不讓陶穀神思飄蕩。陶穀就是在這樣的夜晚，在客棧「邂逅」了那個名叫秦蒻蘭的美人，至於她是怎樣出現的，他並不關心。他目光沉迷地注視着眼前這位散發着謎一樣香氣的神秘女子，她那張青春的臉讓他不能自已，頃刻之間，白日裏的莊嚴與傲慢蕩然無存。這無疑又是一場夜宴，一場只有兩個人參加的夜宴（書僮隱在銅爐的背後，只露出一隻胳膊和半張臉）。五百多年後，這場夜宴出現在唐伯虎的《陶穀贈詞圖》中，蠟燭、坐榻、微小的酒具，都烘托出夜晚的迷離氣氛。這是他們的情事到來之前的最後瞬間，空氣中嗅得出植物花果的香氣，聽得見彼此鎮靜而又顫抖的呼吸。這不是一個孤立的瞬間，有緣起，有發展，唐伯虎抓住了這個瞬間，畫出了男女之間這份若即若離的互相吸引。政治已經無足輕重，除了巫山雲雨，他的大腦裏一片空白，在一片恍惚裏，他夢想着匍匐在她的身上，用慾望十足的手摸索，尋找溫柔之鄉的神秘入口。秦蒻蘭就像傳奇小説中的女鬼，在深夜不期而至，又將在黎明前消失。她臨行前，陶穀專門寫了一首詞送給她。

第二天，陶穀重返李煜的宮殿，政治的莊嚴，又讓他臉上恢復了傲然的表情。李煜不動聲色，拿起酒杯，

8　　《列朝詩集小傳》，丁集，「金陵社集諸詩人」條。

站起身來向他敬酒，就在這時，一名歌妓從帷幕的後面款款走出來，陶穀下意識地盯着她看，心裏不由一驚——她居然就是昨夜的那個女子，她彈唱的，正是陶穀送她的那首詞。一瞬間，陶穀好像被李煜看到了私處，再也沒有了從前的威風，只是把頭深深地低下去，不敢正視李煜的目光。

唐伯虎定然是看不起陶穀的。儘管自己比陶穀落魄得多，但在心高氣傲的唐伯虎眼裏，陶穀充其量只是一個道貌岸然的既得利益者，一個古代版的「雷政富」。與他相比，秦蒻蘭雖為藝妓，卻比他純潔和高貴。所以，唐伯虎把秦蒻蘭安排在整個畫輯的核心位置，身上潔白的衣裙，使她在夜色中格外顯眼。秦蒻蘭是真正的燭光，照亮了五百年後一個落魄書生的面龐。對於這樣的「邂逅」，唐伯虎等待多時。在他心裏，只有自己才配得上這樣的時刻，陶穀不配，儘管他在官場上如魚得水，但至少他的體型就不配，他腦滿腸肥假正經，腦袋裏是一堆狗屎，他應該讓出他五百年前坐過的那個位置，風流倜儻的唐伯虎剛好可以填補那個空白。

畫完，唐伯虎照例在畫上題了四句詩：

一宿姻緣逆旅中，短詞聊以識泥鴻。

當時我作陶承旨，何必尊前面發紅。

四

　　明朝是一個既壓抑沉重，又鬆弛放縱的朝代。北京
和蘇州，分別成為這兩個方向上的「形式代碼」。它
們相互對峙，以各自的方言宣揚着自己的哲學。去年
（2012年），故宮博物院故宮學研究所在蘇州舉辦《宮
廷與江南》國際學術研討會，在彼此的反差與聯動中構
建我們對於明朝的認識，這是這個我所供職的研究機構
舉辦的最有趣味的學術會議之一。

　　一方面，明朝編織着密密實實的統治之網，建立強
大的特務機構，將全體人民置於朝廷的監視下。明朝錦
衣衛的特務，官名「檢校」，他們的鐵面酷虐，令人聞
之膽寒。黃仁宇在評價朱元璋時代的明朝時說它「看來
好像一座大村莊」，但在我看來，它更像一座巨大的監
獄，帝國的所有臣民都被捆縛起來，置於當權者的監視
網下。這恰巧驗證了福柯的觀點：監獄是對社會結構的
一個生動的隱喻，因為它體現了權力的最根本的規訓特
徵。只有在監獄裏，紛繁的社會本身才能找到一個焦
點，一個醒目的結構圖，一個微縮的嚴酷模型，而個體
則是被這個無處不在的監獄之城所籠罩，個體就形成和
誕生於這個巨大的監獄所固有的規訓權力執着而耐心的
改造之中。[9] 明朝天啟年間（公元1621年至1627年）有

9　　參見汪民安：《身體、空間與後現代性》，南京：江蘇人民出版社，
　　2006年，第266頁。

一個著名的例子：四位朋友相聚飲酒，其中一人酒至半酣，大罵魏忠賢，另外三人嚇得不敢出聲。就在這時，房門被突然撞開，錦衣衛「檢校」蜂擁而入，將他們緝拿。罵人者被活剝人皮，另外三人因為沒有隨聲附和、站穩了政治立場而得到了獎勵。這座超級監獄，將社會上的每個人都置於極端恐怖的氣氛中，這當然要歸「功」於它的建立者朱元璋。據《國初事跡》記載，對於他們的工作成績，朱元璋曾經得意洋洋地稱道：「有此數人，譬如惡犬，則人怕。」

另一方面，明朝又有着動人的情致，商業社會的成熟發展，讓朱元璋精心構築的體制世界徹底鬆動，堅持「農業是基礎」、決心打造一個農業超級大國的朱元璋不會想到，農業秩序的恢復增加了農業的剩餘產品，而以軍事為目的的交通運輸建設，又為商品流通提供了條件，於是出現了卜正民在《縱樂的困惑》一書中描述過的有趣的現象：「商人們的貨物與政府的稅收物資在同一條運河上運輸，商業經紀人與國家的驛遞人員走的是同樣的道路，甚至他們手中拿着同樣的路程指南。」[10]

於是，唐伯虎這些體制的漏網之魚，就有了自由放浪的空間，豪言「不煉金丹不坐禪，不為商賈不耕田。閒來寫就青山賣，不使人間造孽錢。」我曾在〈張擇端的春天之旅〉中闡述過唐、宋兩代的民間社會，到了明

10　[加]卜正民：《縱樂的困惑——明代的商業與文化》，北京：生活·讀書·新知三聯書店，2004年，第12頁。

代，中國的民間文化在時間中繼續發酵，儘管朱元璋曾經下詔：要求士、農、工、商「四民」都要各守本業，醫生和算卦者都要留在本鄉，不得遠遊，嚴格限制人口流動。有人因祖母急病外出求醫，忘了帶路引，被常州呂城巡檢司查獲，送法司論罪。但是，明朝文人、商人與技藝之人的流動，依然給朝廷嚴密的戶口政策以巨大衝擊，帝國臣民封閉的生存空間也因此而被放大。在精神方面，鄭和下西洋與西方傳教士大舉來華，同樣使一元化的知識和信仰系統發生傾斜，假設沒有清兵入關，沒有乾隆皇帝懷着對外部世界的陌生感婉言謝絕了馬戛爾尼使團的貿易請求，沒有清代文字獄以儒家正統的名義對思想解放的極力封鎖，十七世紀以後的中國，或許真有可能迎來一場轟轟烈烈的文藝復興和工業革命——假設歷史真的可以「假設」，那麼，明清以降的所有中國史都將要推倒重來。這是一場由士人們策動的「和平演變」，明代士人已不可能像倪瓚那樣被專制的機器碾成碎片。這樣的時代氣氛，使文人們有條件放棄科考八股，轉而投向生命的藝術，造雅舍、築園林、納姬妾、召妓女，用自己悉心打造的生活空間，容納自己的世俗夢想。張岱曾把自己的人生目標歸納為：「好繁華，好精舍，好養婢，好孌童，好鮮衣，好美食，好駿馬，好華燈，好煙火，好梨園，好鼓吹，好古董，好花鳥」[11]。

11　[明]張岱：《琅嬛文集》，卷五，長沙：嶽麓書社，1985年，第199頁。

明式傢具簡潔靈動的經典造型，就是由張岱這樣的士人創造完成的。有論者說：「晚明思想界的一大貢獻，就在於掙脫了程朱理學滅絕人性的樊籬，大膽地肯定了人情、人性。」[12] 在這一前提下，城市開始取代山林，成為士大夫隱居的場所，因為他們已經不需要躲得太遠。陳獻章說「山林亦朝市，朝市亦山林」[13]；盧柟說：「大隱在朝市，何勞避世喧？」[14] 都是明代士人大隱於市的生存宣言。這一士風，在今日蘇州仍有遺存。幾乎每年春天，我都要前往蘇州，參加那裏的畫家們舉行的「花宴」，就是用各色春花烹製的美食，在園林裏，飲詩、賦詩、寫字、畫畫，在月色下聆聽一支古曲，或崑曲《牡丹亭》。有一年中秋，我們甚至把「花宴」搬到太湖的一艘清代古船上，看着巨大的月亮帶着橙黃的色澤從幽黑的湖水上升起來。也有時，我一個人坐在畫家葉放自造的園子裏，看白牆上花窗、廊柱的投影隨光線而安靜地移動，像觀看一場放映中的默片，心裏想起遙遠的張岱，曾在深夜裏登上杭州城南的龍山，坐在一座城隍廟的山門口，凝望着迷人的雪景，有一名美人，正坐在身邊，侍酒吹簫。

12　鄧曉東：《唐寅研究》，北京：人民出版社，2012年，第131頁。

13　[明]陳獻章：《陳獻章集》，卷四，北京：中華書局，1987年，第364頁。

14　[明]盧柟：《蠛蠓集》，卷四，見《珂雪齋近集》，卷三，上海：上海書店，1986年，第99頁。

每個時代都有它自己的主題。五代是一個禮崩樂壞的時代，孔子所倡導的「樂感文化」早已淪為「八佾舞於庭」的荒靡淫亂，失控的慾望裹挾着人性，向着道德的最低點衝刺。美女們豐腴的舞姿無法掩蓋韓熙載內心的空寂，滲透紙背的，不僅是傷國之淚，更是對道德崩潰的徹底絕望；而在明代，理學主張「理一分殊」，強調道德具有如法規似的普遍性，向本能的慾望發出挑戰，提出了「存天理，滅人慾」和「餓死事小，失節事大」的響亮口號，天平又擺向另一端，發展成一種極權主義文化，把柔情似水的女性變作一具具沒有情感的乾屍。李澤厚說：「一句『餓死事小，失節事大』的語錄，曾使多少婦女有了流不盡的眼淚和苦難。那些至今偶爾還可看到的高聳的石頭牌坊──貞節坊、烈女坊，是多少個『孤燈挑盡未能眠』的痛楚情感的凝聚物。而一頂『名教罪人』的帽子，又壓死了多少有志於進步或改革的男子漢。戴東原、譚嗣同滿懷悲憤的控訴，清楚地說明了宋明理學給中國社會和中國人民帶來的歷史性的損傷。」[15]

更大的荒謬在於，這些仁義道德的倡導者，自己卻蠅營狗苟，男盜女娼。所有的清規戒律都是針對平民百姓的，權力者自身卻不受到限制。於是，這些清規戒律

15　李澤厚：《中國古代思想史論》，合肥：安徽文藝出版社，1994年，第251頁。

非但不能對慾望進行有效的管束，相反更加突顯了當權者的權力特區。韓熙載和陶穀都是權力者，兩性關係對於他們而言，不過是政治權力的延伸而已，因此，在他們的兩性關係中，支付的只是權力成本，而無須交付真實情感——兩性關係只能驗證他們的佔有能力，而無法測量他們的情感深度。與〈韓熙載，最後的晚餐〉中所描述的五代的繁華逸樂相比，宋明兩代的狀況沒有絲毫的改善，連叫喊着「革盡人慾，復盡天理」[16]的朱熹都不能免俗，據他的同僚葉紹翁揭發，朱熹不僅曾「誘引尼姑二人以為寵妾，每之官則與偕行」，而且「塚婦不夫而自孕」[17]，玩得比唐伯虎還要過火，在「天理」面前，他的「人慾」勢不可擋，以至於面對老友葉紹翁的揭發，朱熹供認不諱，向皇帝謝罪說：「臣乃草茅賤士，章句腐儒，唯知偽學之傳，豈識明時之用。」[18]這份自知之明，比起陶穀的道貌岸然要可愛得多，也使朱熹那張義正辭嚴的標準有了幾分生動的情致。

與韓熙載和陶穀這些權力者相比，皇帝的無恥更加登峰造極，明代紫禁城鱗次櫛比的後宮建築就是對權力者性特權最視覺化的注解，前朝（三大殿）是帝王們佈道的廟堂，而後宮則是他們尋歡的樂園。他們的特權，

16　[南宋]朱熹：《朱子語類》，卷十三。
17　[南宋]葉紹翁：《四朝聞見錄》，丁集，「慶元黨」條。
18　[南宋]朱熹：《朱文公集》，卷八五。

已經讓他們感受到生命中不能承受之重──漢儒成康甚至為天子設計了在半個月內同一百多個女人睡覺的程序表，假如沒有公休日，那麼天子則平均每天要御女八人次，堪稱後宮的勞動模範。即使到了明代，這種重體力勞動仍然讓許多帝王樂此不疲，明武宗聽一位名叫于永的錦衣衛官員進言說，「回回女皙潤而瑳粲」，於是一次徵集十二名西域美女，在豹房裏尋歡作樂，歌舞達旦。無論多麼強悍的皇帝，都難以承擔如此艱辛的體力活，許多皇帝過勞而死。對此，魏了翁的評價是：「雖金石之軀，不足支也！」[19] 權力消解了權力，這是權力的悖論，也是權力者的宿命。

與此相對應，在這些普遍戒律的威懾下，又形成大面積的性飢餓。在私有化時代，性的權力不可能是均等的。對此，蒲松齡在〈青梅〉的結尾做出過如下總結：「天生佳麗，固將以報名賢；而世俗之王公，乃留以贈紈綺。此造物所必爭也。」[20] 因此，蒲松齡才在《聊齋志異》裏說：「倘得佳人，鬼且不懼，而況於狐。」「若得麗人，狐亦自佳。」[21] 這是底層文人在雙重飢餓之下產生的幻覺。那些仕進無途的生員，志存高遠，卻在現實中難有立足之地。根據史料記載，一介生員，一

19 陳東原：《中國婦女生活史》，上海：上海書店出版社，1984年，第35至36頁。

20 陳東原：《中國婦女生活史》，第476頁。

21 陳東原：《中國婦女生活史》，第566頁。

年所得廩膳銀只有十八兩，維持生活，實在是捉襟見肘，「學宮敗敝，生員無肄業之外，兼之家貧，家中無專門的書齋一類清靜之所供讀書，一些窮秀才就只好改而在僧舍、神閣、社學寄食肄業。」[22] 楊繼盛曾經在自述中對他在考取生員後在社學讀書的場所有這樣的描述：「所居房三間，前後無門，又乏炭柴、炕席，嘗起臥冰霜，而寒苦極矣。」[23] 這就是書生的「豔遇」通常發生在古廟寒舍的原因。愛情本來很難，這個時代使它更難。也只有憑藉文學和藝術這樣的幻術，他們才能實現內心深處的夢想。

五

《陶穀贈詞圖》顛倒了藝妓與權貴的空間關係，唐伯虎把秦蒻蘭放在畫幅的核心，使她那個空間的真正主宰者，而不是相反。

袁枚說，「偽名儒，不如真名妓」。袁枚比唐伯虎晚出生二百四十六年，倘若他們相遇，一定引為知己。

這句話裏包含着兩層含義，一是對所謂名儒的輕蔑，二是對妓女的尊重。

22　陳寶良：《明代社會生活史》，北京：中國社會科學出版社，2004年，第93頁。

23　[明]楊繼盛：《楊忠湣集》，卷三，文淵閣《四庫全書》本。

賣身者為娼，賣藝者為妓。中國歷史上的名妓通常不會與嫖客肉身相搏，竹肉丹青，紅牙檀板，舞衫歌扇，盡態極妍，我們絕不可以今日的三陪女郎推想昔日的風流餘韻。南齊時錢塘第一名妓蘇小小，「檀板輕敲，唱徹〈黃金縷〉」，這份優雅，被曹聚仁先生認作茶花女式的唯美主義者；她「生在西泠，死在西泠，葬在西泠，不負一生愛好山水」，這份飄逸，更「成為中國文人心頭一幅秘藏的聖符」。對明代名妓董小宛，余懷《板橋雜記》有這樣精緻的描述：「天資巧慧，容貌娟妍。七八歲時，阿母教以書翰，輒了了。少長，顧影自憐，針神曲聖，食譜茶經，莫不精曉……慕吳門山水，徙居半塘，小築河濱，竹籬茅舍。經其戶者，則時聞詠詩聲或鼓琴聲」。

　　在許多朝代，藝妓幾乎成了一種文化現象。卜正民（Timothy Brook）說：「它將妓女的純粹性關係重新塑造成一種文化關係」[24]，蘇州友人王稼句在〈花船〉一文中寫道：「蘇州妓女久享盛名，她們大都工於一藝，或琵琶，或鼓板，或崑曲，或小調，間也有能詩善畫的，撫琴彈橫的，壺邊日月，醉中天地，真是狎客們的快樂時光。」[25] 在崇尚「女子無才便是德」的社會裏，她們

24　[加]卜正民：《縱樂的困惑——明代的商業與文化》，第266頁。

25　王稼句：〈花船〉，原載《東方藝術‧經典》，2006年11月下半月刊。

的灑脫風雅、飄逸自如，就具有了精神上的反抗意義，這與那些懷才不遇、忠誠無所投靠的民間士人的內心是吻合的，她們不僅是他們生命中的伴侶，也構成了文化上的「他者」，透過她們，文人們可以更清晰地看到自己的影像。

至於他們之間的感情能有多少愛情的成分，陶慕寧先生以唐代傳奇中的〈李娃傳〉和〈霍小玉傳〉為例分析道：「貴戚豪族為了聲色之好不惜一擲千金，青樓名妓則借此享受貴族的生活方式。正因為這種經濟上的依附關係，決定了妓女不能有真正的愛情，只要嫖客的囊中金盡，妓女就應該與之了斷，別抱琵琶。但這種朝秦暮楚的生活顯然又是違背人性的，特別是對於霍小玉、李娃這樣天真未泯、青春韶年的妓女。於是她們雙雙墜入愛河。受當時社會風氣的影響，她們看中的又都是個儻風流的青年士人⋯⋯霍小玉當然不愧是中國文學史女性人物畫廊中最有光彩的形象之一。她的美，在於純情與執着。她的出身、容貌與修養，都決定了她不會甘心於送往迎來的風月生涯，而必然要從士林中物色一位才子以託終身。」[26] 許多藝妓，血脈裏流淌的都是文人的夢魂，她們渴盼着通過一夕的相擁而眠，換來終生的廝守。

26　陶慕寧：《青樓文學與中國文化》，北京：東方出版社，1993年，第47、48頁。

國破家亡的年代，對愛的忠貞又成為對國家忠誠的隱喻，殉情與殉國一樣受到尊敬。比如豔驚兩朝帝王的花蕊夫人，丈夫孟昶是五代時後蜀國的君主。她貌美且有詩才，曾作「宮詞」百首。她詩名大，膽色亦大。北宋乾德三年（公元965年），宋軍滅蜀，她丈夫率國投降，被封為秦國公，但她始終忠於蜀國。宋太祖既垂涎於她的美色，又仰慕她的宮詞，召她入宮，欲納之為妃。她寫詩答道：

　　君王城上豎降旗，妾在深宮哪得知。
　　十四萬人齊解甲，更無一個是男兒！

　　趙匡胤迷戀她的美色而不能自拔，他的弟弟趙光義耽心因此誤國，就藉口她寫反詩，把她殺死了。從此，在中國民間，多了一個美麗的女神——「芙蓉花神」。

　　這樣的故事，在歷代名妓的身上一遍遍地重演過。中國古代十大名妓——蘇小小、薛濤、李師師、梁紅玉、陳圓圓、柳如是、董小宛、李香君、賽金花、小鳳仙，許多在重大歷史節點上表現出超越男人的膽氣，比男人更像是「純爺們兒」。北宋名妓李師師，號為「飛將軍」，汴京被攻破之後，她不願侍候金主，也沒有像宋徽宗那樣苟且偷生，而是抓起一支金簪刺向自己鮮嫩的喉嚨，自殺未遂，又折斷金簪吞下。清人黃廷鑒《琳

琅秘室叢書‧跋》稱讚她「饒有烈丈夫概，亦不幸陷身倡賤，不得與墜崖斷臂之儔，爭輝彤史也。」梁紅玉是抗金女英雄，她曾經的身份，卻是京口營妓。陳圓圓、柳如是、董小宛、李香君在明朝覆亡的背景下表現出的氣節，被反復言說過，需要一提的，卻是清末賽金花，因為民國以來，賽金花被娛樂化了，直到田沁鑫的話劇《風華絕代》，才開始重新審視她身上的尊嚴。庚子之變中，皇親國戚逃得飛快，留下一座不設防的首都給八國聯軍屠戮，唯有賽金花一人走向血腥的刀刃，用流利的德語告訴那些正在殺人的德國士兵：我是你們德國皇帝威廉二世和皇后維多利亞的好朋友，還拿出了她當年同德國皇帝和皇后的合影給他們看，德國士兵認出了他們的皇帝和皇后，立即舉手行禮，並聽從賽金花的勸告。賽金花以當年大清帝國駐德公使夫人的身份求見八國聯軍總司令瓦德西，勸說他下令停止在北京的野蠻行為，整肅軍紀。此時，帝國的「外交部門」早已癱瘓，整個國家「更無一個是男兒」，唯有一名妓女，填補了神聖的政治空間，與侵略者展開「交涉」。帝國的官員們失語了，只有妓女在說話，這是何等的諷刺。有人把政治家比喻成妓女，以賽金花的經歷看，這是對妓女的污蔑。至少在這個歷史節點上，政治家的表現遠遠比不上妓女。這些帝國大員，吹牛比誰都俐落，在危險面前卻跑得比兔子還快。然而，這樣的「越制」，還是成了

賽金花的「小辮子」，被慈禧太后緊緊地攥在手裏，一俟太后回鑾，就下令將賽金花關進刑部黑牢，而那些被她所拯救的人們，也因嫌棄她「吃官司」的「穢氣」而不再上門，唯有她與瓦德西的「八卦」廣為流傳。國家喪亂，已不是軍事的失敗，而是道德人心的不可救藥，死到臨頭了，還沒有人知道是怎麼死的。關於那些廣為流傳的「八卦」，北京大學教授劉半農和他的學生商鴻逵在《賽金花本事》的序言中寫道：「瓦到北京，年已六十八歲，那麼，她在歐洲時，瓦已半百之翁矣！一個十六七歲的少婦，會迷戀上一五十開外的異族老頭兒，豈不笑話！」[27] 劉半農説：「中國有兩個『寶貝』，慈禧與賽金花，一個在朝，一個在野；一個賣國，一個賣身；一個可恨，一個可憐。」胡適感歎：「北大教授，為妓女寫傳還史無前例。」

當年「夜泊秦淮」的唐代詩人杜牧不會想到，國破家亡之際，許多妓女已不再是「不知亡國恨」的「商女」，而是出了許多壯烈之士，是真正的脂粉英雄。我從葉兆言的書裏讀到過這樣的話：「豔絕風塵，俠骨芳心，雖然是妓，卻比男子漢大丈夫更愛國。人們不願意忘掉這些傾國傾城的名妓，在詩文中一再提到，溫舊

27　劉半農等：《賽金花本事》，北京：中國人民大學出版社，2006年，第2頁。

夢，寄遐思，借歷史的傷疤，抒發自己心頭的憂恨。」[28]
很多年前，我曾經在一篇文章中提到薛濤，被人嘲笑為
「美化妓女」，但是我想，無論是一心向上爬的權貴，
還是當下那些待價而沽的女性，不過是在以一種體面的
方式出賣自己——賣朋友、賣人格、賣肉體，將一切能
賣的東西全部廢物利用，明碼標價。他們心裏沒有絲毫
的神聖感，沒有對價值的堅守，因為他們心裏，利益是
唯一的價值，正如在唐伯虎筆下，陶穀不過是一個政治
上的賣身者，空有一副上流社會的皮囊，不過是個聞香
下馬、摸黑上床的貨色，與秦蒻蘭相比，自是低下了許
多。

六

美夢如蝶，翩然而落。
不知他在夢蝶，還是蝶在夢他。
也不知何時睡去，何時醒來。

唐伯虎沉浸在夢中。夜風夾帶着芝蘭的氣息，吹動
着他的頭髮，也讓他的夢，生出許多皺褶，像被單，像
流雲，像水浪，殘留着掙扎的痕跡，像命運一樣反反復
復，無法度量，無法證明，無法留存。

28　葉兆言：《舊影秦淮》，南京：南京大學出版社，2011年，第3頁。

唐伯虎不願做「春如舊、人空瘦」的陸游，他留連於風月樓台、燈炧酒闌、尊罍絲管，「浪遊淮揚，極聲伎之樂」[29]。《明史》說他「初尚才情，晚年頹然自放，謂後人知我不在此，論者傷之」[30]。這論者，當然包括他一生中最好的朋友文徵明。文徵明不像唐伯虎那樣，具有「浪漫主義人格」，不喜歡唐伯虎的縱情恣肆，不喜歡他的破罐子破摔。他多次寫信規勸。但唐伯虎這個性情中人、性中情人不會聽從他的教誨，兩人差點因此而翻臉。成化二十一年（公元1485年），16歲的唐伯虎在蘇州府學參加生員考試，以第一名的優異成績考中秀才，他們在那一年相識，後來又結識了祝允明、都穆、張靈這些朋友。每當唐伯虎陷入困境，一籌莫展，文徵明都會伸出援手。《文徵明集》收集的有關唐伯虎的40件詩文作品中，有32件是題在唐伯虎畫上的詩或者跋，堪稱兩位大師的詩、書、畫合璧之作。北京故宮博物院收藏的唐伯虎畫作中，有一幅《毅庵圖》卷，卷首「毅庵」二字就是文徵明題，有文徵明題字的還有很多，如《清樾吟窩圖》等。他們的關係，堪稱「同志加兄弟」。《散花庵叢語》記載，有一次唐伯虎要跟好友文徵明開玩笑，約他同遊飲石湖，事先找好幾名妓女，在船裏守株待兔，待酒至半酣時，妓女們突然間原形畢

29　[明]唐寅：〈自醉壎言〉，《唐伯虎全集》，軼事卷二。
30　[清]張廷玉等：《明史》，第4914頁。

露，讓文徵明大驚失色，狼狽逃竄，妓女們嬌聲浪語，圍追堵截，把文徵明嚇得大呼小叫，差點掉到水裏，情急之下，找了一隻舴艋舟，才落荒而逃。

安妮·克萊普說：文徵明這個名字「在中國歷史上代表了一種集文人、官僚、詩人、藝術家於一身的傳統儒家的理想典型，一個在人品和事業上都無可挑剔的人。」[31] 他23歲時娶妻，一生沒有納妾，也從未尋花問柳，他是真正意義上的正人君子，不是裝孫子，不偽道學。對此，唐伯虎還是深懷敬意的，他在〈又與文徵明書〉中這樣寫：

> [徵明] 遇貴介也，飲酒也，聲色也，花鳥也，泊乎其無心，而有斷在其中，雖萬變於前，而有不可動者。[32]

文徵明有着唐伯虎所缺少的圓潤與通達，唐伯虎和朋友張靈在池塘裏打水仗，顯然不是正襟危坐的那號人，確有幾分周星馳式的「無厘頭」。性格即命運，兩人的道路，也因此而判若雲泥──文徵明踏上了光榮的仕途，而唐伯虎只能在市井間廝混，在貧困線上掙扎。中國歷史上不缺文徵明這樣端莊穩重的人，卻缺少像唐

31 　轉引自[美]巫鴻：《重屏：中國繪畫中的媒材與再現》，上海：上海人民出版社，2009年，第156頁。

32 　[明]唐寅：〈又與文徵明書〉，《唐伯虎全集》，北京：中國美術學院出版社，2002年，第224頁。

伯虎這樣好玩的人，有人說後來曹雪芹寫《紅樓夢》，那個「行為偏僻性乖張，哪管世人誹謗」的賈寶玉身上就有唐伯虎的影子。當然，文徵明篤信崇高，堅守儒家價值，為官剛直，連嚴嵩都不放在眼裏（腐敗的大明王朝，確乎成就了一些像文徵明這樣的道德完美主義者），這種生命的莊嚴感，即使一心「躲避崇高」的唐伯虎也並不否定。唐伯虎式的叛逆需要勇氣，文徵明式的堅守亦難能可貴，他們的友情，剛好成為不同文化價值彼此制衡、補充、互動的最生動的隱喻。正是這種相互間的制衡與吸引，使唐伯虎的縱慾成為一種有節制的抵抗，而沒有像其後的李贄那樣走向新的極端，在狂禪思想的影響下一味放縱自然情慾，使人性的蘇醒走向了情慾氾濫的不歸之途。相反，在許多詩中，唐伯虎甚至流露了自己對文徵明式的濟世立功的渴望：

俠客重功名，西北請專征。

慣戰弓刀捷，酬知性命輕。

孟公好驚座，郭解始橫行。

相將李都尉，一夜出平城。[33]

但唐伯虎畢竟是唐伯虎，像賈寶玉，一心在女兒國裏流連忘返，把別人的評說拋在腦後。我想起李贄曾

33　[明]唐寅：〈俠客〉，《唐伯虎全集》，第13頁。

說：「夫天生一人，自有一人之用，不待取給於孔子而後足也。若必待取足於孔子，則千古以前無孔子，終不得為人乎？」[34] 意思是說，每個人都有屬於他自己的命運，沒有必要以孔子或者其他什麼子的語錄作繭自縛，否則，假如千古以前沒有孔子，難道我們就不是人了嗎？這份開朗曠達，有如清代汪景祺說過的一句名言：「知我罪我，聽之而已」[35]；我的朋友、畫家冷冰川說過的一句更鋒利的話：

　　「我的缺陷是我個性中的一部分，我的缺陷你都無法學到。」[36]

<center>七</center>

　　唐伯虎與秋香的故事，明代嘉靖或萬曆年間嘉興人項元汴的筆記《蕉窗雜錄》中就有記載，後來，周玄暐的《涇林雜記》一書關於唐伯虎與秋香的故事更為詳細，基本上形成了「三笑」的故事雛形。最著名的，當還是明朝末年，馮夢龍《警世通言》中的小說〈唐解元一笑姻緣〉，將唐伯虎與秋香的姻緣寫得如夢如幻，千迴百轉。此外，明末還有孟舜卿寫的〈花前一笑〉，單

34　[明]李贄：《焚書》，北京：中華書局，2002年，第13頁。
35　[清]汪景祺：《讀書堂西征隨筆・自序》。
36　冷冰川：《縱情之痛》，石家莊：河北教育出版社，2003年，第134頁。

人月寫的《花舫緣》等雜劇，用舞台演出的形式，使這一故事更加普及。實際上，據《茶餘客話》和《耳談》等筆記記載，明代歷史上的確有件為一個婢女而賣身為奴的事，但這是一個名叫陳立超的書生，好事者把它附會到唐伯虎名下。

關於秋香，史家也考出了她的來歷——她是明朝成化年間南京妓女，叫林奴兒，又名金蘭，秋香則是她的號。秋香生於明景泰元年（公元1450年），比唐伯虎足足大二十歲。她出身官宦人家，自幼聰明伶俐，熟讀詩書，酷愛書畫。可惜未到及笄之年，父母就不幸雙亡，她由伯父領養。幾年之後，伯父見秋香已長成姿色嬌豔的窈窕淑女，便帶她到南都金陵，秋香因生活所迫，只得在聲色場中作官妓。美貌聰慧，冠豔一時。後來，她又從史廷直、王元父、沈周（唐伯虎的老師）學過繪畫，筆墨清潤淡雅。明代《畫史》評價她：「秋香學畫於史廷直、王元父二人，筆最清潤。」後來，秋香脫籍從良；有老相好想和她再敘舊情，她畫柳於扇，題詩婉拒。詩是這樣寫的：

昔日章台舞細腰，任君攀折嫩枝條。
如今寫入丹青裏，不許東風再動搖。

也就是說，唐伯虎與秋香的「姻緣」，純粹是由文

人小説家「撮合」成的，或者説，唐伯虎在《陶穀贈詞圖》中營造的自己與秦蕘蘭的不可能的豔遇，在話本小説中變成可能。這是來自後人的善意。唐伯虎的情夢，在他死後不僅沒有失散，反而被逐步培育、放大。他們故意讓唐伯虎闖進朱門豪宅，讓他和達官貴人插科打諢；故意讓唐伯虎與自己心愛的女人結為連理。實際上，那些都是他們自己的夢，而唐伯虎，不過是他們夢裏的道具而已。他們借用了唐伯虎的身軀，走進美人嫋娜的圖畫。

八

弘治十六年（公元1503年），現實中的唐伯虎在桃花塢買了一塊地，到正德二年（公元1507年），造好了自己的隱居之所——桃花庵。那裏據説曾經是北宋紹聖年間（公元1094年至1098年）章楶的別墅，早已荒蕪，只有池沼的遺跡。唐伯虎買的，只是廢園的一角，位置在今天的蘇州廖家巷。《六如居士外集》記載，每見花落，唐伯虎都會把花瓣一一撿拾起來，用錦囊裝好，在藥欄東畔埋葬，還寫了那首著名的〈落花詩〉，詩曰：

花落花開總屬春，開時休羨落休嗔。

好知青草骷髏塚，就是紅樓掩面人。

……

沈九娘應當就是在這一時期來到唐伯虎身邊的。關於沈九娘，能夠找到的史料不多，據說她是蘇州的名妓。明代文人以狎妓為時尚，但娶名妓為妻者並不多見，這足以證明唐伯虎的特立獨行。他不僅愛上藝妓，而且愛出了天長地久。這份愛，比當年窮死的柳永被妓女們集資安葬、年年憑弔更加盪氣迴腸。一位當代才女說：「愛一個人，倘若沒有求的勇氣，就像沒有翅膀不能飛越滄海。」[37] 唐伯虎並非只是沉醉於在《陶穀贈詞圖》裏的那場虛構的旅行，他希望在深夜裏抓住那縷從遠處飄來的夢。

　　藝術的路，歸根結底是回家的路。青春年代的所有衝動，包括抵抗、拒絕、挑戰、縱情在內，遲早會使人疲倦，一個人最終需要的，只是一個溫暖的懷抱，可以讓人忘記風雨、坎坷、悽惶，讓人安心地老去。他畫山水，始終不忘畫一片可以棲居的屋舍，那是一介書生與現實對峙的心理空間——北京故宮博物院藏《山水》卷、《錢塘景物》軸、《風木圖》卷、《事茗圖》卷、《毅庵圖》卷、《幽人燕坐圖》軸、《貞壽堂圖》卷、《雙監行窩圖》卷等，概莫能外。他畫女人，則是美豔中帶着孤獨，比如《孟蜀宮妓圖》軸（圖5.2），雖然花團錦簇，卻個個弱不禁風，著名的《秋風紈扇圖》軸（圖5.3），那位手執紈扇、佇立在秋風裏的美人，高高

37　安意如：《人生若只如初見》，第186頁。

挽起的髮髻，烏黑如緞，亭亭玉立的身姿，輕輕飄拂的裙帶，勾勒出一種孤絕的美，唯有眼神裏揮之不去的荒涼與憂傷告訴我們，她同樣等待着愛情的撫慰。只有愛情，能夠對抗空間的廣漠和歲月的無常。「死生契闊，與子成說。執子之手，與子偕老。」[38] 這是《詩經》裏發出的古老聲音，意思是：「生死離合，都是我們無法控制的力量，然而，我們永遠在一起，一生一世永不分別，卻是我們早已約定的諾言，我會緊緊握住你的手，與你一道走完今生的路程。」唐伯虎和沈九娘在黑暗中摸索到了對方的手，手的溫度告訴他們，這一次不是幻覺。他們的手一旦握在一起，就再也不想鬆開了。他只想在這桃花塢裏畫青山美人，做天地學問，終了此身。我們可以從張明弼對冒辟疆董小宛婚姻生活的描述，體會到唐伯虎與沈九娘的彼此投契：

> 日坐畫苑書圃中，撫桐瑟、賞茗香，評品人物山水，鑒別金石鼎彝，閒吟得句與采輯詩史，必捧觀席為書之。意所欲得與意所未及，必控弦追箭以赴之……相得之樂，兩人恆云天壤間未之有也。[39]

安徽省蕪湖市越劇團曾經排演過一齣越劇《唐伯虎

38　《詩經》，上卷，北京：中華書局，2011年，第77頁。
39　轉引自陶慕寧：《青樓文學與中國文化》，第185頁。

5.2　[明]唐伯虎《孟蜀宮妓圖》（局部）　北京故宮博物院藏

　故宮的風花雪月

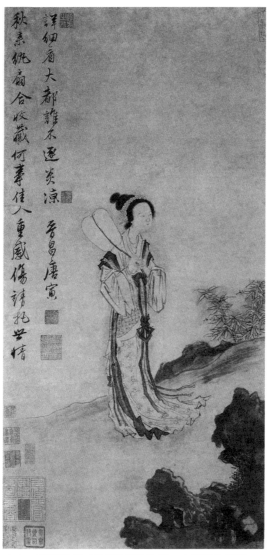

秋來紈扇合收藏　何事佳人重感傷　請托幽情　詳細看　大都誰不逐炎涼　晉昌唐寅

5.3　[明]唐伯虎《秋風紈扇圖》軸　上海博物館藏

死生契闊，與子成說　·199·

與沈九娘》，講述沈九娘與唐伯虎共患難的故事，飾演唐伯虎的演員是著名越劇表演藝術家徐玉蘭的學生賀安珠。儘管不乏戲劇性的誇張，但大的框架是不錯的。

唐伯虎生活困頓，畫賣得並不好。正德十三年（公元1518年），唐伯虎49歲，作詩自嘲：

青衫白髮老癡頑，筆硯生涯苦食艱。
湖上水田人不要，誰來買我畫中山。

但沈九娘始終不離不棄，家裏有時連柴米錢也無着落，一家人的生活就全靠九娘艱苦維持。兩個在浮華裏浸泡過的人，丟去了光環，穿越了各自的界限，在真實的世界裏相濡以沫。唐伯虎終於摒棄了無法確定的歸屬感，以及道德和情感上的舉棋不定，找到了自己可靠的歸宿。何良俊在《四友齋叢說》中記載，唐伯虎晚年，住在吳趨坊，經常獨坐在臨街的一幢小樓上，在經歷了無數次的斷腸之痛後，心裏是一片風輕雲淡；假如有人找他求畫，則一定要帶上一壺酒，他會擎着酒壺，暢飲一整天。醉眼看沈九娘，紅顏已逝的老妻在他眼裏依然貌美如昔，帶着本性裏的純情與執着，盛開如花。

2013年4月5日至11日寫於四川康定
5月5日至10日改於北京
5月20日至25日改於深圳

如花美眷，似水流年

一

　　那12位清豔的美人露出真容的時候，故宮人沒有對它們給以特別的注意。如果放在今天，畫面上的線條韻致，還算得上工巧，但在故宮的古畫世界裏，就顯得微不足道了，像揚之水所說，畫上的美女，固然「個個面目姣好，儀態優雅，卻是整齊劃一毫無個性風采」[1]。她們纖細的身影，被故宮成群的美女湮沒了。北京故宮博物院收藏的美人圖（或叫「仕女圖」）中，林林總總，不乏美術史上的經典，比如東晉顧愷之的《列女仁智圖》（宋摹本），唐代周昉（傳）的《揮扇仕女圖》，前文提到過的五代顧閎中的《韓熙載夜宴圖》（宋摹本，圖2.1），元代周朗的《杜秋娘圖》，明代唐寅的《孟蜀宮妓圖》（圖5.2）、《秋風紈扇圖》（圖5.3），明代佚名的《千秋絕豔圖》，清代改琦的《仕女冊》……紫禁城本身就是一個搜集美女的容器，不僅搜集現世的美女，而且搜集往昔的美女。因為從本質上

1　揚之水：〈有美一人〉，見《無計花間住》，上海：上海人民出版社，2011年，第155頁。

6.1　清人畫「十二美人圖」之一：《裝裝對鏡》
北京故宮博物院藏

　故宮的風花雪月

6.2 「十二美人圖」之二：《烘爐觀雪》

6.3　「十二美人圖」之三：《倚門觀竹》

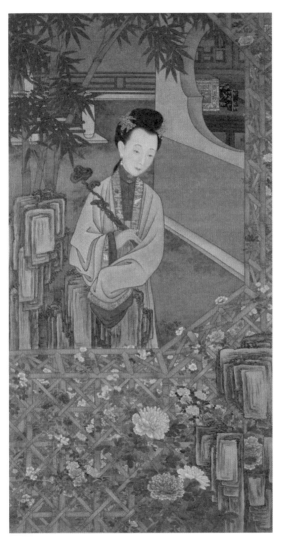

6.4 「十二美人圖」之四：《立持如意》

6.5　「十二美人圖」之五：《桐蔭品茗》

　故宮的風花雪月

6.6 「十二美人圖」之六：《撫書低吟》

6.7　「十二美人圖」之七：《消夏賞蝶》

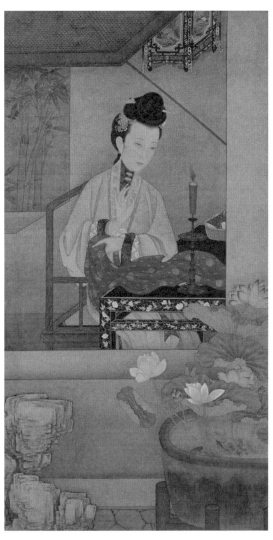

6.8　「十二美人圖」之八：《燭下縫衣》

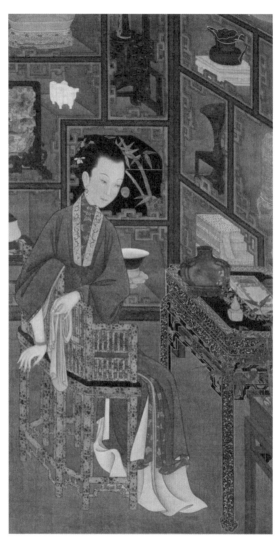

6.9　「十二美人圖」之九：《博古幽思》

　故宮的風花雪月

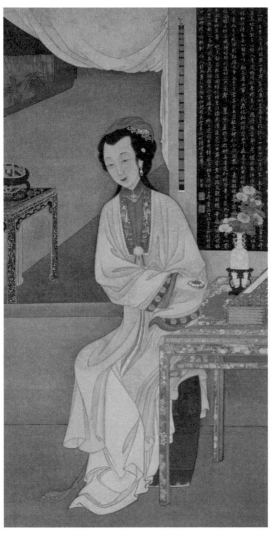

6.10　「十二美人圖」之十：《持表觀菊》

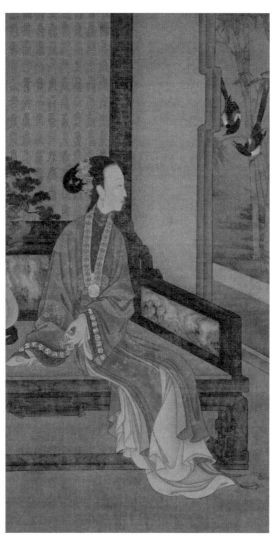

6.11　「十二美人圖」之十一：《倚榻觀鵲》

　故宮的風花雪月

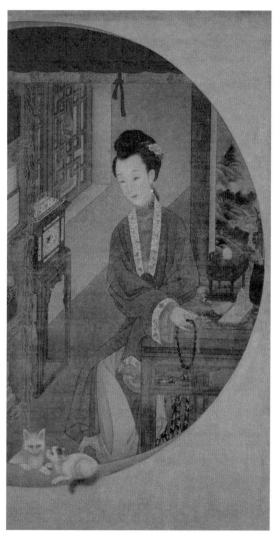

6.12　「十二美人圖」之十二：《撚珠觀貓》

講，美女是一種時間現象，就像四季中的花朵、朝夕間的雲霞。如花美眷，似水流年，對於每個個體來說，容貌的美麗都不可能天長地久，只有回憶是永久的，所以歷朝歷代的畫家，都用自己的畫來挽留美女的青春，為這些理想女性留下一份以供追憶的標本。借助於紙的韌性，她們的容顏獲得了抗拒時間的力量。於是，各個朝代的美女就這樣雲集在紫禁城裏，緊密圍繞在皇帝的周圍。發自她們身體深處的幽香，混合着庭院裏的花香，宮殿深處的木料陳香，以及麝香、瑞腦、龍涎的香氣，在宮殿的上空形成了一種奇特味道，像一層若有若無的香蠟，把宮殿緊緊圍裹起來。這些來路各異的美女，眾志成城地強化了帝王的權力，使他們不僅可以佔盡當世的美女，還可以佔有過往的美女，使他們成為空間和時間上的真正王者。

1950年的一天，新生共和國建立只有幾個月的時間，北京故宮博物院的工作人員楊臣彬和石雨村輕輕推開庫房的大門，在清點庫房時，意外發現了一組巨大的絹畫[2]，每幅有近二米高，近一米寬，輕輕揮去上面的塵土，12位古裝美人的冰肌雪骨便顯露出來——每幅一人，她們的身形體量，與真人無異（圖6.1至圖6.12）。

2 美術史家、美國哈佛大學美術史系終身教授巫鴻在《時空中的美術》一書中提到，他在1993年同楊臣彬和石雨村的談話中聽到他們1950年清點庫房時發現12幅美人圖的往事，見巫鴻：《時空中的美術》，第296頁，注48。

我找來北京故宮博物院當時的院長馬衡先生的日記，從1950年1月1日一路查到12月31日，沒有對此事的任何記錄，可見此事的微小。那一年，接收當年南遷文物北歸，是北京故宮博物院的頭等大事。1月26日，1,500箱文物運抵和平門，共11車[3]，許多宮殿變作庫房，規模浩大的清點工作隨即展開。或許，這12幅美人圖的發現，就是在這個時候。這些舊時代的美女，在新時代裏羞怯地露個面，隨即又在大海一樣浩瀚的故宮文物中隱了身。

三十多年後，有人又重新提起它們。不是因為它們在藝術上讓人難忘，而是在它們的背後有越來越多的疑問冒出來，它們的未知性，放大了它們本身的魅力。

二

首先，沒有人知道它們的作者，因為畫上沒有款識。許多美術史家發現它黑骨立架，然後逐層用彩色烘染的畫法與利瑪竇帶來的西洋畫法吻合，從而推測它們與郎世寧有關，因為郎世寧進入宮廷，又剛好是康熙雍正兩朝之交，他給康熙、雍正兩位皇帝畫的畫像至今猶存，當然，這個範圍還可以擴大，因為還有幾位供奉內廷的著名畫家的畫風都與這12幅美人圖的畫風相近。

3　參見馬衡：《馬衡日記——一九四九年前後的故宮》，北京：紫禁城出版社，2006年，第110、111頁。

其次，沒有人知道這些美人是誰。她們身份可疑，來歷不明，帶着各自的神秘往事，站立在我們面前。畫中的閨房裏有一架書法屏風，上面有「破塵居士」的落款，還有「壺中天」、「圓明主人」這兩方小印，透露了它們與雍正的關係，因為這些都是雍正（胤禛）在康熙六十一年（公元1722年）登基以前所用的名號，仔細辨識，「破塵居士」在屏風上龍飛鳳舞寫下的那首詩是：

> 寒玉蕭蕭風滿枝，新泉細火待茶遲。
> 自驚歲暮頻臨鏡，只恐紅顏減舊時。
>
> 曉妝楚楚意深□，多少情懷倩竹吟，
> 風調每憐誰識得，分明對面有知心。

從乾隆時期搜集編輯的《世宗憲皇帝御製文集》卷二十六中，我們可以查到雍正皇帝〈美人把鏡圖〉四首，其中前兩首是：

> 手摘寒梅檻畔枝，新香細蕊上簪遲。
> 翠鬟梳就頻臨鏡，只覺紅顏減舊時。
>
> 曉妝髻插碧瑤簪，多少情懷倩竹吟。
> 風調每憐誰解會，分明對面有知心。

與美人圖中屏風上的文字只有幾字之差，《世宗憲皇帝御製文集》的版本，很可能是後改的，曾任北京故宮博物院副院長的楊新先生認為：「這是草稿與定稿的區別，從遣詞措意來看，顯然畫面上的是草稿。」[4] 但無論怎樣，這些詩稿，把目標鎖定在雍正身上。

　　黃苗子先生早在1983年就曾斷言，這些美人都是雍正的妃子[5]，三年後，朱家溍先生從清代內務府檔案中發現了一條記載，記錄了雍正十年（公元1732年）從圓明園深柳讀書堂圍屏上「拆下美人絹畫十二張」，正是楊臣彬和石雨村清點庫房時發現的那12幅美人圖。清宮檔案把它們稱為「美人絹畫」，已經證實了她們根本不是雍正的妃子，因為根據慣例，它們不能如此稱呼皇帝的妃子，應當記為「某妃喜容」、「某嬪喜容」，如貿然地稱為「美人」，則頗顯不敬[6]。

　　藝術作品具有虛擬性，我們不必糾纏於她們的原型，正如同我們不必查明《清明上河圖》裏的每一處地址。然而，宮廷人物畫或許是例外，它是為皇室服務的，它的首要目的，是為皇室成員留下真實的影像，而不是一般意義上的藝術創作。楊伯達先生曾經指出，朝廷對后妃畫像的控制十分嚴格，有一整套嚴格的制

4　楊新：《胤禛美人圖揭秘》，北京：故宮出版社，2013年，第18頁。
5　參見黃苗子：〈記雍正妃畫像〉，原載《紫禁城》，1983年第4期。
6　參見朱家溍：〈關於雍正時期十二幅美人畫的問題〉，原載《紫禁城》，1986年第3期。

度，要「經過審查草稿，滿意之後，才准其正式放大繪畫」[7]。巫鴻在《重屏》一書中對這些后妃畫像的特點做下如下總結：

> 此種正式宮廷肖像又稱為「容」，其中人物必定穿着正式的朝服，而畫像本身則具有儀式的功能，這類作品採用了一種共同的繪畫風格，包括不畫背景，也沒有任何身體活動和面部表情。固然有些宮廷肖像畫傳達出一種更強的個性感，或體現了西洋繪畫技巧的影響，但它們都沒有違背這類繪畫的基本準則：作為一種正式的肖像畫，「容」必須呈現出皇后或皇貴妃的絕對正面，背景則要保持空白。對象的個人特點被減少到不能再少，人物幾乎被簡化為看不出彼此區別的偶像。形象功用似乎主要是以展示滿式冠飾和繡有蟒龍的皇家禮服來表明人物的種族和政治身份。[8]

與這種儀式性的后妃肖像相比，「十二美人圖」所營造出的動感妖嬈的女性空間，似乎已經排除了她們的后妃身份。如果我們把她們的面貌與北京故宮博物院收藏的雍正王朝妃嬪們的半身畫像進行對照，我們同樣可以印證她們並非雍正妃嬪。

7　[美]巫鴻：《重屏：中國繪畫中的媒材與再現》，第187頁。
8　同上。

但是，新的問題來了——假如她們是虛擬的人物，她們的面孔，為什麼又在其他的宮廷繪畫中出現？在絹本設色《胤禛行樂圖》之「荷塘消夏」中，有一名美女的容貌和髮式，與「十二美人圖」《消夏賞蝶》中的女子一模一樣（圖6.13）；在《胤禛行樂圖》之「採花圖」中，這一美人又出現了（圖6.14）。這似乎在暗示我們，這個人，絕對不是一個無關緊要的人。楊新先生經過反復研究，給出了自己的答案，認為這個同時在「十二美人圖」和《胤禛行樂圖》中出現的美人，就是雍正的嫡福晉、後來的皇后那拉氏[9]。

　　楊新先生的層層考證推理，猶如抽絲剝繭，條理清晰，但舊的問題依舊未解，即：當內務府在雍正十年從圓明園將這些美人圖拆下的時候，那拉氏早已當了十年皇后，在檔案中怎可能將她的畫像記為「美人圖」？如果說「十二美人圖」《消夏賞蝶》中的女子在《胤禛行樂圖》中出現過，那麼，假如我們把目光再放長遠，更多的「相同」抑或「相似」便會層出不窮，比如美人圖的第一幅《裘裝對鏡》，無論人物相貌、神態、服飾、動作，甚至衣裙的紋路，都與宋代盛師顏《閨秀詩評圖》中的女子恍如一人（圖6.15），連垂放在體側的蔥蔥玉指，都如出一轍，我們當然不能就此判斷，那名「裘裝對鏡」的美女是生於宋代，「穿越」來到了大清

9　　參見楊新：《胤禛美人圖揭秘》，北京：故宮出版社，2013年。

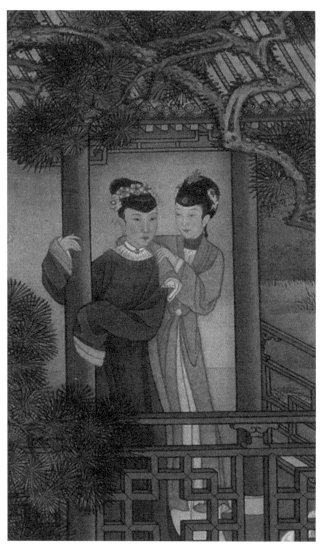

6.13　清人畫《胤禛行樂圖》之「荷塘消夏」局部

　故宮的風花雪月

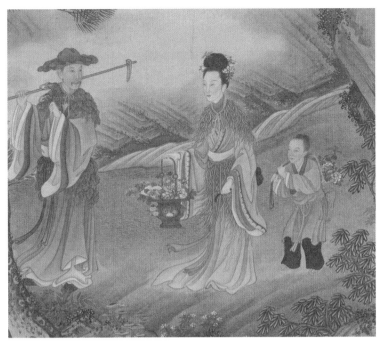

6.14　清人畫《胤禛行樂圖》軸「採花圖」局部

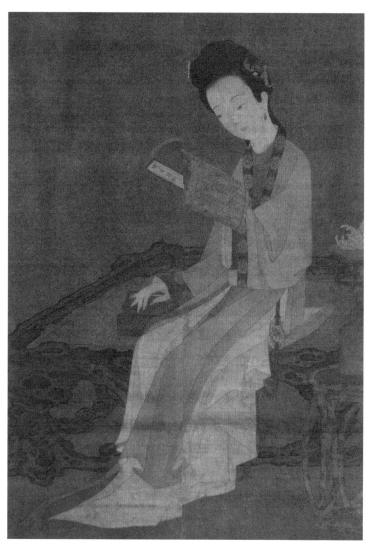

6.15　[宋]盛師顏《閨秀詩評圖》

的宮廷。

最合理的解釋是，美人圖也已經歷了一場格式化的過程。自魏晉流行列女圖以來，歷經唐宋，直至明清兩季，對美人的畫法早已定型，變成了一個可以複製的符號體系。美人的標準被統一了，如宋代趙必璩所寫的：「秋水盈盈妖眼溜，春山淡淡黛眉輕」，所有的美人都大同小異，那些精緻的眉眼、口鼻，成為藝術產業鏈條中的標準件。這種格式化，是女性面容在經過男性目光的過濾以後得出的對「美」的共識，在這些美人圖的組織下，女性面容立即超出了個人的身體，與一個更加龐大的符號體系相連，這個更加龐大的符號，是由哲學、美學、倫理學、心理學、性學等等共同構建的。明代佚名的《千秋絕豔圖》，描繪了班姬、王昭君、二喬、卓文君、趙飛燕、楊貴妃、薛濤、蘇小小等六十多位古典美女的圖像，是真正的美女如雲，但仔細打量，發現所有人的面貌都像是從一個娘胎裏出來的，一律的修眉細目；假如再把清代費丹旭筆下的《昭君出塞圖》和陳清遠的《李香君小像》拿來比對，我們也很容易把這兩個不同朝代的美女當作孿生姐妹。

所有美到極致的事物都是脆弱的，美人的臉，更是不堪一擊，無須外力施壓，只是在時間中靜默等待，那分美麗就會在一分一秒中折損和荒蕪。對每個生命而言，時間是最大的壓力，而最能體現時間流逝的，不是

鐘錶，而是女人的臉，因為鐘錶周而復始的運行，只會讓人錯覺時間可以失而復得，只有美人的美貌，讓人知道什麼叫一去不返。美人的臉上，記載着時間的細微變化，比鐘錶更加形象、更加生動，也更加準確。這並非建立在男性的優越感上，男人的面孔，當然同樣面對着時間的考驗，但在中國古代面容意識形態中，男人臉不是審美的對象，因此，從美的角度上看，它的價值幾乎可以忽略不計。

美人圖像的格式化帶來的好處是，它模糊了個體之間的差別，使得那些消逝的芳魂可以借助另一個身體復活，軀體可死，但容顏永存，那些似曾相識的美麗的面孔，就這樣穿越了無數個前世今生，來到我們面前。它帶來的壞處，也是它模糊了個體之間的差別。面容的價值，就在於它的識別性——它的第一價值不是好看不好看，而是將一個人從人群中識別出來，在社會的網絡中找到自己的定位，「面容之下存在着一個獨一無二的軀體」[10]，這使人的面孔超越了身體的其他部位，具有了單獨的意義，它是將個人與社會網絡連接起來的介面——即使在今天，確定個人的最重要符號，仍然是身份證或者護照上的標準像，而不是指紋，儘管指紋比面容更具有唯一性。托爾斯泰在《復活》中曾經這樣描述一張面龐：

10　南帆：〈面容意識形態〉，見《叩訪感覺》，上海：東方出版中心，1999年，第52頁。

對了，這個人就是她。現在他已經清楚地看出來那使得每一張臉跟另一張臉截然不同的、獨一無二的、不能重複的臉。儘管她的臉容不自然地蒼白而且豐滿，可是那特點，那可愛的和與眾不同的特點，仍舊表現在她的臉上，她的嘴唇上，她的略微斜睨的眼睛裏，尤其是表現在她那天真而含笑的目光裏，不但她臉上而且她的周身都流露出來的依順的神情裏。

博爾赫斯在〈沙之書〉中告訴我們：「隱藏一片樹葉的最好地點是樹林」[11]，而美人圖，則使一張具體而生動的面容變成極易隱藏的樹葉，使得我們無法將一個人的生命與另一個人絕然分開。在審美目光的驅使下，面容的可識別性大為降低，這讓我想起今天的整容術，想起美容院的流水線上炮製出的「標準美人」，那是一張張肉身版的美人圖，是試圖通過他者（相對於個人，群體就是他者；相對於女人，男人就是他者）目光實現自我確認的一種努力，人造美人們忘記了一點，即面容的首要價值是將自己作為鮮活的個體與他人相區分，而不是混同。對於這種以他者為主導的面容意識形態，波伏瓦在《第二性》首卷開篇引用法國哲學家普蘭·德·拉巴爾的話說：「但凡男人寫女人的東西都是值得懷疑

11　[阿根廷]博爾赫斯：〈沙之書〉，《博爾赫斯文集》，小說卷，海口：海南國際新聞出版中心，1996年，第506頁。

的，因為男人既是法官又是當事人。」[12] 波伏瓦在該書導言中進一步闡釋道：「兩性關係不是正負電流、兩極的關係：男人同時代表陽性和中性」[13]。

這12張畫像中的女子，即使如楊新先生所說，有着具體的指向（那拉氏或其他什麼妃嬪），那麼，那張具體的面容，也可能就此消失在格式化的美人圖中，難以辨識。儘管畫中的器物可與清宮舊藏相對應，有些面孔也似曾相識，但人物的原型卻若隱若現。從繪畫性質上看，「十二美人圖」納入歷代美人圖的序列[14]，而不能視為后妃畫像。

在經過無數專家學者縝密的考證之後，圖中美人的身份依舊秘不示人，古畫似乎要透露許多信息，卻欲言又止。

三

但疑問並沒有就此止步，舊的疑案尚未理清，新的困惑已接踵而來——更大的「問題」，不是出現在她們的臉上，而是在她們的服飾上。

12　[法]西蒙娜‧德‧波伏瓦：《第二性》，第一卷，上海：上海譯文出版社，2011年，第1頁。

13　[法]西蒙娜‧德‧波伏瓦：《第二性》，第一卷，第7、8頁。

14　揚之水〈有美一人〉一文是對美人圖歷史的回顧與梳理，見《無計花間住》，第155至164頁。

瞭解清代歷史的人都知道，清軍入關不久，由於在文化上缺乏自信，最耽心的就是自己被漢化，於是提出「國語騎射」的口號，要求所有旗人，第一要講滿語、用滿文，第二要嫻熟騎馬射箭，第三要保持滿洲服飾，第四要保留滿族風習，第五要遵奉薩滿教。[15] 對於漢化的恐怖滲透到文字上，清朝統治者對「漢」、「明」這些文字有着超常的敏感，清代文字獄，在雍正手裏登峰造極。一個名叫徐駿的進士只因詩中有一句是：「明月有情還顧我，清風無意不留人」，就被神經過敏的雍正皇帝砍了頭，所有文稿盡行焚毀。如同我在〈秋雲無影樹無聲〉寫到的，他的兒子乾隆更是青出於藍而勝於藍，創造了中國封建專制史上文禁最嚴、文網最密的「文字獄高峰」。其中，乾隆四十八年（公元1783年），李一〈糊塗詞〉有「天糊塗，地糊塗，帝王帥相，無非糊塗」之句，被河南登封人喬廷英告發，沒想到帝國捕快在舉報人喬廷英的詩稿裏也發現了「千秋臣子心，一朝日月天」之句，日月二字合為明，於是，檢舉人和被檢舉人皆被凌遲處死，兩家子孫均坐斬，妻媳為奴。

　　僅從服飾方面而言，自皇太極開始，每個帝王都頒佈法令，嚴禁各旗成員（不論是滿、蒙或漢旗）穿戴漢族服飾。比如皇太極曾在崇德三年（公元1638年）指

15　　閻崇年：《清朝十二帝》，北京：故宮出版社，2010年，第114頁。

出，「有效他國（指漢族）衣冠束髮裹足者，重治其罪。」嘉慶皇帝在嘉慶九年（公元1804年）下詔：

> 鑲黃旗都統，查出該旗漢軍秀女內有纏足者，並各該秀女衣袖寬大，竟如漢人裝飾，着各該旗嚴行曉示禁止。……此行惡習，關係甚巨。着八旗滿洲、蒙古、漢軍都統、付都統等，隨時詳查。如有衣袖任意寬大，及如漢人纏足者，有違定制者，一經查出，即將家長指名參奏，照違制例治罪。[16]

也就是說，對於清朝統治者來說，服裝的款式問題絕不僅僅是個人生活的小節，而是大是大非的原則問題，有許多人因為衣冠不恰當而掉了腦袋，尤其在明末清初和清末民初，髮型問題關乎一個人的政治立場，留髮還是留頭的問題也成為性命攸關的選擇。滿族的髮型制度叫「薙髮」，清朝奪取全國政權的第二年，順治皇帝就下旨：「限旬日盡行薙完……朕已定地方仍存明制、不守本朝制度者，殺無赦。」[17]錢澄之曾經記錄，在新城有一介書生，不肯留辮子，被抓入監牢，官員問他，是選擇留辮子（「薙髮」），還是選擇死，他說，

16　轉引自宗鳳英：《清代宮廷服飾》，北京：紫禁城出版社，2004年，第191頁。

17　[清]蔣良騏：《東華錄》，卷五，北京：中華書局，1980年，第80頁。

選擇死，於是就把他的頭剁了下來。在整個有清一代，是否穿漢服，也不僅僅是一種審美選擇，也同樣表明了一個人的政治立場。呂留良曾經在他的〈秋行〉詩中寫下這樣的句子：「風俗暗相易，衣冠漸見疑。」[18] 意思是風俗已經在不知不覺中發生了改變，每當他身穿明朝漢族服飾出門，都會引起別人的懷疑和敵視。

令人匪夷所思的是，當我們把目光由「十二美人圖」上那些標緻的面孔移向她們的衣飾時，我們會發現更具震撼性的細節──她們身穿的一律是漢服。只是她們的花簪頭飾，不經意間透露了她們的滿族身份。比如那位「裘裝對鏡」的美人，頭戴「金累絲鳳」，正是清代后妃頭飾的一種。這些滿族女子，為什麼不約而同地穿上漢服？或者說，雍正（胤禛）為什麼讓她們以漢族少女的面目出現？那時他是當上的皇帝，抑或只是皇四阿哥？假如作畫時他未曾承繼大統，那麼他又為什麼如此「囂張」，居然置皇旨國法於不顧？……

快三百年過去了，「我們似乎注定永遠地站在霧障煙迷的彼岸」，「隨着研究者對於圖中信息的破譯越為深入，畫面之於現代觀眾反而越顯隔閡」[19]。這些無名無姓的嬌弱女子，在窺視着那個鐵血王朝怎樣的秘密呢？

18　[清]呂留良：《萬感集》，清抄本。
19　孟暉：〈「悶騷男」雍正〉，見《唇間的美色》，濟南：山東畫報出版社，2012年，第232頁。

四

　　巫鴻在《重屏》一書中分析道,「嚴厲的官方法令
似乎只是刺激了法令制定者對其公開禁止的事物的私下
興趣」,「這種對漢族美人的異族情調及她們的女性世
界的私下興趣,直接導致了她們的形象在清代宮廷中的
流行並被不斷複製」[20]。巫鴻認為,「創造她們、擁有
她們和對她們的空間佔有不僅滿足了一種私密的幻想,
而且滿足了一種對被征服的文化與國家炫耀權力的慾
望。」[21]

　　我把這段話理解為:雍正皇帝通過禁忌來展現自己的
權力,因為受到禁忌的是其他人,而作為帝王,自己是
不受任何禁忌約束的。但問題是,當宮廷畫家畫下這組
美麗的圖像的時候,雍正(胤禛)還不是皇帝,此種意
淫,對「創造她們」的雍正(胤禛)來說也還早了點。

　　根據畫上的款印,我們很容易判斷這組畫產生的時
間。正如前文已經說過的,「破塵居士」的落款,還有
「壺中天」、「圓明主人」這兩方小印,都是雍正(胤
禛)在康熙六十一年(公元1722年)登基以前所用的名
號,由此我們基本上可以斷定,這組美人圖,是雍正
(胤禛)在公元1722年登基以前的作品,而它們的時間

20　[美]巫鴻:《重屏:中國繪畫中的媒材與再現》,第189頁。
21　[美]巫鴻:《重屏:中國繪畫中的媒材與再現》,第195頁。

上限，應該是康熙四十八年（公元1709年），因為在那一年，胤禛的父親康熙把圓明園賜給了他，胤禛真正成為「圓明主人」[22]。——公元1709年至1722年的胤禛，還沒有登上皇位，沒有成為「雍正」，在他面前展開的，是皇子爭位的殘酷畫面，他還沒有獲得最高權力，甚至連個人安危都無法保證，根本談不上「炫耀權力」。

康熙共有35個兒子，康熙駕崩時，年滿20歲的皇子共有15人，按降臨世上的先來後到排列，分別是：老大胤禔、老二胤礽、老三胤祉、老四胤禛（即下一任皇帝雍正）、老五胤祺、老七胤祐、老八胤禩、老九胤禟、老十胤䄉、老十二胤祹、老十三胤祥，老十四胤禵、老十五胤禑、老十六胤祿和老十七胤禮。在這15名皇子中進行的如火如荼的爭位鬥爭，是一場漫長的馬拉松，最後的勝利，不屬於最有爆發力的人，而是屬於最有耐力的選手。胤禛就是這樣的選手，他含而不露，引而不發，埋伏在暗處，靜觀時局，等待潛在的對手一一犯規，被罰出場外，他才不緊不慢地登上賽場。

康熙大帝公元1654年生，公元1661年八歲時登基，這個小學二年級的小朋友，於是成為名副其實的「少年天子」，到公元1722年去世，他在位61年。康熙大帝漫長的執政生涯，使自己的兒子繼承皇位的時間一再地延

22　參見[清]于敏中等編纂：《日下舊聞考》，第二冊，北京：北京古籍出版社，1985年，第1321頁。

後。禍福相依，至少對於在這場瘋狂的比賽中不能佔得先機的雍正來說，老爸執政時間長是一件好事，因為這給雍正爭取到了足夠的時間，也使他足夠成熟。發令槍一響，跑在最前面的，是二哥胤礽，康熙十四年（公元1675年），康熙將年僅兩歲的胤礽冊立為正式接班人，從此拉開了皇位爭奪戰的序幕。隨着胤礽慢慢長大，他過早地發力，顯露出不可一世的膚淺，不僅凌虐宗親貴冑，而且鞭撻平郡王納爾蘇、貝勒海善等人，壞事做得太多，很快成為眾矢之的，而長達四十多年的等待，又折損了這個老太子的耐心，使他終於露出了狐狸尾巴。康熙四十七年（公元1708年），胤礽在陪同康熙大帝出巡塞外途中，每到夜晚就在老爸的帳篷外面轉悠，窺探父皇的動靜，引起了康熙的警覺，認為他要發動政變，一張紅牌就把他罰下了。史景遷說：「胤礽身為太子，受到悉心栽培，但集三千寵愛於一身的胤礽，終難逃脫宮廷拉幫結派的腐敗生活糾纏，滿人貴族的世襲階序因而被打亂。」[23] 這時，老大胤禔看到了機會，但康熙很快表明「並無欲立胤禔為皇太子之意」[24]，讓他踏踏實實地死了心。此時奮勇爭先的，是康熙的第八子、雍正同父異母的弟弟胤禩，但康熙同樣沒有看上他，劈頭蓋臉

23　[美]史景遷：《康熙——重構一位中國皇帝的內心世界》，桂林：廣西師範大學出版社，2011年，第9頁。

24　《清聖祖實錄》，卷二三四，九月丁丑條。

把他數落一番。康熙五十五年（公元1716年），康熙從熱河返京，途中要在暢春園小住，當時胤禩傷寒病重，在臨近暢春園的園子裏垂死掙扎，康熙仍然下旨，要他騰地方，搬到城裏的府裏，以免康熙受到傳染，父子之血肉親情，至此已降到冰點。胤禩的受挫，讓三哥胤祉和十四弟胤禵精神抖擻，躍躍欲試……。

　　兄弟間就這樣撕破了臉面，變成了仇敵，忘記了任何親情，陷入一場殘酷兇狠的淘汰賽。這場宮廷風暴的慘烈程度，比一個王朝推翻另一個王朝的戰爭毫不遜色，就像《紅樓夢》裏賈探春所說的：「咱們倒是一家子親骨肉呢，一個個不像烏眼雞似的，恨不得你吃了我，我吃了你！」[25] 其實康熙早就痛苦地意識到，自己確定接班人，本是為了平息皇子之間的爭鬥，實現權力的順利交接，沒想到適得其反，在皇帝寶座的召喚下，他的兒子們早已變成了野獸，展開了一場瘋狂的爭搶。他們從小受到的儒家教育、所有關於仁義孝悌的信條，以及父皇有關「少時血氣未定，戒之在色；壯時血氣方剛，戒之在鬥」[26] 的諄諄教誨，在他們的心裏早已成了垃圾，只有弱肉強食的叢林法則，是宮殿裏顛撲不破的絕對真理。勝者的獎品，是那把金光閃閃的皇帝寶座，

25　[清]曹雪芹著，無名氏續：《紅樓夢》，下卷，北京：人民文學出版社，2008年，第1042頁。
26　《庭訓格言》，第96頁。

但勝率，卻只有十五分之一，不到百分之七。這是一場只有金牌，沒有銀牌和銅牌的比賽，留給失敗者的，只有萬丈深淵——雍正（胤禛）登基以後的事實證明了這一點，在勝利的喜悅中，這位金牌獲得者沒有忘記狠狠打擊自己的競爭者，「寧可錯殺一千，也不放過一個」這一政治鐵律，在自家兄弟的身上同樣適用。對於胤礽、胤禔這兩位被康熙幽禁起來的「死老虎」，雍正皇帝沒有網開一面，而是繼續關押，使他們分別在雍正二年（公元1724年）和雍正十二年（公元1734年）死去。七弟胤祐，雍正八年（公元1730年）死。八弟胤禩，在幽禁中被活活折磨致死。血淋淋的現實教育了九弟胤禟，他公開表示：「我將出家離世！」但雍正沒有給他機會，而是將他逮捕囚禁，強迫他改名「塞思黑」，翻譯成漢文，就是「狗」的意思，也有人說，它的準確意思是「不要臉」，總之從那一天起，他身邊的人們都以「塞思黑」來稱呼他，直到他因「腹疾卒於幽所」，據說，他是被毒死的。十弟胤䄉和十四弟胤禵也沒有逃脫雍正的專政鐵拳，被監禁，直到乾隆登基後才被釋放。十五弟胤禑被雍正發配到遵化為康熙守陵，在荒草枯楊間打發自己的青春。

老三胤祉和老五胤祺，沒有參與到這場你死我活的血腥角逐中，他們早就棄權了，但雍正並沒有因此而放過他們，他把胤祉發配到遵化為康熙守陵，由於胤祉說

了幾句埋怨的話，給了雍正口實，又把他幽禁致死，胤祺也在雍正十年（公元1732年）鬱鬱而死。

只有十三弟胤祥和十七弟胤禮，由於支持雍正奪權，在複雜的政治鬥爭中站對了隊伍，在雍正登基後受到重用，得以善終。

雍正六年（公元1728年），大清帝國發生了一件影響深遠的案件：湖南秀才曾靜給川陝總督岳鍾琪投書，慫恿他起兵反清，給雍正列出十大罪狀：「謀父」、「逼母」、「弒兄」、「屠弟」、「貪財」、「好殺」、「酗酒」、「淫色」、「懷疑誅忠」、「好諛任佞」[27]。曾靜據此勸說岳鍾琪起兵造反，這封書信幾乎讓岳鍾琪嚇破了膽，他立刻逮捕了曾靜，經過誘供，得知曾靜的思想是受了江南文人呂留良《四書講義》中「義之大小」大於「君臣之倫」[28]的思想影響，認為「華夷之分大於君臣之倫」，從而對反對清朝皇帝提供了理論依據。雍正立刻根據對曾靜的審訊材料，組織官方的寫作班子編寫《大義覺迷錄》一書進行反擊。曾靜關於康熙被毒死、雍正篡位、殺害同胞兄弟這些說法到底是事實還是惡毒攻擊，至今眾說紛紜，莫衷一是，成為歷史學界的難解之謎，但這些罪狀，多少反映了雍正在當時民間的形象，以及民間對於皇權的暴力性的認識。

27　《大義覺迷錄》，卷一。

28　呂留良：《四書講義》，卷一七。

莊嚴壯麗的宮殿，因此而具有兩種截然相反的功能。一方面，他是勝利者的天堂，是權力和野心的紀念碑。太和殿，是大地上海拔最高的建築，也是人間權力的至高點，站在它上面的，是奉上天之命統治人間的「天子」。宮殿的一切，無不體現着勝利者的意志，表明着勝利者的驕傲，強化着勝利者的權力。這是宮殿的「陽極」，與之相對，宮殿是失敗者的地獄，每一座囚禁他們的宮殿，無不外表華麗而內部破爛，宮殿在為勝利者提供極致服務的同時，也對這些失敗者進行着殘酷的虐待。宮殿每天都在展現着它的天堂性質，而作為地獄的宮殿，卻隱在暗處，諱莫如深，所以，它是宮殿的「陰極」。

　　由陽極向陰極的轉場是迅雷不及掩耳的，宮殿中的每個人角色，都不能預測在下一刻會發生什麼。在這場漫長的戰鬥中，皇太子的地位猶如可怕的咒語，誰站到了這個明處，誰就會立刻成為眾矢之的，被來路不明的明槍暗箭射成篩子。所以，雍正（胤禛）的策略是後發制人，等爭奪皇位的排頭兵們都成了強弩之末，自己才挺身而出。

　　康熙四十八年（公元1709年），胤禛年輕的面龐被一座大園粼粼的水波照亮，那一年，他31歲。他的老爸康熙大帝，那一年55歲。前面已經說過，一年前發生了一件震動朝廷的大事，就是太子胤礽被廢，但皇太子這

塊巨大的餡餅暫時還不會落到老四胤禛的頭上，這樣的形勢，讓他變得淡泊名利起來。得賜圓明園，既可以使他暫時躲開了宮殿這個巨大的陷阱，有了一個可以依歸的場所，又可以迷惑對手，進可攻，退可守。因此，作為皇家宮苑的圓明園，就兼具了陰陽兩種性質，它既是遠離塵囂的世外桃源，又是向宮殿發起進攻的橋頭堡——很多年後，慈禧太后退休後居住的頤和園，也具有同樣的性質。雍正（胤禛）登基後第三年（公元1725年）把圓明園，而不是紫禁城當作自己處理政務的中心，明確了它的辦公和度假的雙重功能，也更強化了它的陰陽同體的性質。

因此我們可以斷定，公元1709年至1723年之間的雍正（胤禛），也是一個陰陽同體的「雙面人」，他一方面在圓明園陰性的水光間流連忘返，另一方面又惦記着大地上凸起的陽性的宮殿。有意思的是，整整三百年後，2009年，兩岸故宮舉行的首次合展，居然就是「雍正大展」。2012年十一月，我陪同鄭欣淼先生到深圳與周功鑫先生對話，剛剛卸任不久的兩岸故宮院長都述說了對「雍正大展」的懷念之情。那次大展上出現的雍正圖像，為這個陰陽同體的「雙面人」提供了直觀的證據——身穿朝服的雍正（如《雍正朝服像》、《雍正觀書像》、《雍正半身像》等），是宮殿中神色凜然的皇帝；而身穿便服（特別是漢裝）的雍正，則一幅仙風道

骨的世外高人形象，在《雍正行樂圖》冊中，他要麼乘
一葉扁舟，要麼在水邊撫琴（圖6.16），要麼在書房寫
字，要麼身披蓑衣、寒江獨釣（圖6.17），更不可思議
的是，他還穿上洋服，戴上西洋人的鬈曲髮套，手持鋼
叉，去降伏猛虎（圖6.18）……巫鴻稱之為「清帝的假
面舞會」[29]（圖6.19），並説：「在雍正之前，不論是
漢族或滿族皇帝都不曾有過這樣的畫像，因此雍正為何
別出心裁，以如此新奇的方式塑造自我形象就成了一個
很有意思的問題。」[30] 這些畫面在傳達着這樣的信息：
雍正皇帝絕不是一個刻板、嚴肅的皇帝，而是一個好玩
的士大夫。難怪閻崇年先生感歎：「雍正皇帝的性格特
點，具有兩面性：説是一套做是一套、明處一套暗裏一
套、外朝一套內廷一套。」[31] 還説：「雍正登上皇帝寶
座之前和之後，表現出兩種性格、兩張面孔和兩副心
腸。」[32] 實際上，透過雍正平生所作所為，我們還可以
找出許多對立的兩極，比如寬宏與嚴酷、簡樸與奢侈、
崇佛與重道、科學與迷信……所有這些，共同構成了雍
正捉摸不定的精神世界。

當社會上盛傳老八胤禩、老九胤禟和老十四胤禵最

29 [美]巫鴻：《時空中的美術——巫鴻中國美術史文編二集》。

30 [美]巫鴻：《時空中的美術——巫鴻中國美術史文編二集》，第
 365、366頁。

31 閻崇年：《清朝十二帝》，第209頁。

32 閻崇年：《清朝十二帝》，第193頁。

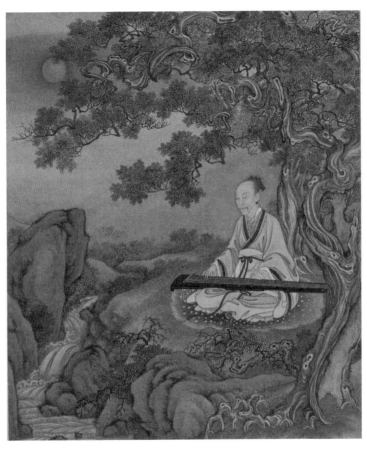

6.16　清人畫《雍正行樂圖》冊頁　北京故宮博物院藏

6.17　清人畫《雍正行樂圖》冊之八　北京故宮博物院藏

　故宮的風花雪月

6.18　清人畫《雍正行樂圖》冊頁　北京故宮博物院藏

6.19　清人畫《雍正半身像》屏　北京故宮博物院藏

有可能成為皇位的正式接班人時，他的內心充滿了痛苦和懊喪。他用自己的詩，表現自己的失意、落寞和惆悵：

鬱鬱千株柳，陰陽覆草堂。
飄絲拂硯石，飛絮點琴床。
鶯囀春枝暖，蟬鳴秋葉涼。
夜來窗月影，掩映簡偏香。

　　這首詩是描寫他居住的深柳讀書堂的，在這幅優美、閒逸、靜謐的圖畫中，潛伏着某種騷動與生機。巫鴻認為，詩中的柳是用來暗指女性的，因為「『柳腰』和『柳眉』這樣的字眼可以用來描繪美女。『柳夭』和『柳弱』表現了誇張的女性特質，『柳思』是『相思』的雙關語，是女子特有的愁緒。而『柳絮』有時暗示有才學的聰穎女子。在這種文學和語言傳統中，雍正詩中的模糊性應該是有意為之的。」[33] 類似的詩並不少見，所以我們當然不能把它們當作簡單的隱逸詩來看，而是從透過他的詩歌意象，破解潛藏在他心靈深處的精神密碼。

　　比如這首〈竹子院〉：

33　[美]巫鴻：《重屏：中國繪畫中的媒材與再現》，第179頁。

深院溪流轉，迴廊竹徑通，
珊珊鳴碎玉，嫋嫋弄清風。
香氣侵書帙，涼陰護綺櫳，
便絹蒼秀色，偏茂歲寒中。

根據巫鴻的理論，通常用來象徵名士的高潔精神的
竹子，在這首詩中被轉喻為一個深居閨閣的女子。這無
疑再次印證了圓明園的陰陽同體的性質。此時，當我們
再度打量「十二美人圖」，我們就會驚訝地發現，竹子
居然是「十二美人圖」中成為一個通用的符號，在每幅
圖畫上都出現過——有的出現在窗外，有的出現在庭
院，有的出現在案頭（擷下的一枝），也有的出現在牆
上的畫軸中。這顯然是貫徹了雍正（胤禛）這首〈竹子
院〉中對高潔美女的隱喻。雍正（胤禛）的「圓明園詩
作」，為我們破解「十二美人圖」之謎提供了一把特殊
的鑰匙。他要在這些美侖美奐的女子身上尋找情感的依
託，而不是展現他「對被征服的文化與國家炫耀權力的
慾望」。

五

明末清初一個名叫衛泳的文人，在《悅容編》一書
中寫道：「丈夫不遇知己，滿腔真情，欲付之名節事

功而無所用，不得不鍾情於尤物，以寄其牢騷憤懣之懷。」[34]這幾乎是中國最早論述美人的專著，是那個年代裏的《第二性》。它在「丈夫」與「尤物」，也就是名士與美人之間，找到了某種天然的對應性。早在戰國時期楚國的〈離騷〉中，屈原就以香草美人自喻，將陰陽雙方之間的精神呼應關係提升到審美的高度，明代名士與名妓之間的眉來眼去，則是對其的現實印證，雍正（胤禛）的「圓明園詩作」則以竹子為媒介，將二者緊緊地連接起來。

　　除了深柳讀書堂，他還喜歡「四宜書屋」，他把「四宜」總結「春宜花，夏宜風，秋宜月，冬宜雪」[35]，還把後來的詩集定名為《四宜堂集》。但圓明園的風花雪月，掩蓋不住雍正（胤禛）在這場政治鬥爭中所受的煎熬，很多年後依舊難以平復——他對競爭者的報復行為，就是這種持續煎熬所帶來的強勢反彈。出生帝王家，既是大幸，又是大不幸。大幸者，在於他們鐘鳴鼎食，成為全天下最高物質享樂的擁有者；不幸者，在於他們置身於全天下最惡劣的生存環境中，皇室身份不能將他們的身體與死亡隔離開，相反，只能與它離得更近。寢宮裏楠木包鑲床的溫軟舒適、銅燒古甪端在夜色

34　[清]衛泳：《悅容編》，見《香豔叢書》影印本，卷一，上海：上海
　　書店出版社，1991年，第77頁。

35　〈四宜書屋〉，《圓明園圖詠》，卷下。

裏漫溢出的清淡芳香，都不能保證他們做一個好夢。在
他們的夢裏，沒有《雍正行樂圖》冊中的荒天古木、魚
躍鳶飛、一窗梅影、一棹扁舟，沒有空靈高蹈的蓴鱸之
思、濠梁之樂，有的只是肉體在刀刃的叢林裏本能的抵
抗。這些恐怖的夢，映照着血腥的現實，唯有圓明園，
看上去更像一場不切實際的夢，這或許是雍正登基以後
仍喜歡繼續呆在圓明園的原因。生為皇室成員，生存的
依憑不是偉大的正義、高尚的道德和精神的伸張，卻是
靠人性中未被文明抹殺的野蠻和狼性，它是一種力氣
活，只有最兇猛者才能笑到最後。

雍正的兇猛，通過曾靜的痛斥在當時就迅速擴散。
曾靜說：「聖祖（康熙）在暢春園病重，皇上（雍正）
進了一碗人參湯，不知如何，聖祖就崩了駕，皇上就登
了位。隨將允禵（胤禵）調回監禁，太后要見允禵，皇
上大怒，太后於鐵柱之上撞死。」

無論雍正是通過何種方式度過了自己生命中的「危
險期」，也無論雍正是不是曾靜描述的那個殘忍無道的
暴君，但他仍是一個人，仍然在內心裏守護着別人無法
察覺的情感。每個人心中都有無法向他人展現的角落、
無法訴說的痛楚，皇帝也不例外。甚至，皇帝的孤獨更
加深刻。華麗的深宮、如雲的美女，以及俯首貼耳的
千百臣工，都不能消除他的孤獨，相反會加深這種孤
獨，因為最深刻的孤獨，是在人群中的孤獨。所謂皇

帝，就是永遠與眾人相隔的那個人，宮廷的禁忌不是在保護皇帝，而是在放逐皇帝，把他放逐到遠離人群的地方。雍正囚禁了自己的大部分兄弟，這等於囚禁了自己，因為他通過無所不能的權力把自己孤立起來，到達了連父母兄弟都無法抵達的遠方。他在傷害自己親人的同時，也最大程度地傷害了自己。

《禮記》上說：「天無二日，土無二王，國無二君，家無二尊。」[36] 皇帝永遠是單數，不可能是複數，這決定了在有生之年，他不可能找到自己的同類，不可能有一個對象，讓他說出貼心貼肺的話，因為他的每一句話——尤其是真話，都可能露權力的核心機密，給自己帶來滅頂之災。雍正意識到了這一點，但他欲罷不能，他不願放棄權力來換取朋友，那他就必須忍受這種孤獨。他開始瘋狂地酗酒，從而作實了曾靜在雍正十大罪狀中對於他「酗酒」的指控。在〈花下偶成〉一詩中，他把己身的落寞寫得深入骨髓：

對酒吟詩花勸飲，花前得句自推敲。

九重三殿誰為友，皓月清風作契交。[37]

在雍正之前，清朝的前兩位皇帝都被這種如影隨形

36　李慧玲、呂友仁譯注：《禮記》，鄭州：中州古籍出版社，2010年，第425、426頁。

37　《清世宗詩文集》，卷三〇。

的孤獨折磨得死去活來。大清帝國的第一位皇帝順治，整頓吏治、興利除弊、親善蒙古、治理西藏、攻滅南明、統一中國，為這個統治着比自身民族人口多出約五十倍的多數民族的王朝完成了最初的奠基工程，但將他置入茫然無措的黑暗境地的，不是來自政治上的挑戰，而是愛子夭折、愛妻死亡這些人生的悲劇。他可以在宏大的事業中堅強地屹立，心卻被具體的情感危機一再劃傷，他試圖出家不成，24歲病死於紫禁城養心殿。

第二位皇帝康熙，是康雍乾盛世的奠定者。這一中國歷史上絕無僅有的盛世，開始於康熙二十年（公元1681年）平三藩之亂，終止於嘉慶元年（公元1796年）川陝楚白蓮教起義爆發，持續時間長達一百一十五年，如果從康熙即位的公元1661年算起，到乾隆去世的公元1799年，則有一百三十八年之久。這一個多世紀，創造了中國歷史上除元朝以外的最大疆域[38]、最多人口[39]和最高GDP[40]，即使在工業革命之後，亞當·斯密仍然折服

[38] 北起自外興安嶺以南，東北至北海，東含庫頁島，西至巴爾喀什湖以東，繼承了乾隆二十三年（公元1758年）準噶爾汗國的邊界，形成了空前「大一統」的多民族國家，即使晚清割讓了許多領土，但它留給中華民國和中華人民共和國的國土遺產，仍然比除元朝以外的任何朝代都大。

[39] 乾隆五十五年（公元1790年），帝國人口突破三億，比順治元年（公元1644年）清軍入關前翻了一番。

[40] 康乾盛世之後，中國的國內生產總值恢復到世界的三分之一，美國學者甘迺迪在《大國的興衰》一書中指出，當時中國的工業產量，佔世界的百分之三十二。

地說：「中國和印度的製造技藝雖落後，但似乎並不比歐洲任何國家落後多少」。

在康熙三十九年（公元1700年）的倫敦與巴黎的街頭商店，最時髦的商品是來自廣東的絲綢、南京的瓷器和福建的茶葉。公元1700年春天，阿姆斯特丹舉行品茶會，中國茶是奢侈品，一磅茶葉要7,100荷蘭盾。大清帝國的光芒照亮了法國宮廷，公元1700年1月7日，為慶祝新世紀的到來，「太陽王」路易十四決定在法國凡爾賽宮金碧輝煌的大廳裏舉行一場盛大的舞會。歷史學家這樣記錄了那場舞會：在宮廷悠長的走廊深處，當路易十四在上流社會的貴婦人們注目下隆重出場的時候，立即被一片驚歎聲湮沒了，因為這個中國文化的超級粉絲，居然是身着中國式長袍，坐着一頂中國式八抬大轎出現的。那一天，燈火輝煌，人聲喧嘩，來自中國的書畫、音樂和器物，給那些旋轉着舞蹈的巴黎貴族們帶來了無限的歡樂、無限的幻想和無限的佔有慾。那時的時尚之都不是巴黎而是北京，中國時尚橫掃歐洲，那個東風壓倒西風的時代，證明了發展才是硬道理，而大清帝國，是當時世界上獨一無二的強大帝國。

公元1700年，46歲的康熙大帝已經站在了世界的頂端，被各國元首們仰視。但很少有人知道，此時的康熙大帝正陷入深深的孤獨。兒女成群，並沒有讓康熙大帝體驗多少天倫之樂，兒子們眼睛裏露出的凶光，卻將血

肉親情掃蕩一空，讓康熙不寒而慄。公元1701年，康熙到太廟行禮的時候，已經「微覺頭眩」。廢太子那年，他一氣之下中風偏癱，「心神耗損，形容憔悴」[41]。三年後，58歲的康熙到天壇大祭，已需要別人攙扶。

康熙四十六年（公元1707年），耶穌會士殷宏緒神父在給中國和印度傳教會總會長的信中，記錄了廢除皇儲對康熙情感和身體的傷害：

這場皇室內部的相互爭鬥，使得皇帝沉浸在一種深深的傷痛之中，以致於心跳過速，身體健康大受影響。皇帝想見見被廢的皇太子，把他從監獄中傳了出來，這位不幸的皇子被領到康熙皇帝面前時，仍戴着囚犯的鎖鏈。他向他的父皇哀叫，皇帝為之動情，甚至掉下了眼淚……[42]

康熙五十六年（公元1717年），朝廷派往西北平亂的六萬大軍中了準噶爾部的埋伏，全軍覆沒，康熙無奈地說：「如當朕少壯之時，早已成功矣。然今朕腿膝疼痛，稍受風寒，即至咳嗽聲啞。」[43] 第二年，康熙65歲時一病不起，終於在康熙六十一年（公元1722年）69歲時，這位曾經豪言「自秦漢以下，在位久者，朕為之

41　《大清聖祖仁皇帝實錄》，卷二三六，第16頁。
42　[法]白晉等：《老老外眼中的康熙大帝》，北京：人民日報出版社，2008年，第213頁。
43　《大清聖祖仁皇帝實錄》，卷二七五，第1、2頁。

首」[44] 的康熙大帝痛苦地撒手人寰。彌留之際，不知他是否會想起自己對兒子們的叮囑：「春至時和，百花尚鋪，一段錦繡，好鳥且囀，無數佳音。何況為人在世，幸遇昇平，安居樂業。自當立一番好言，行一番好事業，使無愧於今生。」[45] 如此美麗的期許，映照出他內心無法說出的遺憾和荒涼。

但雍正還是決計補償自己內心的空虛，《雍正行樂圖》冊，就是他自我補償的一種方式。在那些冊頁中，他真正擺脫了宮廷的束縛，為自己爭得一片自由翱翔的天空。在畫中，他的身份千變萬化，一會兒是手持弓弩的射者，一會兒是乘槎升仙的老者，一會兒是身披袈裟的僧侶，一會兒又是荷鋤晚歸的農夫，彷彿一場花樣迭出的「模仿秀」，扮演不是平民百姓，就是吟詩的李白、偷桃的東方朔……《雍正行樂圖》冊中，找不到秦皇漢武、唐宗宋祖這些世俗意義上的「成功人士」。他對帝王身份的厭倦，通過這些圖畫淋漓盡致地表現出來。雍正在位十三年，從未曾像他的父親康熙那樣巡遊南北，除了雍正元年（公元1723年）先後將康熙和仁壽皇太后的靈柩送到遵化東陵，後來又去東陵祭祀過以外，遼闊的國土，他哪裏都未曾去過，只有在畫的疆域裏，才能盡情地「逍遙遊」，擺脫帝王人生的封閉和孤

44　《大清聖祖仁皇帝實錄》，卷二七五，第5頁。
45　《庭訓格言》，第115頁。

獨，與廣大的自然、人群（哪怕是漢人）靈息相通，讓生命走向真正遼闊和壯麗。

十二美人意義，就這樣浮現出來。她們如真人般大小，日日陪伴在雍正（胤禛）的左右，永不離去，永不衰老。她們不是雍正（胤禛）意淫的對象，因為她們延續了歷代美人圖的傳統，形象高古典雅，讓我想起一個朋友描述龜茲壁畫的話：「她們是溫柔的，而不是濫情的；是純潔的，而不是放蕩的……她們的表情無一不細膩溫柔，既是情感上的，也是色彩上的，不是來自外界的關懷，而是出自於女性的本能……看不出幸福，快樂與她們總隔着一層。煩惱也未可知。誰知道呢？」[46]

總之，她們並不像美國著名美術史家梁莊愛倫、高居翰所分析的那樣具有肉體上的煽動性，即「通過某種姿勢（如觸摸自己的臉頰、玩弄衣帶）和性別象徵（如特殊種類的花、水果和物體）表達」她們「性感的一面」，從而將這些畫與江南的青樓文化聯繫起來[47]；也不像巫鴻所說，雍正（胤禛）是受了順治皇帝與江南名妓董小宛的愛情故事的啟發，導演了一場自己與漢族美女之間的浪漫

46　南子：《西域的美人時代》，桂林：廣西師範大學出版社，2010年，第172、173頁。

47　參見[美]巫鴻：《重屏：中國繪畫中的媒材與再現》，第186頁。

愛情故事[48]。對於肉體意義的溝通，無論是作為皇子，還是作為皇帝，雍正（胤禛）都不難實現，最難實現的只有精神上的契合。這十二美人，個個品貌端正、舉止高雅，縱然有幾分清冷孤寂之感，卻正與雍正本人的孤獨遙相呼應，為他們在精神上找準了契合點。她們沉默不語，卻成為他最可信任的交流對象，她們的守口如瓶，讓他的傾訴有了安全感。

就在雍正（胤禛）對自己的前途感到茫然和焦慮的時刻，畫上的美人也深陷在相思的煎熬中不能自拔。美人的動作，與其說「具有肉體上的煽動性」，不如說深刻地體現了她們的孤獨。無論是手持銅鏡的顧影自憐，桐蔭下的獨自品茗，守在爐邊默默凝視雪花飄落，被一點燭光照亮的清寂面龐，還是數着撚珠在時間中的等待苦熬……那些波瀾不興的表情背後，是她們起伏不定的內心，而這樣的情緒，又恰恰是對雍正精神狀態的最真實的寫照。畫屏內外這種驚人的對稱性告訴我們，雍正（胤禛）的用意比身體慾望的滿足要深刻得多，那是一種尋求精神共鳴的努力。孤獨的她們等待男人的到來，

48　參見[美]巫鴻：《重屏：中國繪畫中的媒材與再現》，第194頁。高陽先生在《清朝的皇帝》一書中，認為董小宛就是順治皇帝的妃子董鄂妃，但據冒辟疆《影梅庵憶語》所記，公元1644年清軍入關時，董小宛21歲，順治帝才7歲，順治八年（公元1651年）董小宛病死時，順治皇帝才14歲。儘管不能以此證明董小宛不是順治妃子，但也不能證明董小宛就是順治妃子。

而孤獨的雍正，也期盼着她們的相伴。既然雍正（胤禛）把自己當作李白式的高潔之士，畫中美人如身穿滿服，就顯得無比怪異了，這就是他要求她們身着漢裝的原因。

從《雍正行樂圖》到「十二美人圖」，構成的是一個傳統的漢文化的世界，對於滿族統治者，卻是一個嶄新的、極具刺激性的世界，它不僅是空間的拓展，更是文化和精神的拓展，儘管順治時期在保留滿族風習的同時已開始學習漢族文化，但雍正自登基那一年，就追封孔子先世為王，他對孔子的推崇、對漢文化的全面接受，遠遠超越了他的前輩，而這些美人圖，則透露了他登基之前就已然成型的文化選擇。他在那個開闊的世界裏飲露餐菊、虛懷歸物、陶然醉酡，也找到了一個真實的自己——畫中美人，不僅是他最可心的知己，甚至就是他本人。雍正（胤禛）〈竹子院〉等詩中和「十二美人圖」中的竹子（又是漢文化的核心符號），就是他和她們的接頭暗號，是只有他們才彼此懂得的精神暗語。從康熙大帝到慈禧太后，清朝的每一位皇帝，心底似乎都存着一分返璞歸真的田園之思，固然與他們來自東北草原民間的基因有關，但也多少讓我們看到他們威嚴的政治面具之下的另一副人性的面孔。

從這個角度上說，雍正非但不是文化上的征服者，相反是被征服者，那些柔弱、婉約的美人，以女性特有的溫柔的手，撫平了雍正（胤禛）心頭難以訴説的創

傷，讓他那顆被貪婪、慾念和仇恨糾纏不休的內心，得到暫時的平息。

<p style="text-align:center">六</p>

這種心靈上的尋尋覓覓、這份無拘無束的放縱自由，畢竟與宮殿的規則格格不入。雍正即位後一方面尊崇漢文化，推行「華夷無別」，這是文化的法則；另一方面，他談「明」色變，大興文字獄，手段殘忍，這是政治的法則。雍正或許害怕這十二幅美人圖會透露他內心的孤獨、糾結和隱秘，便命人將它們從圓明園拆下，兩個半世紀後，內務府的記錄檔案被北京故宮博物院專家朱家溍看到，成為排除她們皇妃身份的證據。三年後，也就是雍正十三年（公元1735年），雍正在圓明園猝然離世。八月二十日，他還照常聽政，只是小覺不適，臥床三天就死了。官書沒有記載雍正暴死的原因，所以他的死因至今仍未解，簡直是他的父親死亡之謎的翻版。大學士張廷玉在他的自撰年譜中回憶說，二十二日（雍正死前一天），他還在白天見到了皇帝，夜裏「漏將二鼓」時分，突然奉召到圓明園觀見，才知道「上疾大漸」，感到「驚駭欲絕」[49]。「驚駭欲絕」這四個字，讓後世的歷史學家們揣測不已，認為他「驚駭」

49　《澄懷園主人自訂年譜》，卷三。

的對象，除了雍正的病情，一定另有隱情，而那令張廷玉「驚駭欲絕」的具體內容，早已被歷史的塵煙一層層地鎖住了，漸漸衍化成世間流傳的各種光怪陸離的假想。關於他死因的幾種版本中，有三種頗為離奇：

版本一：在《清宮十三朝》、《清宮遺聞》這些野史中，雍正是被呂留良的女兒呂四娘殺死的。呂留良，就是那個在〈秋行〉詩中寫下「風俗暗相易，衣冠漸見疑」的詩句，對清朝禁穿漢服的政策表達不滿的江南文人，雍正八年（公元1730年），雍正下旨將已經去世的呂留良和他的兩個兒子全部從墳墓裏挖出來，將屍體砍去腦袋示眾，另一尚在人世的兒子斬立決，其他親人一律發配到寧古塔為奴，家產全部充公，連呂留良的朋友孫克用、收藏過呂留良書籍的周敬輿都判以秋後處決，可謂兇狠到了極致，唯獨呂留良的女兒呂四娘逃脫了，這個弱女子於是流落民間，苦練劍術，終於尋機潛入皇宮，一劍把雍正的頭砍了下來。這齣呂四娘復仇記，自雍正死後，一直流傳到民國年代。

版本二：根據《梵天廬叢錄》的描述，幾名宮女聯合太監在一個月黑風高的夜裏潛進雍正的寢宮，把絲帶悄悄套在雍正的脖子上，緊緊地勒住，直到雍正四肢僵直、雙目暴凸，脖子上的青筋像無數隻青蛇蜿蜒盤旋，他的目光裏熄滅了最後一道生命的光焰，她們才將那絲帶緩緩鬆開。

版本三：與曹雪芹——那個被雍正皇帝革職下獄、抄沒家產的江南織造曹頫的兒子有關，據說曹雪芹的戀人竺香玉，就是林黛玉的原型。竺香玉後來被雍正霸佔，曹雪芹於是找了一個差事，混入宮中，與竺香玉合謀，用丹藥將雍正毒死。

三種版本都有演繹的成分，很像當下智商不高的歷史電視劇——無論呂四娘，還是曹雪芹，潛入皇宮並不是輕而易舉的事，否則他們真的成了「大內高手」；至於宮女勒死雍正，更是明朝宮女楊金英用繩子勒死嘉靖皇帝的故事的山寨版。然而，耐人尋味的是，在三種版本中，雍正都是死於女人之手。於是，宮殿裏收藏的美女，又有了新的版本。她們儀態秀美、英姿勃發，卻個個心狠手辣、出手不凡，恐怕沒有一幅美人圖，能夠概括她們的容貌。這些女人與畫屏上的女人不同——她們不是虛擬的人，而是有血有肉、敢愛敢恨。她們不是皇帝想像中的知音，血腥的雍正王朝把她們塑造成了皇帝的敵人——這個朝代，連如花美眷都被激發起鬥志，攜手埋葬他的似水流年。雍正就這樣，在這些事關女人的傳說中，一次又一次地死去。

巴赫金曾經說過：「一個人在審美上絕對地需要一個他人，需要他人的觀照、記憶、集中和整合的功能性。」[50] 他進一步解釋說，那個「他人」，就是在「內

50 [俄]巴赫金：〈審美活動中的作者與主人公〉，見《巴赫金全集》，
 第一卷，河北教育出版社，1998年，第133頁。

心自我感受」與「外在形象」之間插入的一個「透明的螢幕」[51]。那麼，對於雍正（胤禛）來說，「十二美人圖」就是巴赫金所說的那個「透明的螢幕」，他看到的不僅僅是美人，也試圖看到他自己——他就像當年把自己比作香草美人的屈原一樣，以翠竹和美人自喻，從她們美侖美奐的影像中見證自己的聖潔，儘管那只是他那陰性的一部分，而不是客觀的自己，如巴赫金所說的，「僅僅是自己的映像」[52]。但他死後仍繚繞不去的死亡傳說更像一扇「透明的螢幕」，在裏面，人們看到的是雍正這個陰陽同體人的另一張面孔——一張自私、兇狠、冷酷、醜陋的面孔。

很多年後，曹雪芹孤身一人，躲在北京西郊距離圓明園不遠的一個小村裏，完成了那部名叫《紅樓夢》的曠世之作。在書中，出現了一面名叫「風月寶鑑」的鏡子，同樣充當了一次巴赫金的「透明的螢幕」——當跛足道士把「風月寶鑑」當作救命的解藥交給賈瑞時千叮嚀萬囑咐：「千萬不可照正面，只照他的背面。」[53] 賈瑞將鏡子的背面拿來一照，發現裏面映出一個骷髏，連忙罵道：「道士混賬，如何嚇我！」就趕緊照它的

51 [俄]巴赫金：〈審美活動中的作者中主人公〉，見《巴赫金全集》，第一卷，第127、128頁。

52 [俄]巴赫金：〈審美活動中的作者中主人公〉，見《巴赫金全集》，第一卷，第131頁。

53 [清]曹雪芹著，無名氏續：《紅樓夢》，上卷，第166頁。

正面，看見了鳳姐正站在裏面，身姿嫋嫋地向他招手。[54]——他把「看上去很美」的那面當作真實，而把它醜陋的一面當作謊言，於是，他就在那面原本可以救命的鏡子裏，粉身碎骨了。

<div align="right">2013年3月18至24日，北京</div>

54　[清]曹雪芹著，無名氏續：《紅樓夢》，上卷，第166、167頁，

ISBN 978-0-19-399950-3

故宮的風花雪月